GALERIES
HISTORIQUES
DU PALAIS
DE VERSAILLES.

GALERIES HISTORIQUES

DU PALAIS

DE VERSAILLES

TOME VI
DEUXIÈME PARTIE

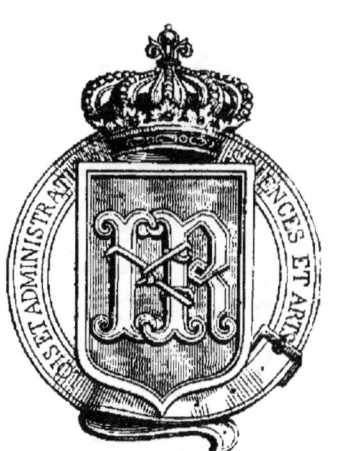

PARIS

IMPRIMERIE ROYALE

M DCCC XLIV

ARMOIRIES

DES

SALLES DES CROISADES.

AVERTISSEMENT.

Lorsque, en 1839, le Roi consacra une salle particulière du palais de Versailles à reproduire les faits de l'histoire des croisades les plus glorieux pour la France, Sa Majesté jugea que la décoration la mieux faite pour orner la frise et les piliers de cette salle était une série d'écussons se succédant par ordre chronologique, et portant les armoiries et les noms des principaux chevaliers de notre vieille monarchie qui prirent part aux guerres saintes. Ces armoiries et ces noms, avec de courtes notices qui s'y rapportent, ont été publiés, en 1840, dans le sixième volume de cet ouvrage.

Depuis lors, il a plu à Sa Majesté d'agrandir le cadre destiné à l'histoire des croisades dans les galeries de Versailles, et, en 1842, quatre nouvelles

salles ont été ajoutées à la première. Un système de décoration uniforme était nécessaire à l'ensemble, et il a fallu demander à l'ancien blason de la France une autre série d'écussons, tous authentiquement reconnus pour avoir été portés jadis sur les champs de bataille de la Palestine. Ce sont ceux qui se trouvent recueillis et gravés dans cette seconde partie du sixième volume.

Les sources auxquelles on a puisé pour former la seconde liste d'armoiries sont les mêmes que celles qui ont fourni les éléments de la première. Les pages des chroniqueurs contemporains ont été l'objet d'une nouvelle et plus scrupuleuse investigation; tout ce que les chartes originales, soit imprimées, soit conservées en manuscrit dans les dépôts publics, ont pu donner de noms a été soigneusement recherché, et l'on a, enfin, accepté sur parole les précieux témoignages de quelques savants dont le nom fait loi en matière d'érudition. Toutes ces ressources eussent été néanmoins insuffisantes, si, d'un dépôt particulier, demeuré inconnu jusqu'à ce jour, ne fussent sortis des documents nouveaux d'une authenticité irrécusable et d'un prix infini pour la science. M. Lacabane, président de la société de l'école des chartes et premier employé au cabinet des manuscrits à la Bibliothèque royale, a eu entre les mains plus de deux cents titres sur parchemin, des XIIe et XIIIe siècles,

constatant presque tous des emprunts faits en Terre sainte par des chevaliers croisés à des marchands de Messine, de Sienne, de Pise et surtout de Gênes. Ces chartes, ou dans leur texte original, ou en copie authentique, ont toutes passé sous les yeux de celui que la confiance du Roi autorise à écrire ces lignes, et lui ont fourni de très-riches matériaux pour son travail. Mais, il s'empresse de l'avouer, en fouillant cette mine si neuve et si féconde, il eût risqué plus d'une fois de s'égarer, si M. Lacabane ne lui eût prêté le secours de ses lumières et de son obligeance inépuisable.

PREMIÈRE CROISADE.

(1096.)

ARMOIRIES
DES
SALLES DES CROISADES.

I.

AYMERY I^{er},
VICOMTE DE NARBONNE.

Aymery, premier du nom, vicomte de Narbonne, mourut, vers 1105, à la Terre sainte, où il avait suivi

Raymond de Saint-Gilles, comte de Toulouse[1]. L'illustre maison dont il était le chef envoya à la première croisade un autre guerrier dont le nom a plus d'éclat que le sien dans l'histoire. Nous avons parlé de Raymond Pelet dans la première partie de cet ouvrage.

Les armes du vicomte de Narbonne étaient de *gueules plein*.

[1] Le P. Anselme, *Histoire généalogique de la maison de France et des grands officiers de la couronne*, t. VII, p. 778.

2.

ARNAUD DE GRAVE.

Un poëme inédit, en langue romane, ayant pour titre *la Canso de San-Gili,* raconte le départ de Raymond, comte de Toulouse, pour la Terre sainte, et ses exploits dans ce pays jusqu'à sa mort. Ce document curieux, dont l'auteur affirme avoir suivi Raymond en Orient, donne des détails sur la prise de Jérusalem et la reddition de la tour de David aux chevaliers toulousains. On lit, dans la strophe qui raconte ce fait, que les infidèles « ont reçu pour seigneur et maître le comte, qui a fait placer son enseigne sur le rempart, dans les lieux où il le fallait, par son ami féal, discret et joyeux,

Arnaud de Grave, un vaillant chevalier, d'un château riche et fort du territoire de Montpellier. Le pays n'avait pas de seigneur plus élevé, sauf Arnaud de Villeneuve, sage et plein de droiture, qui était ami et écuyer de Raymond......[1] »

Un titre original manuscrit, sur parchemin, constate que Pierre de Grave et trois autres chevaliers, se trouvant à Acre, au mois de juin 1250, reçurent d'Agapito di Gazolo et ses associés, marchands génois, une somme de 600 livres tournois, qu'Alphonse, comte de Poitiers et de Toulouse, leur fit payer pour subvenir aux frais de leur retour en Europe.

[1] Le manuscrit de *la Canso de San-Gili*, provenant de la bibliothèque du couvent des cordeliers de Toulouse, est publié en ce moment dans les additions et notes de la nouvelle édition de l'Histoire de Languedoc de D. de Vic et D. Vaissète, par M. Alexandre Du Mège, inspecteur des antiquités à Toulouse.

Voici le texte de la 39ᵉ strophe, dont nous avons donné plus haut la traduction :

> E fo presa la vila l'assalt aital darrier
> E li Tolsas i son ab gran alegrier
> A la tor an mandat per lo sieu messatgier
> Que rendutz se volen al coms trop volentier
> Glazi ni sanc ni mortz destructz ni flammier
> No doptan ni dalcu no seran caitivier
> E lo an ressaubut senhor et domengier
> Lo cums qua fait pausar sus lo mur baltailler
> El so bel auriban lo ont i fa mestier
> Per so drutz e feals e discret galaubier
> En Arnautz de Grava l valen cavalier
> Dun castel ric e fort dels dex de Monspelier
> E lo païs navia senhor tan sobrancier
> Fors Narnautz Vilanova savis e dreiturier
> Quera drutz den Ramon e lo sieu escudier.

Arnaud et Pierre de Grave portaient *d'azur, à trois fasces ondées d'argent.*

3.

ISARN,

COMTE DE DIE.

On voit, dans l'Histoire de Languedoc par D. Vaissète[1], qu'Isarn, comte de Die, se rendit, avec Raymond, comte de Toulouse, à la première croisade.

Il portait *de gueules, au château d'or.*

[1] Tome II, fol. 291.

4.

PIERRE DE CHAMPCHEVRIER.

Dans les cartulaires de l'abbaye de Marmoutiers [1], on lit que Godefroy de Champchevrier exempta cette abbaye de certaines redevances, pour le rachat de son âme et de celles de ses parents et de son frère Pierre, qui était mort à Jérusalem, à l'époque de la première croisade.

Jean de Champchevrier se trouve nommé dans un acte de garantie donnée par Richard Cœur-de-Lion, pour des emprunts souscrits en Terre sainte, à plusieurs che-

[1] D. Housseau, cart. 4, n° 1156.

valiers qui marchaient sous sa bannière. Cette pièce manuscrite, sur parchemin, est datée de la ville d'Acre, le 21 juillet 1191.

Pierre et Jean de Champchevrier portaient *d'or, à l'aigle éployée de gueules.*

5.

HUMBERT DE MARSSANE.

Humbert de Marssane fut un des gentilshommes qui accompagnèrent à la Terre sainte Giraud et Giraudet Adhémar, seigneurs de Montélimart, et l'un des cinq auxquels ils firent des donations, à leur retour, par acte passé le 21 septembre 1099.

Les armes de Marssane sont *de gueules, au lion d'or, au chef d'or chargé de trois roses de gueules.*

6.

PATRI,

SEIGNEUR DE CHOURSES.

———

On voit, dans l'Histoire des évêques du Mans, par Le Courvaisier[1], que Patri, seigneur de Chourses, au Maine, chevalier, étant prêt à partir pour la Terre sainte, fit une dotation à l'abbaye de la Couture, du temps de Hoël, évêque du Mans.

Les armes de Chourses étaient *d'argent, à cinq trangles de gueules.*

[1] Page 387.

7.

HERVÉ DE LÉON.

Hervé, fils de Guiomarch, comte de Léon, est cité par D. Morice, dans son Histoire de Bretagne, parmi les seigneurs qui suivirent le duc Alain à la croisade en 1096.

Adam de Léon mourut à Acre, en 1190, au rapport du même historien, et nous voyons, en 1218, un autre Hervé de Léon au siége de Damiette[1].

Léon, en Bretagne, porte *d'or, au lion morné de sable.*

[1] *Histoire de Bretagne*, t. II, p. 83, 120, 148.

8.

CHOTARD D'ANCENIS.

D. Morice a encore sauvé le nom de Chotard d'Ancenis de l'oubli où l'histoire a laissé presque tous les chevaliers qui accompagnèrent, à la première croisade, Alain Fergent, duc de Bretagne [1].

Les seigneurs d'Ancenis portaient *de gueules, à trois quintefeuilles d'hermines.*

[1] *Histoire de Bretagne,* livre II, p. 83.

9.

RENAUD DE BRIEY.

Dans la chronique d'Albert d'Aix, on lit que Renaud, du château de Bricy, illustre écuyer, était au nombre des compagnons de Godefroy de Bouillon, duc de Basse-Lorraine.

Plus loin, dans le même ouvrage, on voit que Hugues et Bardoul de Briey firent partie de l'expédition conduite en 1101 par le comte de Blois.

Deux de ces personnages se trouvent mentionnés dans la généalogie de la maison de Briey, dressée sur titres originaux par Bertin du Rocheret : Renaud, vivant en

1096, et Hugues, son neveu, qui existait encore en 1138.

Renaud de Briey portait *d'or, à trois pals alésés et au pied fiché de gueules, la pointe en bas.*

10.

FOLCRAN DE BERGHES.

Dans les Annales de Flandre de Meyer, on trouve Folcran, châtelain de Berghes, et Gautier de Berghes, cités parmi les chevaliers qui suivirent, à la première croisade, Robert II, comte de Flandre. Le nom de Gautier de Berghes se rencontre également dans l'histoire d'Albert d'Aix.

Baudouin de Berghes était un des chevaliers qui marchèrent, à la quatrième croisade, sous la bannière de Baudouin, comte de Flandre, depuis empereur de Constantinople. On lit son nom dans un acte sur parchemin passé à Venise, au mois de mai 1205, entre plusieurs

chevaliers croisés et des marchands vénitiens, pour le fret du navire *la Sainte-Croix*, qui devait les ramener sur les côtes de France.

Enfin, une lettre écrite par le légat Odon de Châteauroux au pape Innocent IV témoigne que Gislebert IV, châtelain de Berghes, était au nombre des chevaliers qui suivirent le roi saint Louis à la croisade en 1248, et qu'il mourut, l'année suivante, dans l'île de Chypre.

Folcran de Berghes portait *d'or, au lion de gueules armé et lampassé d'azur.*

11.

HUGUES DE GAMACHES.

On lit dans la chronique de Maillezais que Hugues de Gamaches fut tué à la bataille de Ramla, le 26 mai 1107.

Les seigneurs de Gamaches, en Picardie, portaient *d'argent, au chef d'azur.*

12.

RIOU DE LOHÉAC.

On trouve dans les preuves de l'Histoire de Bretagne, par D. Lobineau, le procès-verbal de la translation dans l'église de Saint-Sauveur d'une parcelle de la sainte Croix, par Gautier de Lohéac. Il y est dit que son frère Riou avait rapporté cette précieuse relique de Jérusalem, et, étant mort dans le voyage, l'avait confiée aux mains de son écuyer Simon de Ludron, pour la porter au manoir de ses pères. D. Maurice cite aussi Riou de Lohéac comme ayant pris part à la première croisade.

Les anciens seigneurs de Lohéac portaient *vairé, contre-vairé d'argent et d'azur.*

13.

CONAN,

FILS DU COMTE DE LAMBALLE.

D. Maurice, dans son Histoire de Bretagne, cite au nombre des chevaliers qui accompagnèrent Alain Fergent au voyage d'outre-mer, Conan, fils de Geoffroy Botherel, comte de Lamballe.

Les comtes de Lamballe portaient, selon Aug. du Paz, d'hermines, à la bordure de gueules.

14.

HÉLIE DE MALEMORT.

Hélie de Malemort, partant pour Jérusalem, fit à l'abbaye d'Uzerche une donation dont le texte a été conservé parmi les manuscrits de la collection Gaignières. Bien que ce document soit sans date, il en est d'autres qui le précèdent, et qui le placent nécessairement à l'époque de la première croisade. Hélie de Malemort était neveu d'Adhémar, vicomte de Limoges, et sa famille, puissante dans le Limousin, prend dans quelques chartes le titre de prince.

Ses armes étaient *fascé d'argent et de gueules de six pièces.*

15.

FOULQUES DE GRASSE.

Dans la chronologie des abbés de Lerins, par Vincent Baralle, se trouve une bulle du pape Honorius II, adressée à plusieurs évêques du midi de la France, pour régler quelques différends qui s'étaient élevés entre eux et les seigneurs de leurs diocèses. Il ordonne, dans cette bulle, à l'évêque d'Antibes d'avertir « Foulques de Grasse, son paroissien, » qu'il ait à s'accorder avec les religieux de Lerins, au sujet d'une somme que le pape Pascal lui avait prescrit de payer à ce monastère, en restitution de l'argent donné par les moines, sur le trésor du couvent, pour le racheter des mains des Sarrasins,

lors du voyage de Jérusalem qu'il avait entrepris à l'époque de la première croisade. Cette restitution fut accomplie par Foulques de Grasse à son lit de mort, en présence de Guillaume de Grasse, son héritier, et de Manfred, évêque d'Antibes de 1125 à 1132, pendant que Garin était abbé de Lerins. L'acte est rapporté dans son entier par Vincent Baralle.

Foulques de Grasse portait *d'or, au lion de sable, couronné, lampassé et vilené de gueules.*

16.

RENAUD II,
SEIGNEUR DE CHATEAU-GONTIER.

On lit, dans l'Histoire généalogique de la maison de France et des grands officiers de la couronne, par le P. Anselme [1] : « Renaud, deuxième du nom, seigneur de Château-Gontier, est mentionné, avec Robert le Bourguignon, dans une charte de Geoffroy Martel, comte d'Anjou, avec lequel s'étant croisé en 1096, il mourut en la Terre sainte, vers l'an 1101. »

Il portait *d'argent, à trois chevrons de gueules.*

[1] T. III, p. 317.

17.

AYCARD DE MARSEILLE.

Aycard de Marseille fut du nombre des chevaliers de la langue d'oc qui accompagnèrent à la croisade, en 1096, le comte de Toulouse Raymond de Saint-Gilles, et demeurèrent à sa suite en Orient. Son nom figure parmi ceux des seigneurs qui validèrent par leur témoignage le testament de ce prince.

Il portait *de gueules, au lion couronné d'or.*

18.

HUGUES DE SALIGNAC.

Dans le cartulaire de l'ancienne abbaye d'Uzerche, en Limousin[1], se trouve mentionnée la donation du manoir de la Cassane, faite à ce monastère, vers l'an 1096, par Hugues de Salignac, « voulant aller à Jérusalem. » Le texte porte qu'avant de partir pour son voyage il renouvela cette donation dans le château de Salignac.

Hugues de Salignac portait *d'or, à trois bandes de sinople.*

[1] *Collection Gaignières*, vol. 185.

19.

HUGUES DU PUISET,
VICOMTE DE CHARTRES.

On lit, dans l'Art de vérifier les dates, que Hugues du Puiset, vicomte de Chartres, le même qui soutint la guerre avec tant d'opiniâtreté contre Louis le Gros, prit la croix en 1106, et fit partie de l'armée que Bohémond, prince d'Antioche, conduisit au secours de la Terre sainte.

Les armes d'Hugues du Puiset n'ont pu être retrouvées ; mais son sceau, conservé dans le cartulaire de Saint-Pierre-en-Vallée, près de Chartres, porte un lion pour empreinte. Ne voulant pas omettre, faute de la re-

présentation complète des armoiries, un nom si célèbre dans les annales de la féodalité, nous donnons ici la simple reproduction de cette empreinte sur un fond d'argent.

20.

RIVALLON DE DINAN.

Rivallon de Dinan est au nombre des chevaliers bretons cités par D. Morice[1] comme étant allés, en 1113, au secours de la Terre sainte.

La maison de Dinan portait *de gueules, à quatre fusées d'hermines mises en fasce, accompagnées de six besants du même, 3 en chef et 3 en pointe.*

[1] *Histoire de Bretagne,* liv. II, p. 88.

21.

ROBERT DE ROFFIGNAC.

Baluze, dans l'appendice de son Histoire de Tulle, publie une charte du xiie siècle, où il est dit que Robert de Roffignac, homme d'une grande noblesse, voulant faire le voyage de Jérusalem, vint à Tulle en 1119, avec Étienne son fils, et Robert son neveu, et, le jour de la Pentecôte, pendant que les moines dînaient, entra tout à coup avec Bernard, vicomte de Comborn, qui voulait faire le même voyage, et leur rendit, devant sa fille et en présence de l'abbé, tout ce qu'il leur disputait auparavant. Il embrassa tous les moines

qui furent témoins de cet acte de religion et de justice.

Robert de Roffignac portait *d'or, au lion de gueules.*

22.

FOULQUES V,
COMTE D'ANJOU, DEPUIS ROI DE JÉRUSALEM.

Foulques, dit *le Jeune*, fils et successeur de Foulques le Rechin, comte d'Anjou, fit une première fois, en 1120, le voyage de la Terre sainte, et s'y distingua par ses exploits. En 1129, Baudouin II, roi de Jérusalem, n'ayant point d'héritier mâle, et voulant pourvoir après lui au gouvernement de son royaume, sans cesse menacé par les infidèles, jeta les yeux sur Foulques pour en faire son gendre et son successeur. Le patriarche de Jérusalem et les barons français de la Palestine adhérèrent à cette résolution, et Guillaume de Bures, seigneur de Tibériade,

dont le nom et les armes figurent déjà dans cet ouvrage, fut envoyé au comte d'Anjou pour lui porter les propositions du roi Baudouin. Foulques accepta l'honneur et les périls qui lui étaient offerts, et, la même année, il reprit la route de Jérusalem, où il reçut la main de la princesse Mélissende. Il porta jusqu'à la mort de Baudouin le titre de comte de Ptolémaïs et de Tyr, et, le 14 septembre 1131, fut couronné roi de Jérusalem.

Nous donnons ici à ce prince les armoiries qu'il portait lors de son premier voyage à Jérusalem, et qui sont celles des anciens comtes d'Anjou, *de gueules, à deux léopards d'or*.

23.

GUILLAUME DE BIRON.

On trouve, dans les cartulaires de l'abbaye de Cadoin en Périgord, un acte, daté du 5 des ides de mai de l'an 1124, passé par Guillaume de Biron, chevalier, « voulant aller à Jérusalem. » Par un autre acte, passé le même jour, à Saint-Avit-de-Bessieux, Grimoard de Saint-Germain, voulant aussi aller à Jérusalem avec Guillaume de Biron, donne à Dieu et à Aymeric, abbé de Cadoin, un village à lui appartenant, moyennant la somme de 27 livres et 10 sous tournois.

Le P. Anselme mentionne Guillaume de Biron, sans le rattacher à la maison de Gontaut, que l'on voit, dans

le siècle suivant, porter le nom de Biron et en posséder la seigneurie.

Les armes de Guillaume de Biron étaient *d'azur, à la bande d'or.*

24.

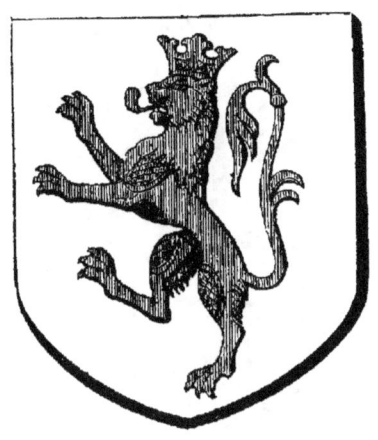

HUGUES RIGAUD.

Hugues Rigaud était chevalier du Temple en 1130, comme on le voit aux preuves de l'Histoire du Languedoc, par D. Vaissète[1], et reçut, en cette qualité, chevalier du même ordre Raymond Bérenger, comte de Provence. Il est superflu de dire qu'à une époque aussi rapprochée de l'institution de l'ordre du Temple, Hugues ne put y être admis que pour aller combattre en Palestine. On trouve plus tard, en 1198, un Pons de Rigaud, maître des Templiers en deçà de la mer[2],

[1] T. II, p. 407.
[2] Ibid. t. III, p. 111.

et, enfin, P. de Rigaud fut témoin dans un acte passé à Damiette, le 15 novembre 1249, sous la garantie d'Alphonse, comte de Poitiers.

Il portait *d'argent, au lion couronné de gueules.*

25.

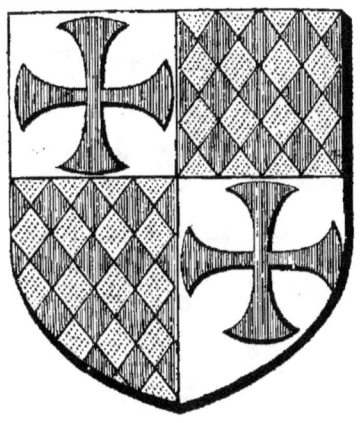

ROBERT LE BOURGUIGNON,
GRAND MAITRE DE L'ORDRE DU TEMPLE.

Robert, fils de Renaud, sire de Craon, étant sur le point d'épouser la fille et l'héritière de Jourdain Eschivat, seigneur de Chabannais et de Confolent, céda tout à coup sa fiancée, avec sa dot, à Guillaume de Mastas, et passa à la Terre sainte, où il entra dans l'ordre des Templiers. Sa valeur et sa piété le firent élever, en 1136, à la première dignité de l'ordre, après la mort du fondateur et premier grand maître Hugues de Payens. Il justifia ce choix, au récit de Guillaume de Tyr, par la sainteté de sa vie et l'héroïsme de sa valeur. Ce fut sous lui que

les chevaliers du Temple commencèrent à mettre sur leur poitrine la croix rouge qui avait été donnée à l'ordre pour ses armoiries. Robert le Bourguignon mourut en 1147.

Il portait *losangé d'or et de gueules*, qui sont les armes de sa famille, *écartelé aux 1 et 4 de l'ordre du Temple.*

26.

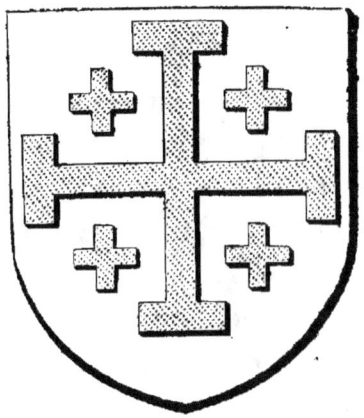

BAUDOUIN III,
ROI DE JÉRUSALEM.

Baudouin III, fils aîné de Foulques d'Anjou, roi de Jérusalem, lui succéda en 1144, à l'âge de treize ans, et fut couronné, avec sa mère Mélissende, le jour de Noël de la même année. Parvenu à l'âge viril, dit un auteur contemporain cité par le chroniqueur Albéric, il effaçait tous les princes de son temps par sa bonne mine, par la vivacité de son esprit et par la noblesse de son éducation. Ces avantages ne rendirent pas son règne toujours heureux. La nuit même de son couronnement, Édesse fut enlevée par les Turcs au comte Josselin

de Courtenay. La nouvelle de ce désastre, répandue en Occident, devint, comme on le sait, le signal de la seconde croisade. Baudouin III se joignit, en 1148, à l'empereur Conrad et à Louis VII, roi de France, pour faire le siége de l'importante ville de Damas, entreprise que la jalousie et l'avarice des Francs de Syrie rendirent infructueuse. Après un règne agité par les guerres domestiques, en même temps que par celles qu'il avait toujours à soutenir contre les Musulmans, il mourut sans enfants le 10 février 1162.

Il portait *d'argent, à la croix potencée d'or, cantonnée de quatre croisettes du même,* qui sont les armes du royaume de Jérusalem.

27.

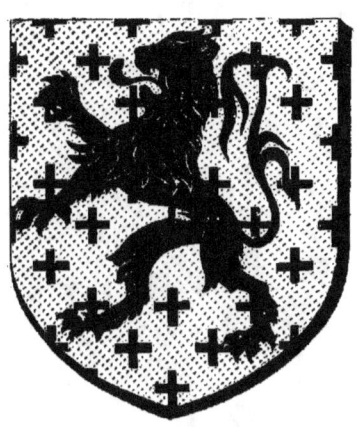

EUSTACHE DE MONTBOISSIER.

Eustache de Montboissier, issu d'une des plus nobles familles de l'Auvergne, était frère de Pierre le Vénérable, abbé de Cluny, d'Héraclius, archevêque de Lyon, de Jourdain, abbé de la Chaise-Dieu, et de Pons, abbé de Vézelay, qui eut à soutenir, contre la commune naissante de cette ville, une querelle si célèbre dans l'histoire du XIIe siècle. Étant sur le point de partir pour Jérusalem, vers l'époque de la seconde croisade, Eustache de Montboissier donna plusieurs terres à l'abbaye de la Chaise-

[1] *Gallia christiana*, vol. CLXXXV.

Dieu, en présence de son frère Jourdain et d'Aimery, évêque de Clermont[1].

Il portait *d'or semé de croisettes de sable, au lion du même.*

SECONDE CROISADE.

(1147.)

28.

PIERRE DE FRANCE,
DEPUIS SEIGNEUR DE COURTENAY.

Pierre de France, septième et dernier fils du roi Louis le Gros et d'Adélaïs de Savoie, accompagna, à l'âge de vingt-deux ans, le roi Louis le Jeune son frère au voyage de la Terre sainte en 1147. En 1179, il fit une seconde fois le même voyage avec Henri, premier du nom, comte de Champagne, Philippe de Dreux, élu évêque de Beauvais, et quelques autres grands du royaume. Il avait épousé, vers l'an 1150, l'héritière de Courtenay, dont sa postérité prit le nom et les armes[1].

Il portait *semé de France*.

[1] *Histoire généalogique de la maison de France*, t. I, p. 473.

29.

PONS ET ADHÉMAR DE BEYNAC.

Par un acte qui se trouve dans le cartulaire de Cadoin, Pons de Beynac, voulant aller à Jérusalem, fait des dons aux moines de cette abbaye. Bien qu'elle ne porte aucune date, cette donation se rapporte évidemment à l'époque de la seconde croisade. Dans un autre acte extrait du même cartulaire, et daté du 11 des calendes de mai 1156, on voit qu'Adhémar de Beynac avait accompagné Louis le Jeune à la Terre sainte, et que, pour subvenir aux frais de ce voyage, il avait vendu au monastère des terres pour douze cents sous, monnaie de Quercy, et cent sous, monnaie de Périgord.

Ses armes étaient *burelé d'or et de gueules de dix pièces*.

30.

ÉVRARD DES BARRES,
GRAND MAITRE DE L'ORDRE DU TEMPLE.

Évrard des Barres était déjà précepteur ou maître particulier de l'ordre du Temple en France depuis l'an 1143, lorsque le chapitre des Templiers l'éleva à la dignité de grand maître, après la mort de Robert le Bourguignon (1147). Il prit part aux travaux de la seconde croisade avec le roi Louis VII, en 1148, et, revenu en France à la suite de ce monarque, il obéit à la puissante influence qu'exerçait le génie de saint Bernard, et se fit moine à Clairvaux. Il mourut dans cette abbaye vers l'an 1174.

Il portait *écartelé de l'ordre du Temple et d'azur, au chevron d'or accompagné de trois coquilles du même.*

31.

GUILLAUME DE VARENNES.

L'auteur de la Vie de Louis le Jeune cite Guillaume de Varennes parmi les chevaliers qui accompagnèrent ce prince au voyage de la Terre sainte.

Guillaume de Varennes, dont le père avait épousé l'héritière des anciens comtes de Vermandois, en portait les armes, qui sont *échiqueté d'or et d'azur*.

32.

ARTAUD DE CHASTELUS.

Artaud de Chastelus fut un des chevaliers bourguignons qui suivirent le roi Louis VII à la seconde croisade, ainsi que l'atteste le curieux document dont nous donnons ici la traduction :

« Au nom de la sainte et indivisible Trinité, soit connu à tous les hommes, tant présents qu'à venir, que, par la providence de Dieu, Artaud de Chastelus s'est proposé d'aller à Jérusalem avec l'armée royale, en compagnie de ses fils, et pour l'expiation de ses péchés ; et rappelant à sa mémoire qu'il peut se délivrer de la mort par des aumônes, parce qu'il est écrit : « L'aumône délivre

l'homme de la mort, » et, dit Notre-Seigneur dans son Évangile : « Faites l'aumône et toutes vos actions seront purifiées ; » et Tobie : « L'aumône, est une source de grande confiance pour tous ceux qui la font ; » et Daniel, parlant au roi : « Rachetez vos péchés par des aumônes ; » toutes ces paroles lui étant revenues en mémoire, il donne à perpétuité à Sainte-Marie-de-Rigney et aux frères qui y servent Dieu, pour le salut et la rédemption de son âme et de l'âme de sa femme et de ses ancêtres, le droit de paître leurs porcs, celui de passage et de parcours, sans redevance ni péage, et tous les usages que nous appelons aisances, dans toutes ses forêts situées et comprises entre Cora et Cosa. Cette donation a été approuvée et confirmée par sa susdite épouse Richette, et ses fils Artaud, Milon, Guy, Guillaume, Obert et sa femme Élisabeth et ses fils Hugues et Anseric, et sa fille Damète. A cette donation furent aussi témoins Scot, chanoine de l'église d'Avallon ; Hugues, chapelain de Saint-Germain-des-Champs ; Jean de Chapelle, Thierry de Drusiac, Étienne Barbin, Jean de Viges, Beraud de Masonnen, Pierre Burchard, Aimon de Corète, Raoul son parent, Bernard, clerc. Ceci a été fait sous le règne du roi Louis, Humbert étant évêque d'Autun, Eudes étant duc de Bourgogne, l'an de l'incarnation de Notre-Seigneur 1147, épacte XVII, concurrence II, indiction X. »

Artaud de Chastelus portait *d'azur, à la bande d'or accompagnée de sept billettes du même, 4 en chef et 3 en pointe.*

33.

JEAN,
SEIGNEUR DE DOL.

On trouve, dans les preuves de l'Histoire de Bretagne par D. Lobineau, une donation faite à l'abbaye de la Vieuville par Jean, seigneur de Dol, à son retour de Jérusalem, où il avait suivi les guerriers de la seconde croisade.

Des sceaux gravés et la Généalogie d'A. du Paz lui donnent pour armoiries *écartelé d'argent et de gueules*.

34.

HUGUES DE DOMÈNE.

Une charte extraite du cartulaire de Domène porte que Hugues de Domène, voulant aller au delà des mers combattre les ennemis de la croix de Jésus-Christ, engagea toutes ses possessions situées à Theys, à Tencin et à Domène, au monastère de ce lieu, alors gouverné par le prieur Pons Aynard son parent, et fit un legs à ce même monastère, au cas où il viendrait à mourir dans le voyage. La comtesse de Genevois garantit l'acte, avec Aymon son fils. Cette charte ne porte aucune date; mais, d'après l'époque où vivaient Hugues de Domène

et le prieur Pons Aynard, elle se rapporte évidemment à la seconde croisade.

Pierre d'Aynard, ou Monteynard, de la maison de Domène, suivit le roi Philippe-Auguste à la troisième croisade, d'après le témoignage d'une charte datée d'Acre, au mois de septembre 1191.

Hugues de Domène portait *de vair, au chef de gueules, chargé d'un lion issant d'or.*

35.

GUIFFRAY,
SEIGNEUR DE VIRIEU.

On lit, dans le Nobiliaire du Dauphiné par Guy-Allard, que Guiffray, seigneur de Virieu, était qualifié chevalier en l'an 1145, et qu'il fut de ceux « qui se croisèrent pour la Terre sainte, à la sollicitation de saint Bernard, » sous les ordres de son seigneur Amédée II, comte de Savoie.

Martin de Virieu se réunit à Pierre d'Aynard, mentionné ci-dessus, pour emprunter au marchand génois Lodisio di Recho la somme de 80 livres tournois, à Acre, au mois de septembre 1191.

Guiffray, seigneur de Virieu, portait *d'azur, à trois vires d'or l'une dans l'autre.*

36.

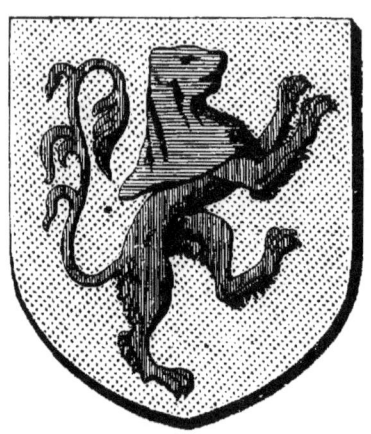

HESSO,
SEIGNEUR DE REINACH.

Jacob-Christophe Iselin, dans son Dictionnaire généalogique, historique et géographique, cite Hesso de Reinach, seigneur alsacien, comme un de ceux qui accompagnèrent l'empereur Conrad III à la seconde croisade.

Le nom d'Henri de Reinach se trouve aussi sur un titre original en parchemin, sans date, mais dont l'écriture semble être la même que celle des documents qui se rapportent à la croisade de 1190. Cet acte témoigne d'un emprunt fait, à Ascalon, par Henri de Rei-

nach, et est scellé de son sceau, représentant un lion.

En effet, la famille de Reinach porte *d'or, au lion de gueules contourné et capuchonné d'azur.*

37.

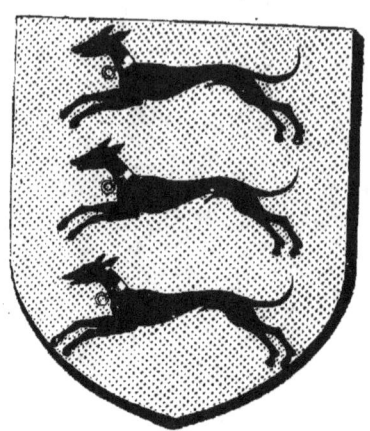

GUILLAUME DE CHANALEILLES.

Une charte de Louis le Jeune, datée de Paris, l'an 1153, revêtue du monogramme de ce prince, et autrefois scellée de son sceau, autorise Guillaume de Chanaleilles, frère de la milice du Temple, à disposer du fief de Varnères, qui relevait de la couronne, et que ce seigneur avait acquis pour en faire don à son ordre.

Une quittance sur parchemin, scellée en cire rouge, et datée du camp devant Carthage, le samedi après la fête de tous les Saints, l'an 1270, porte que Bernard de Chanaleilles, chevalier, reçut de Philippe III, par les mains de Pierre Michel et Pierre Barbe, panetiers dudit

roi, 666 livres tournois 30 sous 4 deniers, par suite d'une convention passée entre *noble homme l'empereur de Constantinople* et lui, à l'occasion de son voyage d'outremer; plus 200 livres tournois, pour le remboursement d'un cheval, et 60 livres tournois pour ses *robes*.

Guillaume et Bernard de Chanaleilles portaient *d'or, à trois levriers courants de sable, accollés d'argent, l'un sur l'autre.*

38.

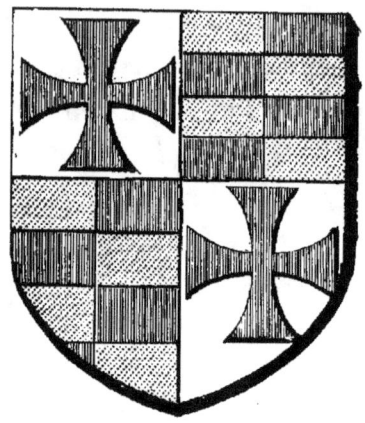

BERTRAND DE BLANQUEFORT,
GRAND MAITRE DU TEMPLE.

Bertrand, fils de Godefroy, seigneur de Blanquefort, en Guyenne, succéda dans la dignité de grand maître à Bernard de Tramelay, en 1153. Surpris par Noureddin en 1156, il resta trois ans prisonnier entre ses mains, et fut racheté par Manuel Comnène, empereur de Constantinople. Il envoya, en 1166, une députation à Louis VII, pour appeler l'attention de ce prince sur la Terre sainte, dont les maux s'aggravaient chaque jour, et mourut deux ans après, suivant les auteurs de l'Art

de vérifier les dates, avec le renom d'un religieux édifiant et d'un habile capitaine.

Il portait *écartelé aux 1 et 4 de l'ordre du Temple, et aux 2 et 3 fascé, contre-fascé d'or et de gueules.*

39.

HUGUES IV,
VICOMTE DE CHATEAUDUN.

« Hugues, quatrième du nom, vicomte de Châteaudun, fit le voyage de la Terre sainte en 1159, pendant lequel Rotrou III, comte du Perche, son cousin au troisième degré, fit quelques usurpations sur ses terres; ce qui causa un grand différend entre eux après le retour de Hugues. Le comte de Chartres les accommoda [1]. »

Il portait de..... au chef de.....

[1] *Histoire généalogique de la maison de France*, t. III, p. 315.

40.

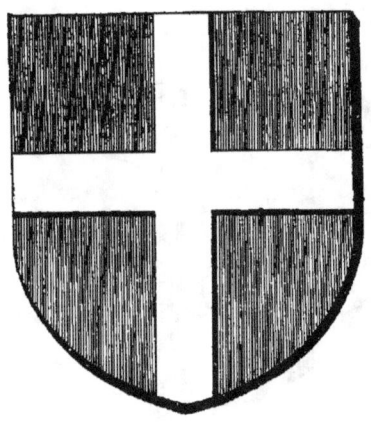

AUGER DE BALBEN

GRAND MAITRE DE L'ORDRE DE SAINT-JEAN-DE-JÉRUSALEM.

Auger de Balben, nommé Otteger dans un diplôme du roi Baudouin III, fut élu pour succéder au grand maître Raymond du Puy. On croit qu'il appartenait à une famille du Dauphiné. Les récits du temps se taisent sur la vie de ce grand maître, qui mourut vers 1161.

Ses armoiries étant inconnues, nous lui donnons les armes de l'ordre de Saint-Jean-de-Jérusalem, dont il fut grand maître.

41.

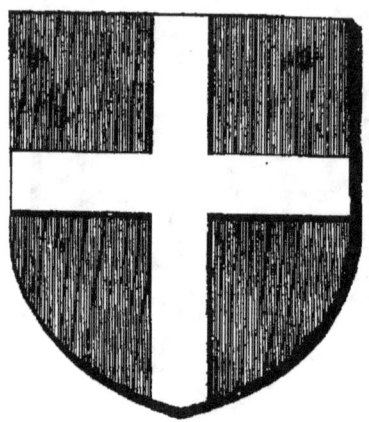

GERBERT D'ASSALYT,
GRAND MAITRE DE L'ORDRE DE SAINT-JEAN-DE-JÉRUSALEM.

Gerbert d'Assalyt était né à Tyr, comme il le déclare lui-même dans un de ses diplômes. Il se trouvait en Languedoc lorsqu'il fut promu à la dignité de grand maître en 1161, à la mort d'Auger de Balben. Il abdiqua le commandement de l'ordre en 1169, et se retira en Normandie. Roger de Hoveden raconte qu'il se noya, le 19 septembre 1183, en se rendant en Angleterre.

Il portait, comme le précédent, les armes de l'ordre.

Le nom d'Étienne *d'Assaliit* se lit, avec ceux de quatre autres chevaliers, dans une charte de 1250, portant em-

prunt de la somme de 200 livres tournois, fait à Acre, au marchand génois Manfredi di Coronato, par Raoul du Roure, qui fut depuis nommé par saint Louis bailli du Gévaudan. Cet acte est revêtu de la garantie d'Alphonse, comte de Poitiers, qui avait recueilli l'héritage des comtes de Toulouse. On en peut inférer que Gerbert d'Assalyt, comme le chevalier qui portait son nom dans le siècle suivant, était originaire du Languedoc.

42.

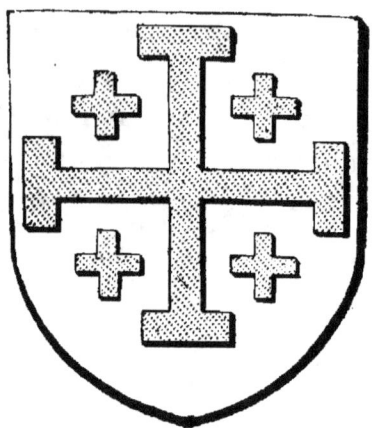

AMAURY Ier,
ROI DE JÉRUSALEM.

Amaury, comte de Jaffa et d'Ascalon, succéda à Baudouin III, son frère, à l'âge de vingt-sept ans, et fut couronné le 18 février 1162. Son règne ne fut qu'une suite non interrompue de revers, qui préparèrent la chute du royaume de Jérusalem. Saladin lui enleva, en 1170, les deux villes de Gaza et de Daroun, boulevards de la Palestine du côté de l'Égypte, et préluda ainsi aux grands coups qu'il allait porter aux établissements chrétiens en Orient.

Amaury Ier portait les armes de Jérusalem.

43.

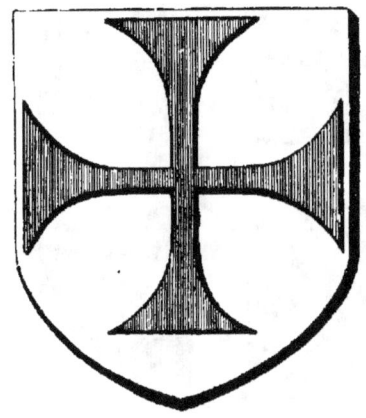

PHILIPPE DE NAPLOUSE,
GRAND MAITRE DU TEMPLE.

Philippe, seigneur de Naplouse, était originaire d'une famille française de Picardie. Il fut élu, en 1168, grand maître du Temple, à la place de Bertrand de Blanquefort, et se démit trois ans après de cette dignité.

Il portait les armes du Temple.

44.

CASTUS,
GRAND MAITRE DE L'ORDRE DE SAINT-JEAN-DE-JÉRUSALEM.

Castus, trésorier de l'ordre de Saint-Jean-de-Jérusalem, succéda au grand maître Gerbert d'Assalyt en 1169. On ne sait rien ni de sa patrie ni de sa famille. Il ne resta qu'un an à la tête de l'ordre, et mourut en 1170.

Il portait les armoiries de l'ordre de Saint-Jean.

45.

JOUBERT DE SYRIE,
GRAND MAITRE DE L'ORDRE DE SAINT-JEAN-DE-JÉRUSALEM.

Joubert, né dans la Palestine, fut le successeur de Castus, en 1170. Le roi Amaury rendit hommage aux vertus et aux talents de ce grand maître, en lui confiant la tutelle de son fils et la régence du royaume, pendant qu'il allait demander des secours à l'empereur de Constantinople. Joubert aida, en 1177, Raimond II, comte de Tripoli, à s'emparer du château de Harenc, et mourut avant le mois d'octobre de la même année.

Il portait les armes de l'ordre.

46.

ODON DE SAINT-CHAMANT,
GRAND MAITRE DU TEMPLE.

Odon de Saint-Chamant, d'une famille illustre du Limousin, avait été maréchal, puis bouteiller du royaume de Jérusalem, avant d'entrer dans l'ordre du Temple, et, lorsque Philippe de Naplouse se démit de la dignité de grand maître, il fut choisi pour lui succéder. Étant tombé entre les mains des infidèles au combat du gué de Jacob, en 1178, il reçut de Saladin la proposition d'être échangé contre un des émirs musulmans qui étaient dans les prisons de l'ordre. Odon de Saint-Chamant fit cette héroïque réponse : « Je ne veux point autoriser par mon exemple

la lâcheté de ceux de mes religieux qui se laisseraient prendre, dans la vue d'être rachetés. Un templier doit vaincre ou mourir, et ne peut donner pour sa rançon que son poignard ou sa ceinture. » Il mourut dans les fers après quelques mois de captivité.

Il portait *écartelé de l'ordre du Temple et de sinople, à trois fasces d'argent, au chef engrélé du même*, qui sont les armes de Saint-Chamant.

47.

BAUDOUIN IV,
ROI DE JÉRUSALEM.

Baudouin IV, dit *le Lépreux*, succéda à son père Amaury, roi de Jérusalem, et fut couronné le 15 juillet 1173, à l'âge de treize ans. Quatre ans après il remporta sur Saladin la victoire de Ramla, et eut encore l'honneur de vaincre ce redoutable ennemi des chrétiens près de Tibériade en 1182 ; mais ces succès passagers ne purent sauver le royaume de Jésusalem de sa ruine, devenue inévitable. Attaqué de l'horrible maladie qui lui a donné un si triste surnom dans l'histoire, Baudouin IV ne chercha plus qu'à assurer la couronne sur la tête de

son neveu et de son hériter. Sa sœur Sibylle était veuve de Guillaume de Montferrat. Il la maria en secondes noces à Guy de Lusignan, et ne fit qu'ajouter par là le fléau des guerres intestines à tous ceux qui désolaient la Terre sainte. L'infortuné Baudouin mourut, sans avoir été marié, le 16 mars 1186, dans la vingt-cinquième année de son âge.

Il portait les armes du royaume de Jérusalem.

48.

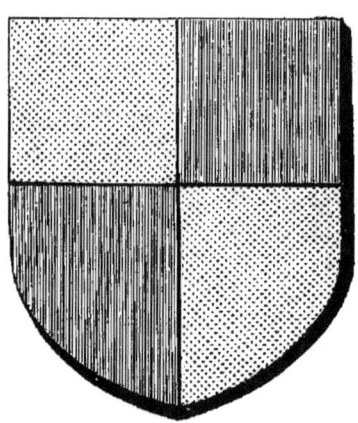

AMANJEU D'ASTARAC.

On lit, dans l'Art de vérifier les dates [1], qu'Amanjeu d'Astarac, ayant fait le voyage de la Terre sainte, vers l'an 1175, se distingua par ses exploits contre les infidèles, et mourut en Chypre à son retour.

En 1220, Centule Ier, comte d'Astarac, frère puîné d'Amanjeu, se préparant à partir pour la Palestine, fit des dons à l'abbaye de Berdoues.

Les comtes d'Astarac portaient *écartelé d'or et de gueules*.

[1] T. IX, p. 339.

49.

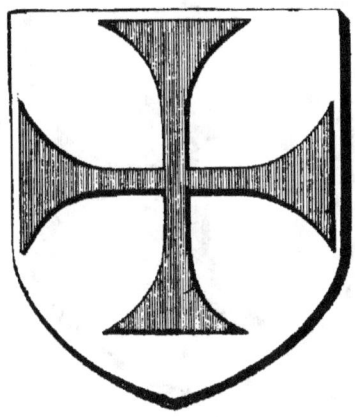

ARNAUD DE TOROGE,
GRAND MAITRE DU TEMPLE.

Arnaud de Toroge (*de Turri Rubea*), après avoir occupé les premiers emplois de l'ordre en deçà des mers, fut élu, en 1179, pour succéder au grand maître Odon de Saint-Chamant. Il fut envoyé en 1184, avec le grand maître des Hospitaliers, Roger des Moulins, et le patriarche de Jérusalem, Héraclius, pour solliciter les secours des princes d'Occident en faveur de la Terre sainte, accablée par la puissance de Saladin, et mourut la même année à Vérone.

Il portait les armes de l'ordre.

50.

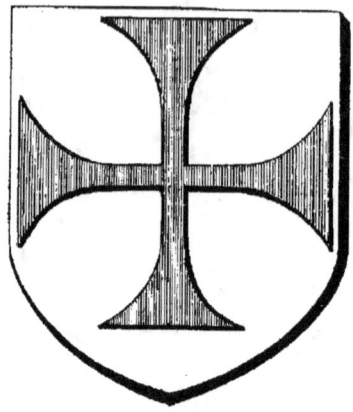

TERRIC,

GRAND MAITRE DE L'ORDRE DU TEMPLE.

On ignore la patrie et la famille du grand maître Terric, élu pour succéder à Arnaud de Toroge en 1184. Il échappa presque seul à la glorieuse défaite de Nazareth, où une poignée de chevaliers de Saint-Jean et du Temple soutint tout l'effort d'une armée musulmane, le 1ᵉʳ mai 1187. A la bataille de Tibériade, livrée le 5 juillet de la même année, Terric, fait prisonnier après des prodiges de valeur, fut le seul de son ordre dont la tête ne tomba point sous le glaive du vainqueur. Saladin lui rendit même la liberté quelques mois plus tard, mais en lui

faisant jurer qu'il ne porterait plus les armes contre lui. Terric, regardant ce serment comme incompatible avec les devoirs d'un grand maître de l'ordre du Temple, abdiqua cette dignité, et n'en acheva pas moins ses jours en Terre sainte. On a conservé deux lettres de lui, où il exhorte ses frères d'outre-mer et le roi d'Angleterre à venir au secours des chrétiens de la Palestine.

Il portait les armes de l'ordre.

51.

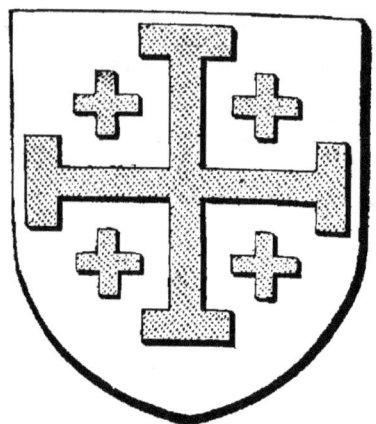

BAUDOUIN V,
ROI DE JÉRUSALEM.

Baudouin V, fils de Guillaume de Montferrat et de Sibylle de Jérusalem, succéda en 1186 à son oncle Baudouin le Lépreux. Ce roi enfant resta moins d'une année sur le trône, et laissa en mourant les barons de la Palestine partagés entre les prétentions rivales de Guy de Lusignan et de Conrad de Montferrat, marquis de Tyr.

Baudouin V portait les armes de Jérusalem.

52.

CONRAD DE MONTFERRAT,

MARQUIS DE TYR.

Conrad de Montferrat avait reçu le marquisat de Tyr en récompense de ses exploits pour la défense de cette ville. Aspirant à un plus noble prix, il fit casser par un jugement ecclésiastique le mariage d'Humphroy de Toron, connétable du royaume, avec Isabelle de Jérusalem, et épousa lui-même cette princesse, qui, à la mort de sa sœur Sibylle, en 1189, avait hérité de ses droits au trône des Baudouin. L'attachement de Conrad au roi Philippe-Auguste porta Richard Cœur-de-Lion à s'opposer à son couronnement. Cependant, après le départ du monarque

français, le roi d'Angleterre, appelé à prononcer entre les prétendants qui se disputaient la couronne de Jérusalem, consentit à confirmer l'élection de Conrad, proclamé roi par l'armée des croisés, et lui écrivit de venir à Ascalon recevoir le sceptre et les ornements royaux. Mais Conrad ne devait point atteindre au but de son ambition : il fut assassiné à Tyr, au rapport de quelques chroniques, par des envoyés du Vieux de la Montagne, le 3 des calendes de mai (29 avril) 1192, le jour même où les lettres de Richard lui avaient été présentées.

Conrad de Montferrat portait *d'argent, au chef de gueules.*

53.

GARNIER DE NAPLOUSE,
GRAND MAITRE DE L'ORDRE DE SAINT-JEAN-DE-JÉRUSALEM.

Garnier, profès de l'ordre des Hospitaliers à Naplouse, sa patrie, fut investi, en 1177, de la charge de précepteur ou commandeur de l'Hôpital de Jérusalem, et promu, dix ans plus tard, à la dignité de grand maître, après la mort de Roger des Moulins. Percé de coups à la funeste bataille de Tibériade, qui décida du sort de Jérusalem, Garnier de Naplouse parvint à gagner la ville d'Ascalon et s'y rétablit de ses blessures. Il mourut en 1191, sans avoir cessé de combattre pour la défense de la Terre sainte.

Il portait les armes de l'ordre.

54.

FRÈRE GUÉRIN,
CHEVALIER DE L'ORDRE DE SAINT-JEAN-DE-JÉRUSALEM.

On lit, dans l'Histoire des chevaliers de Malte par Vertot[1], que « frère Guérin était un des plus savants hommes de son siècle, et en même temps le plus grand capitaine de sa nation. » Il avait acquis dans les guerres saintes une grande expérience du métier des armes, et s'était couvert de gloire en plusieurs combats contre les infidèles. Le P. Anselme, dans son Histoire des grands officiers de la couronne[2], ne dit rien de sa naissance,

[1] T. I, p. 321-328.
[2] T. VI, p. 271.

et se contente de lui donner le titre de gentilhomme français. Philippe-Auguste avait en telle estime le savoir et la piété de frère Guérin, qu'il lui confia, en 1203, les sceaux du royaume, et, dix ans après, lui donna l'évêché de Senlis. On sait comment frère Guérin, prélat et chancelier de France, se ressouvint de son antique prouesse à la fameuse journée de Bouvines, où il remplit, par ordre du roi, les fonctions de maréchal de bataille.

Frère Guérin portait *d'or, a la fasce de gueules.*

55.

GÉRARD DE RIDERFORT,
GRAND MAITRE DE L'ORDRE DU TEMPLE.

Gérard de Riderfort remplaça, en 1188, le grand maître Terric. Il périt l'année suivante, les armes à la main, sauvant par son héroïque vaillance les débris de l'armée chrétienne en déroute, et « heureux, dit un contemporain, de terminer tant de beaux exploits par une mort aussi glorieuse [1]. »

Il portait les armes de l'ordre.

[1] *Art de vérifier les dates*, t. V, p. 346.

56.

GUILLAUME DE SAINTE-MAURE.

Guillaume de Sainte-Maure, d'une des nobles familles du Poitou, était à la Terre sainte en 1179. Son nom se trouve, avec ceux de Henri, comte de Grand-Pré; Geoffroy son frère, etc. au bas d'une charte donnée, cette même année, à Jérusalem, par Henri Ier, comte palatin de Champagne et de Brie.

Les armes de Guillaume de Sainte-Maure étaient *d'argent à la fasce de gueules.*

TROISIÈME CROISADE

(1190.)

57.

GUY II DE DAMPIERRE.

On lit, dans l'Histoire généalogique des grands officiers de la couronne par le P. Anselme[1], que Guy, deuxième du nom, seigneur de Dampierre, en Champagne, « étant sur le point de faire le voyage d'outre-mer en 1189, aumône à l'abbaye de Trois-Fontaines, du consentement de son frère Milon, un muid de froment de rente, etc. pour en jouir pendant son voyage de Jérusalem, et en perpétuité, au cas qu'il y mourût. » A son retour il épousa, en 1197, l'héritière des anciens seigneurs de Bourbon, dont sa postérité prit le nom et les

[1] T. III, p. 356, et t. II, p. 730.

armoiries. Son fils Guillaume II agrandit encore les destinées de sa maison. Il épousa, vers l'an 1223, Marguerite, héritière de Flandre et de Hainaut, et eut pour fils Guillaume de Dampierre, comte de Flandre, qui suivit saint Louis au voyage de la Terre sainte en 1248, et fut blessé à la Massoure. On conserve, aux Archives du Royaume, les cédules de trois emprunts qu'il souscrivit, pendant son séjour en Terre sainte, sous la garantie du roi de France. Ces chartes sont scellées de son sceau, portant pour empreinte un cavalier, l'épée nue, dont l'écu est chargé d'un lion ; au contre-sceau figurent deux léopards.

Guy II de Dampierre portait *de gueules, à deux léopards d'or*.

58.

GUILLAUME,

SEIGNEUR D'ESTAING.

Guillaume, seigneur d'Estaing, en Rouergue, suivit Richard, roi d'Angleterre et duc de Guyenne, à la croisade de 1190, et se trouva à la bataille d'Arsur, où ce prince défit si glorieusement le sultan Saladin.

MM. d'Hozier et Chérin ont consigné ce fait dans l'Éloge de la maison d'Estaing.

Il portait *d'azur, à trois fleurs de lis d'or, au chef du même.*

59.

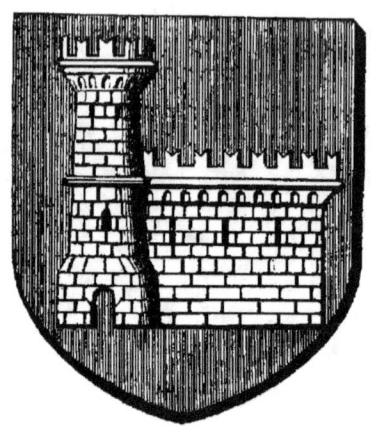

ALBERT II,

SEIGNEUR DE LA TOUR-DU-PIN.

« Albert, deuxième du nom, seigneur de la Tour-du-Pin, avait fait son testament, sur le point de partir pour la Terre sainte, vers l'an 1190. Ce testament est rapporté par Baluze, aux preuves de l'Histoire d'Auvergne [1]. »

Albert de la Tour-du-Pin portait *de gueules, à la tour crénelée d'argent, flanquée à senestre d'un avant-mur crénelé du même, le tout maçonné de sable.*

[1] *Histoire généalogique de la maison de France*, t. II, p. 13.

60.

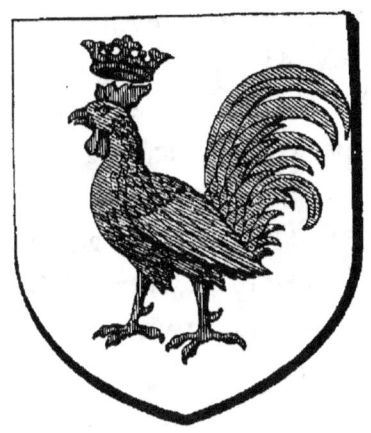

JEAN ET GAUTIER DE CHASTENAY.

Jean de Chastenay, chevalier du duché de Bourgogne, suivit, en 1190, Philippe-Auguste au voyage de la Terre sainte. Un acte manuscrit sur parchemin, daté de Messine, au mois de février 1190, nous montre ce seigneur prêtant sa garantie à un emprunt de 60 marcs d'argent contracté par Gilles d'Ambly, Renaud de Mailly, etc. écuyers. Il donne pour gage aux marchands génois qui ont prêté cette somme quelques joyaux, inventoriés dans l'acte, parmi lesquels se trouve désigné un gobelet avec trois pieds, surmonté de l'image d'un coq.

Ce coq figure dans les armoiries de la famille, qui sont

d'argent, au coq de sinople, membré, becqué, crété et couronné de gueules.

Par un autre acte, daté du camp devant Acre, au mois de juin 1191, on voit que Gautier de Chastenay, chevalier, après avoir payé la somme pour laquelle Jean de Chastenay son père, alors décédé, s'était porté garant, retire les joyaux qui avaient servi de gage et en donne décharge par-devant témoins, en signant d'une croix. De Villevieille, dans son Trésor généalogique, cite un jugement arbitral, de l'année 1187, entre l'évêque de Langres et Érard de Chastenay, qui prouve que ce dernier était alors à la Terre sainte.

Enfin, Joinville nomme le sire de Chastenay comme ayant été seul de son avis, au conseil tenu à Acre en 1250, pour engager le roi saint Louis à demeurer en Palestine, et cite Jean de Chastenay parmi les chevaliers qui suivirent ce prince à Tunis en 1270.

61.

HUGUES ET RENAUD DE LA GUICHE.

Par un acte sur parchemin, passé à Messine le dernier mardi avant Noël de l'année 1190, Hugues de la Guiche, chevalier, emprunte à des marchands de cette ville 200 onces d'or, pour lui et pour Renaud, son fils aîné, sous la garantie de Henri, comte de Bar, auquel il remet tous ses biens en gage. Cet acte est scellé de son sceau en cire verte, où se voit son écu chargé d'un sautoir.

Il portait *de sinople au sautoir d'or*.

62.

ALAIN VII,
VICOMTE DE ROHAN

Alain VII, vicomte de Rohan, est le premier seigneur de cette grande maison dont nous trouvions le nom mêlé à l'histoire des Croisades. Il était à Acre l'an 1191, le lendemain de la Décollation de saint Jean-Baptiste, où il scella de son sceau des lettres de garantie pour une somme de 120 marcs d'argent empruntée à un marchand de Pise par trois chevaliers bretons de sa suite, au nombre desquels se trouvait Guillaume Deshayes. Alain engage, pour sûreté de sa garantie, ses chevaux, ses armes et ses harnais, et tous ses biens en général.

Les armes d'Alain VII, vicomte de Rohan, étaient *de gueules, à sept macles d'or accollées, 3, 3 et 1,* ainsi qu'on les trouve représentées sur d'anciens sceaux de sa famille.

63.

HUGUES ET LIÉBAUT
DE BAUFFREMONT.

Un acte sur parchemin, daté du mois de décembre 1190, à Messine, et scellé du sceau équestre en cire jaune de Henri, comte de Bar, porte que ce seigneur se constitue garant et principal débiteur envers des marchands de Gênes et de Messine, pour diverses sommes empruntées par des chevaliers qui marchaient avec lui à la croisade, savoir : Hugues et Liébaut de Bauffremont, Renaud de Choiseul, Dreux de Nettancourt, Hugues et Renaud de la Guiche, Pierre de Frolois, Gilles de Raigecourt, Philippe de Conflans, Hugues de Risce, Henri de Che-

riscy, Geoffroy de Longueville, Ulric de Dompierre, Henri Bekars, Guillaume de Beauvoir, Hugues de Clairon, Hugues de Foudras, Renaud de Creissac, Jean de Fellens, Étienne de Franc et Renaud de Moustier.

Hugues et Liébaut de Bauffremont portaient *vairé d'or et de gueules.*

64.

DREUX DE NETTANCOURT.

Dreux de Nettancourt, nommé dans l'acte de garantie du comte de Bar, portait *de gueules au chevron d'or*.

65.

GILLES DE RAIGECOURT.

Gilles de Raigecourt, nommé dans l'acte du comte de Bar, portait *d'or, à la tour de gueules.*

HENRI ET RENAUD DE CHERISEY.

Henri de Cherisey, dont le nom figure sur l'acte ci-dessus mentionné du comte de Bar, mourut à la croisade, et son fils Renaud se substitua aux engagements qu'il avait pris, et promit aux marchands la garantie d'Hugues, duc de Bourgogne, à la place de celle du comte de Bar, aussi mort dans l'expédition. L'acte en fut passé à Acre, au mois d'août 1191, et signé d'une croix par Renaud de Cherisey.

Ils portaient *coupé d'or et d'azur, l'or chargé d'un lion issant de gueules, couronné du même.*

67.

ULRIC DE DOMPIERRE,
SEIGNEUR DE BASSOMPIERRE.

Ulric de Dompierre, nommé dans l'acte du comte de Bar, y engage à ce seigneur son fief de Bassompierre. Il portait *d'argent, à trois chevrons de gueules.*

68.

HUGUES DE CLAIRON.

Hugues de Clairon, nommé dans l'acte du comte de Bar, portait *de gueules, à la croix d'argent cantonnée de quatre croix fleuronnées du même.*

69.

HUGUES DE FOUDRAS.

Hugues de Foudras, dont le nom est cité dans le même acte, portait *d'azur, à trois fasces d'argent*.

70.

RENAUD ET HERBERT DE MOUSTIER.

Les noms de Renaud et Herbert de Moustier, chevaliers de la comté de Bourgogne, sont les derniers qui figurent sur l'acte du comte de Bar.

Les armes de ces seigneurs étaient *de gueules, au chevron d'argent, accompagné de trois aigles d'or.*

71.

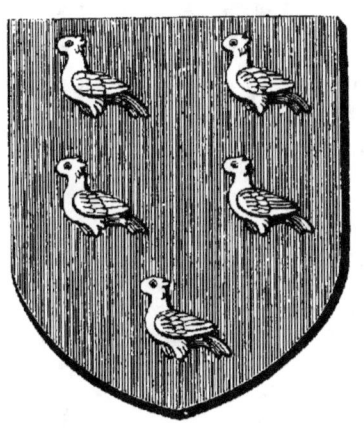

JEAN ET GUILLAUME DE DRÉE.

Un acte en parchemin, daté du camp devant Acre, au mois de juin 1191, et scellé autrefois de deux sceaux, dont un seul est en partie conservé, témoigne que Jean de Drée, Guillaume de Vallin, Guigues de Moreton, Guigues de Rachais, Hugues de Boczozel, Ainard du Puy, etc. chevaliers; Guillaume de Drée, fils de Jean; Pierre de Vallin, fils de Guillaume; Guigues de Leyssin et Guillaume de Lathier, damoiseaux, empruntèrent à Barnaba Nicolaï, Venerio Hospinelli et Odino d'Amigdola, marchands de Gênes, la somme de 1,200 livres tournois, sous la garantie d'Hugues, duc de Bourgogne.

Le sceau de Jean de Drée, autrefois appendu à cette pièce, est perdu.

Il portait *de gueules, à cinq merlettes d'argent, posées 2, 2 et 1.*

72.

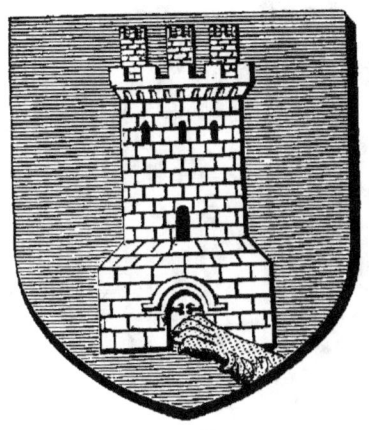

GUIGUES DE MORETON.

Guigues de Moreton, nommé dans l'emprunt précédemment cité, portait *d'azur, à une tour crénelée de cinq pièces, sommée de trois donjons, chacun crénelé de trois pièces, le tout d'argent maçonné de sable, à la patte d'ours d'or, mouvant du quartier senestre de la pointe, et touchant la porte de la tour.*

73.

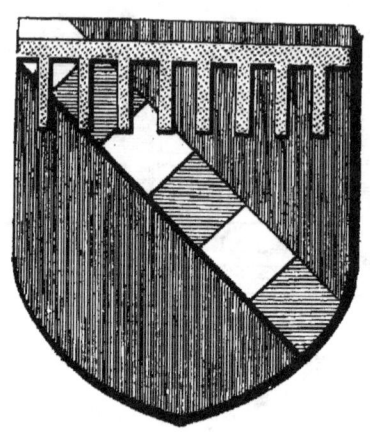

GUILLAUME ET PIERRE DE VALLIN.

Le sceau de Guillaume de Vallin, dont un fragment est encore appendu à l'acte d'emprunt contracté par lui et ses compagnons, prouve qu'il portait *de gueules, à la bande componée d'argent et d'azur de six pièces, au lambel de huit pendants d'or.*

74.

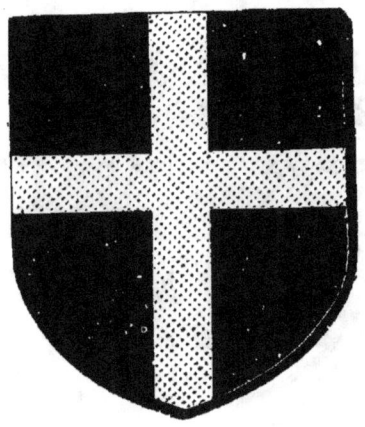

ANDRÉ D'ALBON.

André d'Albon, chevalier de la province de Dauphiné, se trouvant à la Terre sainte, cautionna deux de ses écuyers pour un emprunt de 50 marcs d'argent, fait par eux à des marchands de Gênes. L'acte de garantie est daté du camp devant Acre, au mois de mai, l'an 1191.

Il portait *de sable, à la croix d'or.*

75.

RAOUL DE RIENCOURT.

Philippe, évêque de Beauvais, se trouvant à la Terre sainte, donna une charte, scellée de son sceau, et datée d'Acre, l'an 1191, par laquelle il se portait garant d'une somme de 150 marcs d'argent, empruntée par Hugues de Chanteloup, Raoul de Riencourt, et autres chevaliers.

Raoul de Riencourt portait *d'argent, à trois fasces de gueules, frettées d'or.*

76.

FOULQUES DE PRACOMTAL.

Foulques de Pracomtal, Guigues de la Popie, et d'autres écuyers dauphinois, se trouvant à Joppé, au mois d'octobre de l'an 1191, au nombre des guerriers croisés, empruntèrent à Odoardo d'Albario, marchand de Gênes, la somme de 120 marcs d'argent, sous la garantie de Bernard de Sassenage. L'acte en parchemin était scellé de deux sceaux pendants, dont l'un était celui de Guigues de la Popie.

Foulques de Pracomtal portait *d'or, au chef d'azur, chargé de trois fleurs de lis d'or.*

77.

BERNARD DE CASTELBAJAC.

Bernard de Castelbajac était au nombre des chevaliers du Bigorre qui marchèrent à la troisième croisade, sous la bannière de Richard Cœur-de-Lion. Nous donnons ici la traduction littérale d'un acte souscrit par ce seigneur à Joppé, au mois d'octobre 1191.

« Moi, Bernard de Castelbajac, fais savoir à tous ceux qui les présentes lettres verront, que j'ai reçu et recouvré de Quiliano Gideto, marchand de Pise, certaine bannière à moi appartenant, que j'avais donnée en gage audit marchand pour 40 marcs d'argent, et qu'il m'a rendue en présence de noble homme Raymond de Lunz et Ray-

mond Dabozo, d'une part, et de Michele Perini et Antonio Jappeli, d'autre part, témoins appelés et requis à cet effet. De quoi je me tiens pour entièrement satisfait.

« Fait à Joppé, au mois d'octobre. »

Bernard de Castelbajac portait *d'azur, à la croix d'argent.*

78.

FOULQUES DE BEAUVAU.

Foulques de Beauvau suivit Richard Cœur-de-Lion, son seigneur, à la Terre sainte, et y prêta sa garantie à plusieurs chevaliers angevins, ses compatriotes, pour un emprunt de 200 marcs d'argent, fait à des marchands de Pise. Mais, avant de pouvoir leur en délivrer ses lettres patentes, il mourut, et, par un noble exemple de fraternité chevaleresque, Richard Cœur-de-Lion, comme l'atteste l'acte suivant, se porta caution à la place de celui qu'il appelait son ami.

« Nous Richard, par la grâce de Dieu, roi d'Angleterre, duc de Normandie et d'Aquitaine, comte d'Anjou,

faisons savoir à tous ceux qui les présentes lettres verront, qu'une convention a été faite entre Andriolo Conte, Jacopo Jota, Ugheto di Boso, citoyens de Pise, et les seigneurs Jean de Champchevrier, Barthélemy des Monts, Thibauld des Escotais, Rotrou de Montaigu, Harduin de la Porte, Hervé de Broc, et Bouchard, dit *le Maire*, pour un prêt de 200 marcs d'argent à faire auxdits seigneurs par lesdits citoyens, sous la garantie de notre très-cher Foulques de Beauvau, d'heureuse mémoire, de son vivant notre vassal et ami, et que, ladite garantie n'ayant été donnée que sous forme d'obligation *per fidem*, et non encore consignée dans des lettres patentes, nous substituons, par les présentes, notre caution à celle dudit seigneur Foulques, de telle sorte que, si les débiteurs ci-dessus garantis manquaient au payement desdits 200 marcs, dans les termes fixés par leurs lettres particulières, nous soyons tenus de faire rembourser ladite somme auxdits citoyens, dans la quinzaine après en avoir reçu réquisition. Témoin moi-même, à Acre, le xxi⁰ jour de juillet [1]. »

Foulques de Beauvau portait *l'écu en bannière, d'argent à quatre lions de gueules, cantonnés, armés, couronnés et lampassés d'or.*

[1] On trouve encore la trace de la mort de Foulques de Beauvau en Terre sainte dans une donation faite aux *religieux de la Pénitence de Jésus-Christ,* à Angers, l'an 1200, le jour de la Nativité de Notre-Dame, par Claudine de Landevy, « pour le repos de son âme et de celle de feu Foulques de Beauvau, son mari, ci-devant tué à la guerre contre les infidèles. »

79.

ALBÉRIC D'ALLONVILLE.

Jodoin de Beauvilliers, chevalier, mandataire de Renaud de Bar, évêque de Chartres, dans le pays d'outre-mer, se porta pleige, au nom de ce prélat, pour la somme de 230 marcs d'argent, empruntée par des seigneurs du pays chartrain à Conrado Ususmari et Quilico di Goarco. Au nombre de ces seigneurs est nommé Albéric d'Allonville. L'acte est passé à Acre, au mois de septembre 1191.

Albéric d'Allonville, dont la famille, originaire des environs de Chartres, s'établit plus tard en Champagne, portait *d'argent, à deux fasces de sable.*

80.

THIBAUT DES ESCOTAIS.

Thibaut des Escotais, nommé dans la charte par laquelle Richard Cœur-de-Lion substitue sa garantie à celle de Foulques de Beauvau, portait *d'argent, à trois quintefeuilles de gueules.*

81.

HERVÉ DE BROC.

Hervé de Broc, l'un des chevaliers nommés dans la charte de Richard, avait pour armes *de sable, à la bande fuselée d'argent de sept pièces.*

85.

GUILLAUME ET HUMBERT LECLERC.

Une obligation *per fidem*[1], contractée au mois de juillet 1191, devant Acre, par Humbert Leclerc, chevalier angevin, porte qu'il se substitue à son frère Guillaume, mort à la croisade, pour le payement de la somme de 100 marcs d'argent, que ce dernier avait empruntée, solidairement avec quatre autres chevaliers, à un marchand de Pise. En même temps Humbert contracte pour lui-même un nouvel emprunt de 18 marcs d'argent.

[1] On appelait ainsi un acte par-devant témoins, non scellé, mais signé d'une croix ou d'une lettre initiale, lequel précédait la rédaction des lettres patentes revêtues du sceau du chevalier qui accordait sa garantie.

Ils portaient *d'argent, à la croix de gueules engrêlée, bordée de sable, cantonnée de quatre aiglettes du même, becquées et onglées de gueules.*

86.

MILES DE FROLOIS.

Miles de Frolois servit de témoin à un acte passé devant Acre, au mois de juillet 1191, par lequel Hugues III, duc de Bourgogne, garantit un emprunt de 40 onces d'or, contracté par Philippe de Risce envers un marchand de Gênes.

On voit, par les titres de l'abbaye d'Ogny, que Guillaume, sire de Frolois, avait fait, en 1170, le voyage de la Terre sainte.

Les titres de l'abbaye de Fontenay prouvent encore qu'Eudes le Grand, sire de Frolois, au moment de partir

pour la Terre sainte, avait fait un accord avec les moines de ce couvent, et qu'il le renouvela en 1232.

Ils portaient *bandé d'or et d'azur de six pièces, à la bordure engrêlée de gueules.*

87.

ÉLIE DE COSNAC.

Deux actes manuscrits sur parchemin, dont l'un est l'obligation *per fidem*, et l'autre les lettres patentes du répondant, indiquent qu'Élie de Cosnac, se trouvant à Acre au mois d'août 1191, emprunta à un marchand de Gênes 30 marcs d'argent, sous la garantie d'Élie de Noailles.

Les témoins sont H. de Soudeilles et G. de Bueil.

Élie de Cosnac portait *d'argent, au lion de sable lampassé, armé et couronné de gueules, l'écu semé d'étoiles de sable.*

88.

GILON DE VERSAILLES.

Une charte de Maurice de Sully, évêque de Paris, datée de la trentième année de son épiscopat, ce qui correspond à l'année 1191, recommande à tous les seigneurs de la chrétienté plusieurs chevaliers de son diocèse, qui se rendent à la Terre sainte. Parmi ces chevaliers figurent Gilon de Versailles, Guy d'Hédouville, etc.

Un ancien sceau, conservé au cabinet des manuscrits, à la Bibliothèque royale, ainsi que l'armorial de Bayeux, donnent pour armes à Gilon de Versailles *d'azur à sept besants d'or, posés 3, 3 et 1, au chef d'or, chargé d'un lion de gueules au canton dextre.* La parfaite identité de ces

armoiries avec celles de la maison de Melun donnerait lieu de croire que Gilon de Versailles appartenait à une branche de cette famille.

89.

GEOFFROY DE LA PLANCHE.

Par un acte daté du siége devant Acre, le lendemain de la fête de saint Remy, l'an 1191, Geoffroy de Mayenne se porte garant, envers des marchands de Gênes, d'une somme de 130 marcs d'argent empruntée par quatre de ses chevaliers, Bernard de la Ferté, François de Vimeur, Guillaume de Quatrebarbes et Geoffroy de la Planche.

Geoffroy de la Planche portait *de sable, à cinq fasces ondées d'argent.*

90.

G. DE BUEIL.

G. de Bueil, qui figure comme témoin dans l'emprunt contracté par Élie de Cosnac, portait *d'azur, au croissant montant d'argent, accompagné de six croix recroisettées, au pied fiché d'or.*

91.

SIMON DE VIGNACOURT.

Raoul III, comte de Soissons, se trouvant à Acre au mois d'août 1191, se substitue comme débiteur, envers plusieurs marchands génois, d'une somme de 530 marcs d'argent, à eux empruntée par Jean de Chambly, Robert de Longueval, Renaud de Tramecourt, Nicolas de Cossard, Hugues d'Auxi, Jean de Raineval, Asselin de Louvencourt, Poncet d'Anvin, Simon de Vignacourt, Humbert de la Grange, Hugues de Sarcus, Guillaume de Gaudechart, Humfroy de Biencourt et Robert d'Abencourt. Cette substitution est faite comme compensation de ce que le comte de Soissons doit à ces chevaliers

pour des joyaux d'or et d'argent, des armes, des livres et autres objets qu'ils avaient acquis à Acre, et qu'ils lui avaient cédés. L'acte, manuscrit sur parchemin, est scellé du sceau du comte de Soissons.

Simon de Vignacourt portait *d'argent, à trois fleurs de lis de gueules, au pied nourri.*

92.

PONCET D'ANVIN.

Poncet d'Anvin, chevalier du pays d'Artois, nommé dans l'acte du comte de Soissons, portait *de sable, à la bande d'or, accompagnée de six billettes du même.*

93.

GUILLAUME DE PRUNELÉ.

Par acte sur parchemin, daté d'Acre l'an 1191, au mois de septembre, Guillaume de Prunelé, chevalier, mandataire spécial, au pays d'outre-mer, de son révérend seigneur Renaud, évêque de Chartres, solidairement avec Jodoin de Beauvilliers, se porte garant, au nom dudit seigneur évêque, pour un emprunt de 200 marcs d'argent, contracté envers des marchands de Gênes par Payen et Hugues de Buat, Guillaume de Montléart, etc.

Les armes de Guillaume de Prunelé étaient *de gueules*,

à six annelets d'or posés 3, 2 et 1, au lambel de quatre pendants d'argent en chef.

94.

JODOIN DE BEAUVILLIERS.

Jodoin de Beauvilliers, mandataire de l'évêque de Chartres, conjointement avec Guillaume de Prunelé, dans l'acte souscrit par ce dernier, portait *fascé d'argent et de sinople de six pièces, les pièces d'argent chargées de six merlettes de gueules posées 3, 2 et 1.*

150 GALERIES HISTORIQUES

95.

PAYEN ET HUGUES DE BUAT.

Payen et Hugues de Buat, nommés dans l'acte de Guillaume de Prunelé, portaient *d'azur, à une escarboucle fleurdelisée à huit rais d'or*.

96.

JUHEL DE CHAMPAGNÉ.

Au mois de septembre 1191, Juhel, seigneur de Mayenne, se trouvant à Acre, garantit un emprunt de 80 marcs d'argent, contracté envers des marchands de Pise par Jean d'Andigné, Guillaume de Chauvigny et Juhel de Champagné. L'acte, sur parchemin, est scellé du sceau de Juhel de Mayenne.

Juhel de Champagné portait l'écu en bannière, *d'hermine, au chef de gueules*.

97.

JEAN D'ANDIGNÉ.

Jean d'Andigné, nommé dans la garantie de Juhel de Mayenne, avait pour armes *d'argent, à trois aiglettes au vol abaissé de gueules, becquées et membrées d'azur.*

Une quittance datée de Damiette, au mois de novembre 1249, porte que Guillaume d'Andigné, chevalier, emprunta 45 livres tournois, sous la garantie d'Alphonse, comte de Poitiers, frère de saint Louis, pour subvenir aux frais de son voyage en Terre sainte, à la suite de ce prince.

98.

GERVAIS DE MENOU.

Gervais de Menou, étant à Acre au mois de septembre 1191, contracta, solidairement avec huit autres croisés, un emprunt de 200 marcs d'argent, sous la garantie d'un des mandataires de Renaud, évêque de Chartres. L'acte de reconnaissance de cette dette est signé d'une croix, de la main de Gervais de Menou.

Sur la liste des chevaliers qui avaient bouche en cour à la suite du roi saint Louis, lors de la croisade de Tunis, en 1270, on lit les noms de Jean et Simon de Menou.

Ils portaient *de gueules, à la bande d'or*.

99.

HUMPHROY DE BIENCOURT.

Humphroy de Biencourt, nommé dans la charte de Raoul III, comte de Soissons, avait pour armes *de sable, au lion d'argent, couronné, armé et lampassé d'or.*

100.

FRANÇOIS DE VIMEUR.

Juhel de Mayenne, par un acte sur parchemin, scellé de son sceau et daté de Jaffa, au mois d'octobre 1191, garantit envers des marchands de Pise un emprunt de 100 marcs d'argent, contracté par François de Vimeur, Jean de la Béraudière, Juhel de la Motte, Macé de la Barre, etc.

François de Vimeur portait *d'azur, au chevron d'or accompagné de trois molettes d'éperon du même, posées 2 en chef et 1 en pointe.*

101.

JEAN DE LA BÉRAUDIÈRE.

Jean de la Béraudière, nommé dans l'acte de garantie donné par Juhel de Mayenne, portait *d'or, à l'aigle éployée de gueules.*

102.

ERMENGARD DAPS,

GRAND MAITRE DE L'ORDRE DE SAINT-JEAN-DE-JÉRUSALEM.

Ermengard Daps fut élu, malgré lui, dit-on, comme successeur du grand maître Garnier de Naplouse. Il ne fit que paraître pour quelques mois à la tête de l'ordre, la mort l'ayant enlevé très-peu de temps après son élection (1191).

Ermengard Daps portait les armoiries de la religion.

103.

HÉLIE DE LA CROPTE.

Par un acte sur parchemin, daté de Tyr, au mois de mai 1191, Hélie de la Cropte, chevalier du Périgord, se porte garant envers des marchands de Pise d'une somme de 100 livres tournois que leur empruntent deux de ses compagnons d'armes. Le titre *per fidem* de l'un de ces chevaliers désigne comme témoins Jean de Chaunac et Jourdain d'Abzac.

Hélie de la Cropte portait *d'azur, à la bande d'or, accompagnée de deux fleurs de lis du même.*

104.

JEAN DE CHAUNAC.

Jean de Chaunac, qui figure comme témoin dans un emprunt contracté à Tyr, au mois de mai 1192, sous la garantie d'Hélie de la Cropte, portait *d'argent, au lion de sable, armé, lampassé et couronné de gueules.*

Le même Jean de Chaunac se retrouve dans un autre emprunt par lui fait à des marchands de Gênes, au même lieu et à la même date, sous la garantie de B. de Cugnac.

105.

JOURDAIN D'ABZAC.

Jourdain d'Abzac, qui est mentionné comme témoin, avec Jean de Chaunac, dans le titre d'Hélie de la Cropte, emprunte aussi avec lui 100 livres tournois à des marchands de Gênes, sous la garantie de B. de Cugnac, à Tyr, au mois de mai 1192.

Il portait *d'argent, à la bande d'azur, chargée d'un besant d'or, à une bordure d'azur, chargée de neuf besants aussi d'or.*

106.

B. DE CUGNAC.

B. de Cugnac, qui se porte garant de la somme de 100 livres tournois empruntée à un marchand de Gênes par Jean de Chaunac et Jourdain d'Abzac, avait pour armes *gironné d'argent et de gueules de huit pièces*, ainsi que le porte son sceau, en cire jaune, appendu à l'acte de garantie.

107.

GUILLAUME DE MONTLÉART.

Guillaume de Montléart est nommé plus haut dans l'acte de garantie donné à Acre, au mois de septembre 1191, par Guillaume de Prunelé, à plusieurs chevaliers croisés, qui avaient emprunté 200 marcs d'argent à des marchands de Gênes.

Le sire de Joinville, dans son Histoire de saint Louis, parle de Simon de Montléart, qui était maître des arbalétriers et *chevetain de la gent le roi à Sayette*, en 1253.

Enfin, le même auteur dit que, lors de la croisade de 1270, les Français ayant été repoussés à l'attaque de la tour de Carthage, le roi envoya Raoul d'Estrées et

Lancelot de Saint-Maard, maréchaux de France, avec Thibaut de Montléart, grand maître des arbalétriers, et leurs troupes, pour s'emparer de la tour.

Ils portaient *d'azur, à trois besants d'argent.*

108.

GUILLAUME DE GAUDECHART.

Guillaume de Gaudechart est nommé dans l'acte, rapporté plus haut, par lequel Raoul, comte de Soissons, se substitue à la dette contractée par plusieurs chevaliers envers des marchands génois, à Acre, au mois d'août 1191.

Il portait *d'argent, à neuf merlettes de gueules en orle.*

109.

GUIGUES ET HERBERT DE LA PORTE
EN DAUPHINÉ.

Philippe-Auguste, roi de France, étant au camp devant Acre, l'an 1191, se porte garant pour divers emprunts contractés par des chevaliers français, et, entre autres, Guigues et Herbert de la Porte, Eudes de Tournon, Ansculfe de Castelnau, etc. L'original de cette garantie est sur parchemin, revêtu du monogramme royal, et scellé du grand sceau de Philippe-Auguste, en cire verte, pendant sur des attaches de soie jaune et rouge.

Un autre acte sur parchemin, daté de Damiette, le second lundi du mois de novembre 1249, nomme Hugues

de la Porte comme témoin d'un emprunt contracté par un chevalier espagnol, sous la garantie d'Alphonse, comte de Poitiers et de Toulouse.

Les armes de la maison de la Porte, en Dauphiné, sont *de gueules, à la croix d'or.*

110.

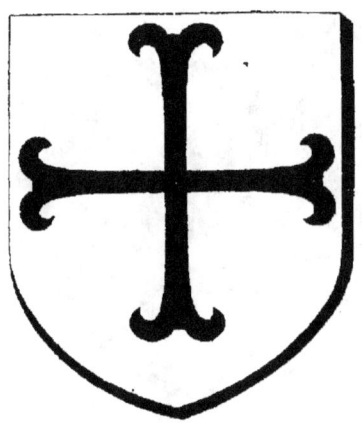

RENAUD DE TRAMECOURT.

Renaud de Tramecourt, nommé, comme Guillaume de Gaudechart, dans la charte de Raoul, comte de Soissons, portait *d'argent, à la croix ancrée de sable.*

111.

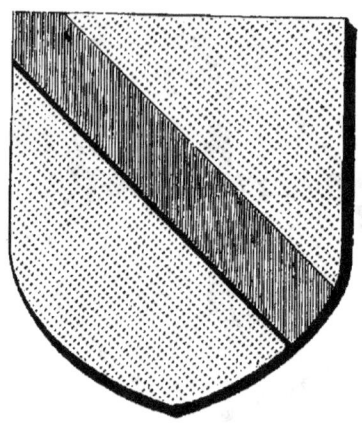

WAUTIER DE LIGNE.

Philippe-Auguste, étant au siége d'Acre, l'an 1191, donna une charte, revêtue de son monogramme et du grand sceau royal en cire verte, par laquelle, « en vertu des obligations féodales, et comme exécuteur des dernières volontés de son ancien vassal Philippe, comte de Flandre, » mort à la Terre sainte, il se porte caution de certaines sommes empruntées à des marchands génois par des chevaliers relevant du défunt comte, savoir : Wautier de Ligne, Gilles de Hinnisdal, Baudoin d'Henin, Roger de Landas, etc.

Un autre acte montre qu'en 1218 le même Wautier

ou Gautier de Ligne combattait encore en Terre sainte. Cet acte, scellé sur cire jaune du sceau de ce chevalier, avec une bande sur l'écu, et daté du camp devant Damiette, au mois de juillet 1218, constate l'emprunt fait par Gautier de 300 livres tournois à des marchands de Gênes, qui doivent lui en payer la moitié comptant, et le reste dans l'espace de deux mois. Pour le remboursement de cette somme, exigible dans un an, ou avant, si la ville est prise, le seigneur de Ligne engage sa foi et ses biens personnels.

Ses armoiries étaient *d'or, à la bande de gueules.*

112.

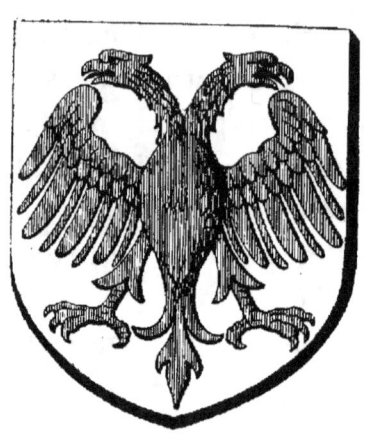

HAMELIN ET GEOFFROY D'ANTENAISE.

Hamelin d'Antenaise, chevalier de l'Anjou, étant à Acre en 1191, au mois de septembre, assista comme témoin à une obligation *per fidem* souscrite par Jean d'Andigné pour la somme de 20 marcs d'argent, constituant sa part d'un emprunt de 80 marcs fait par lui et trois de ses compagnons, sous la promesse d'obtenir la garantie de Juhel de Mayenne. Geoffroy d'Antenaise est aussi nommé dans un acte passé à Joppé au mois d'octobre de la même année.

Ils portaient *d'argent, à l'aigle éployée de gueules.*

113.

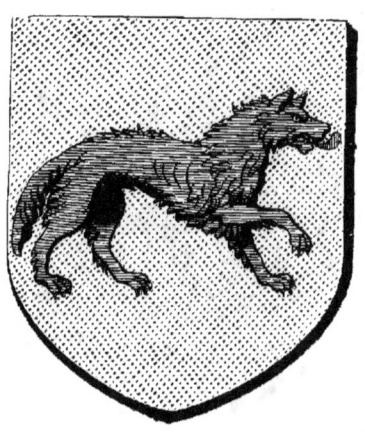

ISNARD D'AGOUT.

Par un acte sur parchemin, daté de Joppé, au mois d'octobre 1191, Isnard d'Agout, chevalier, se porte caution, envers Odoardo d'Albario, marchand génois, d'une somme de 100 marcs d'argent empruntée par trois de ses écuyers. Cette pièce est scellée, en cire jaune et sur queue de parchemin, d'un sceau assez bien conservé. On y reconnaît la figure de ses armoiries, et une portion de la légende S. *Isnardi de Agouto*.

Il portait *d'or, au loup contourné d'azur, armé et lampassé de gueules*.

114.

GUETHENOC DE BRUC.

Un acte manuscrit sur parchemin, daté de Joppé, le lendemain de la fête de saint André, apôtre, l'an 1191, porte que Guethenoc de Bruc, Alain de Pontbriant, Juhel de Tremigon et Raoul de l'Angle, chevaliers, ont emprunté à des marchands de Pise 150 marcs d'argent, remboursables à la prochaine fête de tous les Saints, et promis par serment sur un missel de tenir compte aux prêteurs de tout dommage qui proviendrait du défaut de remboursement.

Un autre acte, daté de Lymisso, en Chypre, au mois d'avril 1249, porte le nom de Guillaume de Bruc, chevalier.

Guethenoc de Bruc portait *d'argent, à la rose de gueules boutonnée d'or.*

115.

RAOUL DE L'ANGLE.

Raoul de l'Angle, nommé dans le même titre que Guethenoc de Bruc, avait pour armes *d'azur, au sautoir d'or accompagné de quatre billettes du même.*

116.

BERTRAND DE FOUCAUD.

D'après les termes d'une obligation *per fidem* datée de Tyr, au mois de mai 1192, Bertrand de Foucaud et B. de Mellet empruntèrent solidairement à des marchands de Gênes la somme de 120 livres tournois, promettant la garantie de Nompar de Caumont. Parmi les témoins de cet acte figurent encore B. de Cugnac, dont nous avons parlé plus haut.

Bertrand de Foucaud portait *d'or, à un lion morné de gueules*.

117.

B. DE MELLET.

B. de Mellet, nommé dans l'emprunt de Bertrand de Foucaud, portait *d'azur, à trois ruches d'argent*.

118.

GILLES DE HINNISDAL.

Gilles de Hinnisdal, nommé dans l'acte de garantie octroyé par Philippe-Auguste à des chevaliers flamands, portait *de sable, au chef d'argent, chargé de cinq merles de sable.*

119.

GUILLAUME DE LOSTANGES.

Un titre sur parchemin, daté d'Acre, au mois de septembre 1191, porte que Raoul de Saint-Georges, Guillaume de Lostanges, etc. chevaliers, empruntèrent à des marchands de Pise la somme de 230 livres tournois, sous la garantie de « leur très-excellent seigneur » Richard Cœur-de-Lion, roi d'Angleterre.

Guillaume d'Adhémar, seigneur de Lostanges, est nommé dans un titre du mois de juin 1250, par lequel, se trouvant à Acre, à la suite d'Alphonse, comte de Poitiers, frère du roi saint Louis, il emprunte une somme d'argent, sous la garantie de ce prince.

Guillaume de Lostanges avait pour armes *d'argent, au lion de gueules, armé, lampassé et couronné d'azur, accompagné de cinq étoiles de gueules en orle.*

120.

JEAN D'OSMOND.

Jean d'Osmond était un des chevaliers de Normandie qui marchèrent à la troisième croisade, sous la bannière de Richard, roi d'Angleterre, ainsi que le témoigne l'acte suivant, dont nous donnons la traduction littérale.

« A tous ceux qui les présentes lettres verront, savoir faisons que moi Jean d'Hosmond, chevalier, ai touché et reçu, à titre de prêt, de Jacopo di Jota et ses associés, citoyens de Pise, 100 livres d'argent, remboursables à la Pentecôte prochaine. Si je manquais à ce payement, mon très-excellent seigneur, l'illustre Richard, roi d'Angleterre, mû envers moi d'une bienveil-

lance particulière, à cause d'A. sa filleule, mon épouse, a promis auxdits citoyens, en présence de nobles hommes Jean de Ferrières et Guillaume de Baillol, et de beaucoup d'autres chevaliers, de forcer le seigneur Hosmond d'Estouteville[1], mon père, par lequel je suis déshérité, à payer pour moi ladite somme. En témoignage de quoi j'ai scellé les présentes lettres de mon scel. Fait au camp devant Acre, l'an du Seigneur MCXLI, le lendemain de la fête de la Pentecôte. »

Cet acte est scellé, en cire verte, sur queue de parchemin, d'un sceau aux armes de Jean d'Osmond. On y voit, d'un côté, le *lion de sable, armé, lampassé et couronné d'or*, d'Estouteville, *sur champ d'argent*, avec une portion de la légende *Sigillum Johannis*, et, au contrescel, le *vol d'hermines en champ de gueules*, qui est d'Osmond, avec la légende *Hoc est secretum J.*

[1] Osmond d'Estouteville est nommé, dans la première partie de ce volume, comme un des chevaliers qui se distinguèrent au siége d'Acre.

121.

JUHEL DE LA MOTTE.

———

Le nom de Juhel de la Motte se trouve, avec ceux de François de Vimeur et de Jean de la Béraudière, sur l'acte de garantie qui leur fut donné par Juhel de Mayenne à Jaffa, au mois d'octobre 1191.

Juhel de la Motte portait *d'argent, au lion de sable, portant en cœur un écu d'argent chargé d'une fasce de gueules fleurdelisée de sable et cantonnée de quatre merlettes du même.*

122.

BERNARD DE DURFORT.

Bernard de Durfort était un des seigneurs du duché de Guyenne qui suivirent Richard Cœur-de-Lion à la troisième croisade. Il fit en Terre sainte un emprunt dont les termes nous ont paru assez curieux pour être rapportés textuellement.

« A tous ceux qui les présentes lettres verront, Bernard de Durfort, chevalier, salut. Sachez que j'ai touché et reçu de Philippo Panzani et Cosmo Cigala, marchands de Gênes, 100 onces d'or bonnes et ayant cours, pour la garantie hypothécaire desquelles j'ai engagé auxdits marchands, à titre de nantissement, certains joyaux en

or, en argent et en pierreries, appartenant tant à moi qu'à Bertrand mon frère, et à Guillaume mon fils, et dont l'espèce et la forme sont plus amplement déclarées en un inventaire dressé et remis entre mes mains par lesdits marchands. De leur côté, lesdits marchands se sont engagés à restituer intégralement ces joyaux, soit à moi, soit à mesdits frère ou fils, soit à toute autre personne chargée de mes pouvoirs, aussitôt que le payement de la somme susdite leur aura été fait et complété. Passé à Messine, l'an du Seigneur mil cent nonante. »

Cette pièce porte encore des fragments d'un sceau en cire jaune, où se voit un écu chargé d'une bande.

Bernard de Durfort portait *d'argent à la bande d'azur.*

123.

EUDES DE TOURNON.

Sur la charte donnée à Acre, en 1191, par le roi Philippe-Auguste à Guigues et Herbert de la Porte, et d'autres chevaliers dauphinois, on lit le nom d'Eudes de Tournon. Ce seigneur, dont la famille fut une des plus puissantes du Dauphiné, portait *semé de France, parti de gueules au lion d'or.*

124.

THIERRY,
SEIGNEUR DE MISNIE.

Pendant le séjour que fit en Terre sainte le roi Philippe-Auguste, il prit à sa solde un certain nombre de chevaliers allemands. La charte où ce fait est constaté ne porte qu'un seul nom, et c'est celui du plus illustre de ces chevaliers, Thierry de Misnie, que la maison de Saxe compte parmi ses ancêtres, et qui, en combattant sous la bannière du roi de France, a acquis le droit de figurer au nombre des guerriers français qui prirent part à la troisième croisade. Nous donnons ici le texte de ce document, dont l'authenticité se trouve merveilleusement

confirmée par le rapprochement que l'on en a pu faire, aux Archives du royaume, avec une autre charte de la même forme et de la même écriture, donnée, à la même date et au même lieu, par Philippe-Auguste, en faveur de l'ordre du Temple.

« Au nom de la sainte et indivisible Trinité, ainsi soit-il. Philippe, par la grâce de Dieu, roi des Français. Sachent également tous présents et à venir que, pour l'amour de Dieu et à cause des bons services que beaucoup de chevaliers de la Germanie ont rendus à nous et aux nôtres dans la terre d'Orient, nous avons accordé et voulons que ces chevaliers, dont les noms ont été donnés à nos procureurs spécialement établis et nommés à cet effet par notre très-cher Thierry, seigneur de Misnie, soient retenus à nos gages pendant toute la durée de leur service de ce côté de la mer ; et aussi, s'il en était besoin, qu'ils jouissent du bénéfice de notre garantie pour tous emprunts qu'ils voudraient contracter, jusqu'à concurrence de la somme à fixer par nos susdits procureurs. Pour que ceci devienne exécutoire, nous avons ordonné que la présente page serait munie de l'autorité de notre sceau et du caractère du nom royal, comme il est ci-dessous tracé. Fait à Acre, l'an de l'incarnation du verbe mil cent nonante et un, de notre règne le douzième ; étant présents dans notre palais ceux dont les noms et les seings suivent. Point de panetier. S. de Guy, le bouteiller ; S. de Mathieu, le chambrier ; S. de Raoul, le connétable.

« Donné la chancellerie étant vacante. »

La charte est scellée du grand sceau royal en cire verte, représentant le roi assis sur un trône, et, au contre-scel, une fleur de lis. Légende : *Philippus Dei gratia.*

Thierry de Misnie portait *d'or, au lion passant de sable.*

125.

PONS DE BASTET.

Pons de Bastet, chevalier de la langue d'oc, étant à Acre l'an 1191, donna sa garantie à trois chevaliers de sa suite pour 130 livres tournois qu'ils avaient empruntées à des marchands de Gênes.

Il portait *fascé d'or et de sinople.*

126.

RAOUL DE SAINT-GEORGES.

Raoul de Saint-Georges, dont le nom se lit sur le même titre que celui de Guillaume de Lostanges [1], portait *d'argent, à la croix de gueules.*

[1] Voir p. 178.

127.

GODEFROY DE DUISSON,
GRAND MAITRE DE L'ORDRE DE SAINT-JEAN-DE-JÉRUSALEM.

Godefroy de Duisson succéda, en 1191, au grand maître Ermengard Daps. Il se distingua, par sa valeur et son habileté, aux batailles d'Arsur et de Ramla, et resta jusqu'en l'année 1202 à la tête de l'ordre.

Il portait les armes de la religion.

128.

GILBERT HORAL,

GRAND MAITRE DE L'ORDRE DU TEMPLE.

Gilbert Horal, précepteur de France, élu grand maître en 1196, mourut vers l'an 1201. Pendant ces cinq années, la trêve conclue par le roi d'Angleterre avec Saladin fut respectée, et nulle occasion ne s'offrit à l'ordre du Temple d'ajouter à sa gloire en combattant les ennemis de la croix.

Gilbert Horal portait les armes de l'ordre.

129.

PHILIPPE DU PLAISSIEZ,
GRAND MAITRE DE L'ORDRE DU TEMPLE.

Philippe du Plaissiez, né d'une famille illustre d'Anjou, selon du Cange, était, en 1201, grand maître de l'ordre du Temple. La même année, le roi d'Arménie ayant enlevé aux Templiers le fort Gaston, situé dans la principauté d'Antioche, le grand maître fit déployer le Beaucéant (l'étendard de l'ordre), pour forcer ce prince à restituer la place. Ce démêlé fut terminé, l'an 1213, à l'avantage des Templiers. Philippe du Plaissiez mourut en 1217.

Il portait les armes de l'ordre.

130.

ALPHONSE DE PORTUGAL,
GRAND MAITRE DE L'ORDRE DE SAINT-JEAN-DE-JÉRUSALEM.

Alphonse, issu de la maison royale de Portugal, succéda, l'an 1202, au grand maître Godefroy de Duisson. Son zèle à réformer les abus de l'ordre et la hauteur avec laquelle il exerça le commandement le réduisirent à se démettre, deux ans après, de cette dignité, et à retourner dans sa patrie. Son épitaphe porte qu'il y mourut le 1er mars 1245.

Alphonse de Portugal portait *écartelé, aux 1 et 4 de la religion, et aux 2 et 3 d'argent, à cinq écussons d'azur mis en croix, chargés chacun de cinq besants d'argent, marqués*

d'un point de sable, mis en sautoir, à la bordure de gueules, chargée de sept châteaux d'or, sommés de trois tours du même, qui sont les armes de la maison royale de Portugal.

QUATRIÈME CROISADE.

(1204.)

131.

BAUDOUIN, COMTE DE FLANDRE,
DEPUIS EMPEREUR DE CONSTANTINOPLE.

Baudouin, neuvième du nom, comte de Flandre et de Hainaut, fut un des chefs de la quatrième croisade qui, au lieu d'avoir la Terre sainte pour théâtre, aboutit à la prise de Constantinople. Ses compagnons d'armes lui décernèrent la couronne impériale, qu'il reçut le 23 mai 1204, dans la basilique de Sainte-Sophie, et il commença la suite des empereurs latins qui régnèrent à Byzance jusqu'en 1261.

Il portait *écartelé aux 1 et 4 d'or, au lion de sable armé et lampassé de gueules*, qui est de Flandre, et *aux 2 et 3 chevronné d'or et de sable de six pièces*, qui est de Hainaut.

132.

THIERRY ET GUILLAUME DE LOS.

Geoffroy de Villehardouin, dans l'Histoire de la conquête de Constantinople par les croisés, cite les seigneurs flamands Thierry et Guillaume de Los. Thierry, d'après le récit de du Cange[1], devint sénéchal de Romanie, et son frère périt en Valachie, au combat de Rusium.

Gérard de Los, leur père, suivant le P. Anselme[2], s'était croisé en 1191, et était mort au siége d'Acre.

Ils portaient *burelé d'argent et de gueules de dix pièces.*

[1] *Histoire de Constantinople.*
[2] *Histoire généalogique des grands officiers de la couronne*, t. II, p. 325.

133.

GEOFFROY DE BEAUMONT,

AU MAINE.

Geoffroy, fils de Richard I^{er}, vicomte de Beaumont, au Maine, se croisa, avec Geoffroy, comte du Perche, en 1202, suivant l'histoire de Villehardouin.

Il portait *d'or, à cinq chevrons brisés de gueules.*

134.

HUGUES DE CHAUMONT.

Hugues de Chaumont est cité par Villehardouin, dans sa chronique, comme étant du petit nombre des croisés qui allèrent s'embarquer à Marseille, en 1202, pour s'acheminer vers la Terre sainte.

Il portait *fascé d'argent et de gueules de huit pièces*.

135.

GEOFFROY,
SEIGNEUR DE LUBERSAC.

Geoffroy, seigneur de Lubersac, chevalier, de retour de la croisade, rentra dans ses domaines qu'il avait confiés, en son absence, à Regnault, vicomte d'Aubusson, et reçut de ce seigneur la somme de 1,042 livres tournois, provenant des revenus des terres de Lubersac, Saint-Pardoux, Condat, et leurs dépendances, pendant la durée du voyage d'outre-mer. La quittance, sur parchemin, est datée du mercredi avant la fête des saints apôtres Pierre et Paul, l'an 1211, en présence de Pierre de Capelle et de Jean de Lostanges, et scellée, sur queue

de parchemin, du sceau de Geoffroy, où il est représenté à cheval, couvert de son écu. On y voit ses armes, qui sont *un loup passant d'or en champ de gueules*, avec la légende *Gaufridus de Lubersaco, miles.* ✠. ✠. ✠.

136.

GUILLAUME DE DIGOINE.

Après la prise de Constantinople, un grand nombre des croisés, plus jaloux de revoir leur patrie que de participer aux dépouilles de l'empire grec, reprirent la route de l'Occident. Nous donnons ici la traduction d'un document très-curieux qui nous montre des chevaliers français, flamands et anglais s'associant pour noliser, à frais communs, un navire appartenant à des armateurs vénitiens.

« Nous, Bertin de Hautefort, Guillaume de Digoine, avec dix associés, Uland d'Hazebrouck, Otbert de Roubaix, Thomas Berton, Baudouin de Sacken, Philippe de

Diergnaus, Érard de Saint-Paul, avec sept associés, Guillaume de Dampierre, Philippe de Caulaincourt, avec cinq associés, Mathieu de Jaucourt, avec cinq associés, Baudouin de Berghes, Alard d'Isalguien, chevaliers; Gilbert de Talbot, Léonard de Landas, Robert de Lake, Richard Axele, Robert de Villain, Guillaume de Straten, Mathieu de Gaurain et Philippe de Graim, écuyers, savoir faisons à tous ceux qui les présentes lettres verront qu'Andrea Pignolo et Francechino Spinula, citoyens de Venise, propriétaires et armateurs d'un navire appelé *la Sainte-Croix*, nous ont loué, moyennant un certain prix, ledit navire complétement gréé et équipé, et se sont engagés, par promesse solennelle, à nous transporter, avec l'aide de Dieu, sur ledit navire, jusqu'à Toulon, ou dans toute mer et tout port où le bâtiment pourra faire voile. Ils ont aussi promis et sont convenus de charger ou faire charger à leurs dépens sur ledit navire tous les objets qu'il nous plairait d'y placer ou d'y faire placer, tant pour la nourriture que pour d'autres usages. Quant à nous, nous avons promis et promettons pour récompense 1,600 livres tournois, payables et comptables auxdits citoyens aux époques suivantes, savoir : à Paris, 1,000 livres tournois à la prochaine fête de la Purification de la sainte Vierge, et les autres 600 livres dans un mois après que le navire en question aura abordé à Toulon ou dans tout autre port. Nous nous sommes engagés mutuellement, entre nous et lesdits armateurs, aux noms susdits, à respecter, remplir et observer toutes ces conditions et chacune d'elles, et à n'y

contrevenir en rien, sous peine de payer solidairement le double de la valeur dudit navire. Et, en conséquence, nous nous sommes donné en garantie les uns aux autres tous nos biens présents et à venir. Et nous, Guillaume de Digoine, Baudouin de Sacken, Philippe de Diergnaus, Philippe de Caulaincourt et Baudouin de Berghes, en qualité de syndics ou fondés de pouvoirs des pèlerins ci-dessus nommés, avons voulu apposer nos sceaux aux présentes, en témoignage de la vérité de ces conventions. Fait à Constantinople, l'an de l'incarnation du Verbe 1205, au mois de mai. »

L'acte était autrefois scellé du sceau des cinq chevaliers faisant l'office de syndics; il ne reste plus que les attaches du premier et du dernier, et des fragments des trois autres.

Guillaume de Digoine, le premier des syndics, portait *échiqueté d'argent et de sable.*

137.

THOMAS BERTON.

Thomas Berton, nommé dans l'acte que nous venons de citer, était d'une famille originaire du Piémont, qui devint française au XIV^e siècle.

Il portait *coticé d'or et d'azur de dix pièces.*

138.

GUILLAUME DE DAMPIERRE.

Guillaume de Dampierre, en Picardie, un des passagers du navire *la Sainte-Croix*, portait *d'argent à trois losanges de sable*.

Un titre daté d'Acre, la veille de la fête de saint André, apôtre, l'an 1252, porte que Robert de Dampierre, Guillaume de Bellemare et d'autres chevaliers ont reçu, pour leurs services en Terre sainte, depuis le 1ᵉʳ décembre 1252, c'est-à-dire pendant cent quatre-vingt-trois jours, la somme de 366 livres tournois, gages que « leur trèscher seigneur Louis, roi de France » leur avait assignés

en les recevant de son hôtel, à raison de 10 sous tournois par jour.

139.

OTBERT DE ROUBAIX.

Otbert de Roubaix, en Flandre, l'un des chevaliers qui frétèrent le navire *la Sainte-Croix*, portait *d'hermine, au chef de gueules*.

140.

GUILLAUME DE STRATEN.

Guillaume de Straten, compris parmi les passagers flamands du navire *la Sainte-Croix*, portait *fascé d'argent et d'azur de huit pièces*.

141.

PHILIPPE DE CAULAINCOURT.

Philippe de Caulaincourt, chevalier picard, l'un des syndics qui frétèrent, au nom de leurs compagnons, le navire *la Sainte-Croix*, est le seul dont le sceau porte encore l'empreinte de ses armes, qui sont *de sable, au chef d'or.*

142.

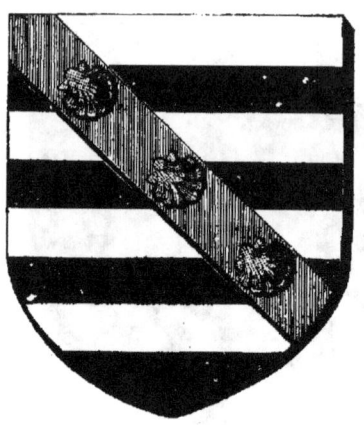

MILON DE BRÉBAN,
SEIGNEUR DE PROVINS.

Geoffroy de Villehardouin cite *Miles li Braibans* comme un des chevaliers qui prirent la part la plus active aux événements de la quatrième croisade. Un acte original, en parchemin, daté de Provins, au mois de juin 1205, contient échange de serfs entre Blanche, comtesse palatine de Troyes, et Isabelle, femme de Milon de Bréban, seigneur de Provins, Jean et Henri ses fils, qui promettent le consentement de leur époux et père, lorsque, avec la grâce de Dieu, il sera de retour de la croisade.

Milon de Bréban portait *fascé d'argent et de sable de huit pièces, à la bande brochante de gueules, chargée de trois coquilles d'or.*

143.

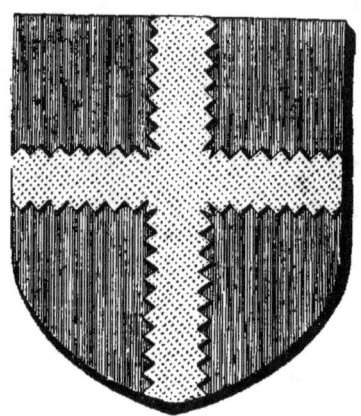

HUGUES DE BEAUMEZ.

Hugues de Beaumez, en Artois, fut un des chevaliers qui, selon G. de Villehardouin, prirent la croix en 1202, et suivirent Baudouin, comte de Flandre, à la conquête de Constantinople. Du Cange, dans son Histoire de l'empire franc de Constantinople, fait aussi mention du châtelain de Beaumez, qui accompagnait l'empereur Baudouin II, en 1239.

Hugues de Beaumez portait *de gueules, à la croix dentelée d'or.*

144.

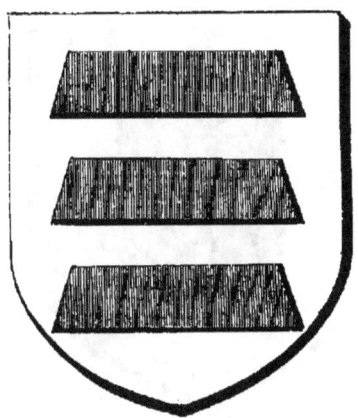

GAUTIER DE VIGNORY.

Gautier de Vignory est cité par Villehardouin au nombre des chevaliers de la Champagne qui allèrent à la conquête de Constantinople en 1102.

Il portait *d'argent, à une hamade de gueules.*

145.

BAUDOUIN DE COMINES.

Il existe, dans le Recueil des actes d'Aubert le Mire[1], une charte de Baudouin, comte de Flandre, datée de Valenciennes au mois d'avril 1201, où figurent comme témoins tous les seigneurs flamands qui avaient pris la croix avec lui. On y lit, entre autres, le nom de Baudouin de Comines.

Le même Baudouin de Comines s'était déjà trouvé à la croisade de 1190, comme on le voit par une charte de Philippe-Auguste, dans laquelle ce prince, comme suzerain et exécuteur testamentaire de Philippe de Flandre,

[1] T. III, chap. LXXXIII.

mort à la Terre sainte, se substitue à lui pour cautionner Baudouin de Comines, Othon de Trasignies, Wautier de Hondescote, Gilles de Barbançon, Guillaume de Béthune, Raoul le Flamenc, Racon de Gaurain, Hugues de Croix, etc. qui avaient emprunté 860 marcs d'argent à des marchands de Gênes. Cette charte est revêtue du monogramme royal et du grand sceau en cire verte, sur lacs de soie rouge, et datée du camp devant Acre, l'an 1191.

Baudouin de Comines portait *d'argent, à un écusson de gueules, chargé d'une croix de vair.*

146.

GILLES DE LANDAS.

On lit, dans la chronique de Villehardouin, que Gilles de Landas fut tué à la prise de Zara.

Léonard de Landas figure au nombre des chevaliers flamands qui frétèrent le navire *la Sainte-Croix* pour revenir de Constantinople, en 1205.

On a vu ci-dessus le nom de Roger de Landas, dans l'acte de garantie accordé à Wautier de Ligne et à d'autres seigneurs de Hainaut et de Flandre par le roi Philippe-Auguste, en 1191.

Ils portaient *emmanché de dix pièces d'argent et de gueules*.

147.

GEOFFROY LE RATH,

GRAND MAITRE DE L'ORDRE DE SAINT-JEAN-DE-JÉRUSALEM.

Geoffroy le Rath, à ce que l'on croit, originaire de Touraine, fut élu grand maître de l'ordre de Saint-Jean-de-Jérusalem, à la place d'Alphonse de Portugal. Son grand âge ne lui permit de garder que trois ans cette dignité. Il mourut en 1207.

Geoffroy le Rath portait les armes de la religion.

CINQUIÈME CROISADE.

(1218 — 1240.)

148.

GUILLAUME DE CHARTRES,
GRAND MAITRE DE L'ORDRE DU TEMPLE.

Guillaume de Chartres, qui était grand maître de l'ordre du Temple en 1217, était fils de Milon III, comte de Bar-sur-Seine, et se trouvait comme lui au siége de Damiette, où il mourut.

Ses armoiries étaient celles de son père, *d'azur, à trois bars d'or posés l'un sur l'autre en demi-cercle, à la bordure componée de huit pièces d'or et de sable*, écartelées avec les armes de l'ordre.

149.

COLIN D'ESPINAY.

Colin d'Espinay, se trouvant au siége de Damiette, emprunta, avec deux de ses compagnons d'armes, à des marchands de Gênes, la somme de 100 livres tournois, par acte sur parchemin, daté du mois de septembre de l'année 1219, sous la garantie de Mathieu de Montmorency, connétable de France, représenté par son fondé de pouvoirs. On lit également le nom de Robert d'Espinay sur une charte datée du camp devant Acre, en juin 1191, par laquelle Richard, roi d'Angleterre, garantit un emprunt fait à des marchands de Pise par ce seigneur et d'autres chevaliers de Normandie.

Les armoiries des anciens seigneurs d'Espinay étaient *d'argent au chevron d'azur, chargé de onze besants d'or.*

150.

FOULQUES DE QUATREBARBES.

Parmi les manuscrits de la Bibliothèque royale se trouve un testament fait par Foulques de Quatrebarbes, avant de partir pour le voyage d'outre-mer. Les circonstances de cet acte le rapportent évidemment à la croisade de 1218. On a vu plus haut, dans une charte de garantie donnée par Geoffroy de Mayenne à plusieurs de ses chevaliers, que Guillaume de Quatrebarbes avait suivi ce seigneur à la troisième croisade. Enfin, suivant un acte sur parchemin, daté de Damiette, au mois d'octobre 1249, Hugues de Quatrebarbes donne quittance à un marchand de Gênes de la somme de 400 livres tour-

nois, que Charles, comte d'Anjou, lui fait payer pour ses services en Terre sainte, aux termes des conventions faites entre eux.

Les anciennes armes de Quatrebarbes étaient *de sable, à la bande d'argent accompagnée de deux cotices du même.*

151.

GUY DE HAUTECLOCQUE.

Guy de Hauteclocque et trois autres chevaliers d'Artois, partant pour la croisade, reçurent du doyen d'Arras une lettre de crédit datée de cette ville, au mois de juin 1217, pour leur faciliter l'emprunt des sommes nécessaires aux frais de leur voyage.

Les Mémoires historiques et généalogiques de D. Lepez, religieux de l'abbaye de Saint-Waast d'Arras, rapportent que Wautier et Pierron de Hauteclocque suivirent saint Louis à la Terre sainte.

Ils portaient *d'argent, à la croix de gueules chargée de cinq coquilles d'or.*

152.

FOULQUES D'ORGLANDES.

Un acte daté du camp devant Damiette, l'an 1219, porte que Robert d'Esneval, Colard de Sainte-Marie et Foulques d'Orglandes, chevaliers, empruntèrent à des marchands de Gênes la somme de 100 livres tournois, sous la garantie de Mathieu de Montmorency, connétable de France, agissant par un fondé de pouvoirs.

Les armes de Foulques d'Orglandes étaient *d'hermines, à six losanges de gueules, posées 3, 2 et 1.*

153.

BARTHÉLEMY DE NÉDONCHEL.

Barthélemy de Nédonchel, chevalier picard, se trouvant au siége de Damiette, emprunta à des marchands de Gênes, conjointement avec un de ses compagnons d'armes, la somme de 180 livres tournois. L'acte, autrefois scellé du sceau de Barthélemy de Nédonchel, est daté du camp devant Damiette, au mois de septembre 1218.

Barthélemy de Nédonchel portait *d'azur, à la bande d'argent.*

154.

ROBERT DE MAULDE.

Par acte sur parchemin, daté du camp devant Damiette, en septembre 1218, Robert de Maulde et Thierry de Hameyde, chevaliers, empruntent à des marchands de Gênes 160 livres tournois [1].

Robert de Maulde portait *d'or, à la bande de sable frettée d'argent.*

[1] Le nom de Wautier de Maulde se trouve, comme celui de Baudouin de Comines, sur la charte donnée en 1201 par Baudouin IX, comte de Flandre, que nous avons ci-dessus mentionné, page 218.

155.

GUILLAUME DE LA FAYE.

Dans l'acte de fondation du prieuré de la Faye, paroisse de l'Éguillac-de-Louche, en Périgord, par cinq frères du nom de la Faye, dont deux étaient évêques, on voit que le cinquième, nommé Guillaume, s'était croisé, et fut au siége de Damiette en 1219.

Il portait *d'or, à deux fasces de gueules, au lambel d'azur à cinq pendants.*

156.

GILLES DE CROIX.

Gilles de Croix, et deux autres chevaliers flamands, se trouvant à la croisade, empruntèrent 100 livres tournois à des marchands de Gênes, par acte sur parchemin, daté du camp devant Damiette, au mois d'août 1218. Nous avons vu plus haut que Hugues de Croix avait pris part à la troisième croisade, et était nommé, avec Baudouin de Comines, dans une charte de garantie donnée par Philippe-Auguste à des chevaliers flamands, après la mort de Philippe, comte de Flandre.

Il portait *d'argent, à la croix d'azur*.

157.

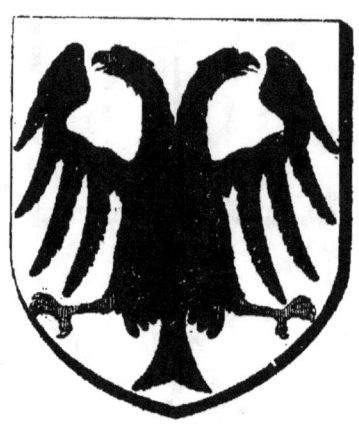

JEAN DE DION.

Jean de Dion était au siége de Damiette, comme en fait foi un emprunt de 160 livres tournois qu'il y contracta, avec Goswin de Heule, envers des marchands génois, par acte daté du camp devant cette ville, au mois de septembre 1218.

Il portait *d'argent, à l'aigle éployée de sable, becquée et membrée de gueules.*

158.

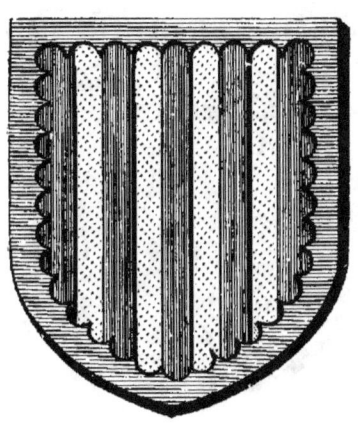

BAUDOUIN DE MÉRODE.

Baudouin de Mérode, se trouvant au siége de Damiette, y emprunta, conjointement avec Henri de New-Kerke, la somme de 150 livres tournois à des marchands de Gênes. L'obligation, sur parchemin, est datée du camp des croisés, au mois de septembre 1218.

Baudouin de Mérode portait *de gueules, à quatre pals d'or, à la bordure engrêlée d'azur.*

159.

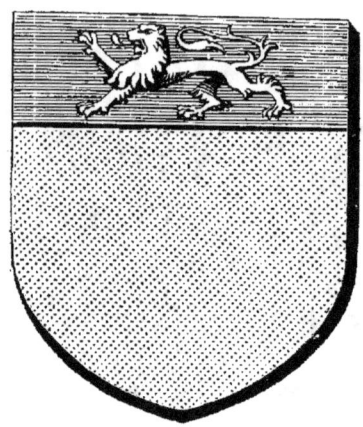

JEAN DE HÉDOUVILLE.

Mathieu de Montmorency, connétable de France, donna à Paris, au mois de mars 1219, une charte dont l'original existe encore, revêtu de son sceau, en cire jaune, sur lequel on voit, d'un côté, son image équestre, et, de l'autre, l'empreinte de ses armoiries. Par cet acte, le connétable de Montmorency déclare qu'il avait fait vœu de verser son sang pour la défense des lieux saints ; mais que, « la volonté de son cher seigneur Philippe, roi de France, ne lui permettant pas de s'éloigner, il envoie à sa place à la Terre sainte, à ses frais et dépens, ses chers seigneurs Raoul de Mareuil, son parent et son

fondé de pouvoir spécial, Jean de Villers, Robert d'Hervilly, Guillaume de Milly, Raoul de Vitry, Jean de Hédouville, Guillaume de Prosy, Henri de Vendeuil, Gautier de Betisy, Guillaume de Saveuse, chevaliers, et les écuyers et hommes d'armes à leur suite. » Dans la même charte, il donne pouvoir à son parent Raoul de Marcuil d'emprunter pour lui jusqu'à la somme de 3,000 livres tournois, ou de garantir en son nom les emprunts qui pourraient être faits à la croisade par tous hommes de son fief propre, et même du fief de Hainaut.

Jean de Hédouville était, comme on vient de lire, un des vassaux de Mathieu de Montmorency, et avait pour armes *d'or, au chef d'azur chargé d'un lion passant d'argent, lampassé de gueules.*

160.

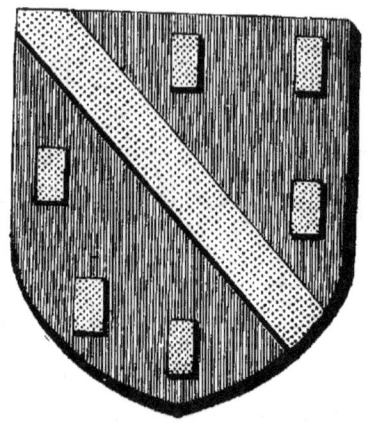

GUILLAUME DE SAVEUSE.

Guillaume de Saveuse, l'un des chevaliers envoyés par Mathieu de Montmorency à la Terre sainte en 1219, portait *de gueules, à la bande d'or, accompagnée de six billettes du même mises en orle.*

161.

GÉRAUD DE BOSREDONT.

Une charte, datée de l'an 1219, porte qu'Archambaud, seigneur de Bourbon, s'engage à rembourser tous emprunts qui pourraient être contractés, en Terre sainte, « par ses amés et féaux Géraud de Fontanges, Géraud de Bosredont, » etc. jusqu'à concurrence de 300 marcs d'argent. Cette pièce est scellée du sceau d'Archambaud, représentant un lion entouré de coquilles.

Géraud de Bosredont portait *d'azur, au lion d'argent, armé et lampassé de gueules.*

162.

PIERRE DE MONTAIGU,
GRAND MAITRE DE L'ORDRE DU TEMPLE.

Pierre de Montaigu, d'une des familles les plus répandues en France (dit l'Art de vérifier les dates), et féconde en grands hommes, fut donné pour successeur, devant Damiette, à Guillaume de Chartres, en 1219. La bravoure et l'habileté qu'il fit paraître à ce siége l'ont fait comparer à Gédéon par les historiens du temps. On ne sait s'il mourut ou s'il abdiqua la dignité de grand maître en 1233, mais ce fut alors que l'ordre lui donna un successeur.

Pierre de Montaigu portait les armes de l'ordre.

163.

EUDES DE RONQUEROLLES.

Eudes de Ronquerolles, chevalier du Beauvaisis, était à la Terre sainte en 1220, comme il est dit dans une charte datée de la même année, par laquelle Clémence sa femme confirme une vente de dîmes faite à l'abbaye de Saint-Pierre de Gerberoy.

Eudes de Ronquerolles portait *de gueules, papelonné d'argent.*

164.

BERTRAND DE TEXIS,
GRAND MAITRE DE L'ORDRE DE SAINT-JEAN-DE-JÉRUSALEM.

Bertrand de Texis remplaça le grand maître Guérin de Montagu en 1230. Il ne jouit de cette dignité que peu de temps, et mourut, à ce qu'on croit, avant le mois d'octobre de l'an 1231.

Il portait les armes de la religion.

165.

GUÉRIN,
GRAND MAITRE DE L'ORDRE DE SAINT-JEAN-DE-JÉRUSALEM.

Guérin, dont on ignore la patrie, prend le titre de grand maître de l'ordre de Saint-Jean-de-Jérusalem dans une charte datée du 26 octobre 1234. Guérin était encore grand maître au mois de mai 1236, mais il avait cessé de vivre au mois de septembre suivant.

Il portait les armes de la religion.

166.

BERTRAND DE COMPS,
GRAND MAITRE DE L'ORDRE DE SAINT-JEAN-DE-JÉRUSALEM.

Bertrand de Comps, d'une famille distinguée du Dauphiné, et prieur de Saint-Gilles, fut élevé à la dignité de grand maître des Hospitaliers, après la mort de Guérin, au mois de septembre 1236. On conserve de lui une lettre, datée du commencement de l'année 1239, en réponse à celle que Romée de Villeneuve, ministre du comte de Provence, lui avait écrite pour l'informer qu'il faisait équiper un vaisseau destiné à porter des secours à la Terre sainte. « Munissez-vous, lui dit le grand maître, de provisions pour un an; embarquez les chevaux et les

mulets qui vous sont nécessaires : car tout cela est d'un prix excessif en ce pays-ci. Je vous exhorte surtout à ne point apporter de joyaux, excepté des chapeaux bordés, etc. » Bertrand de Comps mourut en 1241.

Il portait les armes de la religion *écartelées de gueules, à l'aigle échiquetée d'argent et de sable.*

167.

RAUSSIN DE RARÉCOURT.

Un titre daté d'Acre, au mois de mars 1240, porte garantie d'un emprunt de 100 livres tournois, en faveur de Raussin de Rarécourt et deux autres chevaliers, par Thibaut, roi de Navarre, comte palatin de Champagne et de Brie.

Raussin de Rarécourt avait pour armes *d'argent, à cinq annelets de gueules posés en sautoir et accompagnés de quatre mouchetures d'hermine.*

168.

RICHARD DE CHAUMONT,
EN CHAROLAIS.

Un acte, du mois de juin 1239, porte qu'avant de partir pour la croisade d'outre-mer, Richard de Chaumont vendit, pour la somme de 80 livres tournois, à son frère Letaud de Chaumont, une partie de ses biens. Cette pièce est conservée dans les archives de la ville de Chaumont, en Charolais.

Richard de Chaumont portait *d'or, au chef de gueules*.

169.

ANDRÉ DE SAINT-PHALLE.

D'après un acte daté de la ville d'Acre, au mois de mars 1240, et rédigé par le chapelain Guillaume Fabre, Thibaut, comte de Champagne et roi de Navarre, se porte garant d'un emprunt de 100 livres tournois contracté par André de Saint-Phalle et deux autres chevaliers, qui avaient suivi ce prince à la croisade.

André de Saint-Phalle portait *d'or, à la croix ancrée de sinople.*

170.

GUILLAUME DE MESSEY.

Guillaume de Messey, se trouvant à Acre, au mois de mars 1240, avec Hugues de Fontêtes et deux autres chevaliers, emprunta à des marchands de Gênes la somme de 200 livres tournois, sous la garantie d'Hugues, duc de Bourgogne, comme le prouve la minute de l'acte, sur parchemin, qui s'est conservée jusqu'à nos jours.

Les armes de Guillaume de Messey étaient *d'azur, au sautoir d'or*.

171.

ADAM DE SARCUS.

Au mois de mars 1240, Adam de Sarcus, Geoffroy de Rougemont, Milon de Montguyon, Guillaume d'Arras et Perrin de Sugny, chevaliers de l'Artois, se trouvant à Ascalon en un grand besoin d'argent, adressèrent à Thibaut, roi de Navarre, comte palatin de Champagne et de Brie, qui était alors à Acre, une lettre dont l'original a été conservé. Après lui avoir exposé leur embarras, ils le prient de vouloir bien leur accorder sa garantie pour une somme de 300 livres, que, moyennant cette condition, Andrea di Cavali, marchand génois, consent à leur prêter. En échange de cette garantie, ils engagent leurs

biens au roi de Navarre, et lui envoient Richard et Robert d'Ancienville, écuyers, afin de traiter cette affaire. Au bas se trouve l'ordre donné par le prince de dresser un acte conformément à leur requête.

On a vu plus haut[1] que Hugues de Sarcus avait accompagné à la croisade Raoul III, comte de Soissons, et qu'il se trouve nommé dans une charte donnée par ce seigneur à Acre, en 1191.

Les anciennes armes de Sarcus étaient *de gueules, à la croix d'argent.*

[1] Page 144.

172.

GIRARD DE LEZAY.

Girard de Lezay, Hugues de Cluny et deux autres chevaliers bourguignons, qui avaient suivi Hugues IV, duc de Bourgogne, à la croisade, empruntèrent, sous la garantie de ce prince, à des marchands de Gênes, la somme de 180 livres tournois, par acte, sur parchemin, daté d'Acre, au mois de mai 1240, avant les fêtes de Pâques.

Girard de Lezay portait *parti d'argent et de gueules, à la croix anillée, de l'un en l'autre.*

173.

PIERRE DE VILLEBRIDE,

GRAND MAITRE DE L'ORDRE DE SAINT-JEAN-DE-JÉRUSALEM.

Pierre de Villebride succéda au grand maître Bertrand de Comps en 1241. Les Kharismiens ayant envahi la Terre sainte en 1244, les chevaliers de l'Hôpital et du Temple s'unirent à tout ce qu'il y avait de chrétiens en Palestine pour repousser cette terrible invasion. Deux batailles s'engagèrent, qui durèrent, l'une et l'autre, du matin jusqu'à la nuit. Dans la seconde, livrée le 18 octobre 1244, Pierre de Villebride, ainsi que le grand

maître du Temple Hermann de Périgord, périt les armes à la main.

Pierre de Villebride portait les armes de la religion.

174.

GUILLAUME DE CHATEAUNEUF,
GRAND MAITRE DE L'ORDRE DE SAINT-JEAN-DE-JÉRUSALEM.

Guillaume de Châteauneuf, Français de nation et maréchal de l'ordre, fut élu, au mois d'octobre 1244, pour succéder au grand maître Pierre de Villebride. L'an 1249, il alla, à la tête de ses chevaliers, joindre le roi saint Louis sous les murs de Damiette. Il fut fait prisonnier le 5 avril 1250, à la bataille de Pharanie, et l'on crut d'abord qu'il avait été tué. Lorsqu'on sut qu'il était captif, on suspendit, selon l'usage, dit Mathieu Pâris, la bulle de plomb de l'Hôpital, jusqu'à ce qu'on fût assuré de sa délivrance. Il resta près de dix-huit mois dans les fers, et n'en sortit

qu'au prix d'une très-forte rançon. Il mourut en 1259.

Guillaume de Châteauneuf portait *écartelé de la religion, et de gueules, à trois tours d'or.*

SIXIÈME CROISADE.

(1248.)

175.

GUILLAUME DE SONNAC,

GRAND MAITRE DE L'ORDRE DU TEMPLE.

Guillaume de Sonnac fut élevé, en 1247, à la dignité de grand maître. Il se distingua au siége de Damiette, et saint Louis lui confia, en 1250, l'avant-garde de son armée, en donnant l'ordre à Robert, comte d'Artois, d'obéir à ses conseils. Mais la témérité de ce jeune prince méprisa les sages avis du grand maître, et l'entraîna malgré lui dans la déroute de la Massoure (9 février). Sonnac y perdit un œil. Quelques jours après il fut tué dans l'action où l'armée fut détruite et le roi fait prisonnier.

Guillaume de Sonnac portait les armes de l'ordre.

176.

ROBERT DE DREUX, I^{ER} DU NOM,
SEIGNEUR DE BEU.

Robert de Dreux, seigneur de Beu, fit, au mois de juin 1248, un acte d'accommodement avec l'abbé et les moines de Longpont, « étant près, dit le P. Anselme, d'aller outre-mer pour le secours de la Terre sainte [1]. »

Il portait *échiqueté d'or et d'azur, à la bordure engrêlée de gueules.*

[1] *Histoire généalogique de la maison de France*, t. I, p. 434.

177.

GUILLAUME DE COURTENAY,
SEIGNEUR D'YERRE.

Guillaume de Courtenay, deuxième du nom, seigneur d'Yerre, accompagna le roi saint Louis à son voyage d'outre-mer, l'an 1248, resta prisonnier à la bataille de la Massoure et fut racheté par le roi [1].

Il portait *d'or, à trois tourteaux de gueules, brisé d'un lambel de cinq pendants de sable*.

[1] *Histoire généalogique de la maison de France*, t. I, p. 517.

178.

GUILLAUME DE GOYON.

Pierre de Dreux, dit *Mauclerc*, de la maison de France, devenu duc de Bretagne par suite de son mariage avec l'héritière de ce grand fief, accompagna le roi Louis IX, son seigneur, à la croisade en Égypte. Les noms d'un grand nombre des chevaliers qui le suivirent nous ont été conservés par une circonstance assez singulière, qui témoigne à quel point les Bretons, parmi cette foule de bannières diverses déployées à la suite du saint roi, tenaient étroitement à leur esprit de nationalité. On les voit se réunir, sans admettre parmi eux aucun chevalier d'une autre province que la leur, pour noliser à frais

communs un navire qui les conduise de Chypre à Damiette, et c'est à un armateur de leur pays, à un bourgeois de Nantes, qu'ils confient le soin de cette transaction. Voici la traduction de cet acte, qui est le même pour plus de cinquante chevaliers dont les noms vont suivre.

« A tous ceux qui les présentes lettres verront savoir faisons que nous, N...... associés pour les frais communs de notre passage, pleins de confiance dans l'habileté d'Hervé, marinier, citoyen de Nantes et maître du navire *la Pénitence,* donnons audit Hervé plein et entier pouvoir de traiter, régler et convenir, pour nous et en notre nom, avec tous patrons ou fréteurs de navires, du prix de notre passage à Damiette, promettant ratifier d'avance et accomplir tout ce qui aura été fait et convenu à ce sujet par notre chargé de procuration susdit. Donné à Limisso, sous le sceau de moi N..... ci-dessus nommé, l'an du Seigneur 1249, au mois d'avril. »

Guillaume de Goyon, nommé dans une de ces procurations, portait *d'argent, au lion de gueules couronné d'or.*

179.

ALAIN DE LORGERIL.

Le nom d'Alain de Lorgeril se trouve sur une procuration semblable à la précédente.

Les armoiries de ce chevalier étaient *de gueules, au chevron d'argent chargé de cinq mouchetures d'hermines et accompagné de trois molettes d'éperon d'or.*

180.

HERVÉ DE SAINT-GILLES.

Hervé de Saint-Gilles, un des chevaliers qui donnèrent leur procuration à Hervé, bourgeois et armateur de Nantes, à Limisso, en Chypre, au mois d'avril 1249, portait *d'azur, semé de fleurs de lis d'argent*, selon les registres de la première réformation de la noblesse de Bretagne, en 1426, la seule qui ait dû être consultée pour retrouver les plus anciennes armoiries des familles nobles de cette province.

181.

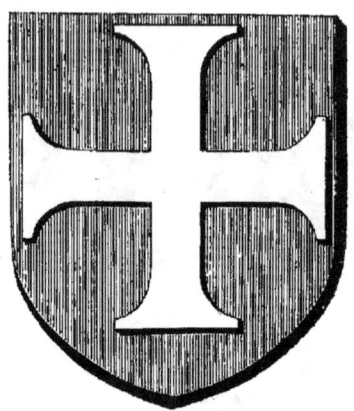

OLIVIER DE ROUGÉ.

Un des documents bretons de la croisade de 1249 porte les noms d'Olivier de Rougé et Payen Féron, chevaliers.

Olivier de Rougé portait *de gueules, à la croix patée d'argent*.

182.

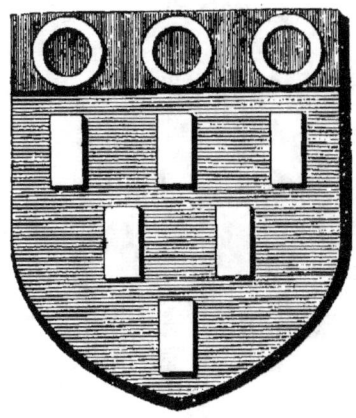

PAYEN FÉRON.

Les armoiries de Payen Féron, dont le nom se trouve après celui d'Olivier de Rougé, étaient *d'azur, à six billettes d'argent posées 3, 2 et 1, au chef cousu de gueules, chargé de trois annelets d'argent.*

183.

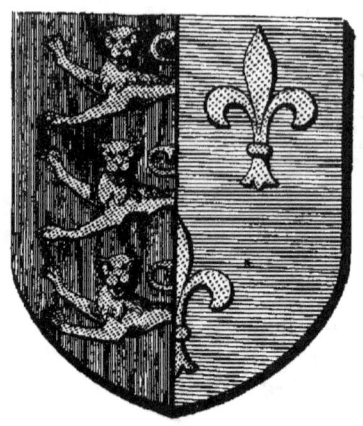

GEOFFROY DE GOULAINE.

Geoffroy de Goulaine était un des chevaliers bretons qui donnèrent procuration à Hervé, de Nantes, à Limisso, en 1249.

Il portait *mi-parti, au premier, de gueules, à trois léopards d'or l'un sur l'autre, et, au deuxième, d'azur, à trois fleurs de lis d'or.*

184.

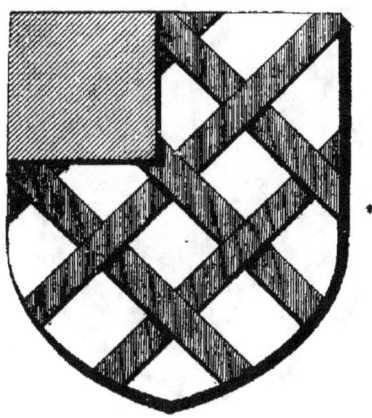

GUILLAUME DE KERGARIOU.

Guillaume de Kergariou portait *d'argent, fretté de gueules de six pièces, au canton de pourpre*, comme on le voit par le sceau en cire verte qui s'est conservé sur une des procurations données à Limisso, en 1249.

185.

HERVÉ CHRÉTIEN.

Hervé Chrétien, chevalier breton, dont le nom nous est fourni par un document pareil à ceux qui précèdent, portait *de sinople, à la fasce d'or, accompagnée de trois casques de profil du même, 2 en chef et 1 en pointe.*

186.

HERVÉ BUDES.

Une pièce semblable aux précédentes porte les noms d'Hervé Budes, Olivier de Carné et Pierre Freslon, écuyers bretons.

Hervé Budes avait pour armes *d'argent, au pin arraché de sinople, fruité d'or et accosté de deux fleurs de lis de gueules.*

187.

OLIVIER DE CARNÉ.

Olivier de Carné portait *d'or, à deux fasces de gueules.*

188.

PIERRE FRESLON.

Pierre Freslon avait pour armes *d'argent, à la fasce de gueules, accompagnée de six ancolies d'azur, tigées de gueules et posées 3 en chef et 3 en pointe.*

189.

RATTIER DE CAUSSADE.

Rattier, seigneur de Caussade, en Quercy, avait suivi à la croisade, en 1248, la bannière d'Alphonse, comte de Poitiers, et son nom se trouve dans un acte qu'il souscrivit sous la garantie de ce prince, conjointement avec Raymond de la Popie et quatre autres damoiseaux, pour emprunter à un marchand de Gênes la somme de 160 livres tournois, au mois de juin 1250, dans la ville d'Acre.

Rattier de Caussade portait *d'or, à deux houssettes de gueules en pal.*

190.

EUDES DE QUÉLEN.

Eudes de Quélen, écuyer, fut un des croisés bretons qui donnèrent leur procuration à Hervé, de Nantes, en 1249.

Ses armes étaient *burelé d'argent et de gueules de dix pièces*.

191.

JEAN DE QUÉBRIAC.

Un des actes de procuration passés à Hervé, de Nantes, porte les noms de Jean de Québriac, Raoul de la Moussaye, Prégent de la Rochejagu, Geoffroy de Boisbily, chevaliers.

Les armes de Jean de Québriac étaient *d'azur, à trois fleurs de lis d'argent, posées 2 et 1.*

192.

RAOUL DE LA MOUSSAYE.

Raoul de la Moussaye portait *d'or, fretté d'azur de six pièces.*

193.

GEOFFROY DE BOISBILY.

Les armes de Geoffroy de Boisbily étaient *de gueules*, à *neuf étoiles d'or, posées 3, 3 et 3.*

194.

ROLAND DES NOS.

Roland Coatarel, Roland des Nos, etc. écuyers, sont nommés sur un des titres bretons relatifs à la croisade de 1249.

Roland des Nos portait *d'argent, au lion de sable, armé, couronné et lampassé de gueules.*

195.

HERVÉ DE SAINT-PERN.

Hervé de Saint-Pern et Macé de Kérouarts, écuyers, étaient à Limisso en 1249, et souscrivirent un acte semblable aux précédents.

Hervé de Saint-Pern portait *d'azur, à dix billettes évidées d'argent, posées 4, 3, 2 et 1.*

196.

MACÉ DE KÉROUARTS.

Les armes de Macé de Kérouarts étaient *d'argent, à la roue de sable, accompagnée de trois croisettes du même.*

197.

BERTRAND DU COËTLOSQUET.

Bertrand du Coëtlosquet, écuyer, portait *de sable, au lion morné d'argent, l'écu semé de billettes du même*. Il est nommé, avec Raoul de Coëtnempren, sur une des procurations passées à Hervé, de Nantes.

198.

RAOUL DE COËTNEMPREN.

Raoul de Coëtnempren avait pour armes *d'argent, à trois tours crénelées de gueules.*

199.

ROBERT KERSAUSON.

Robert Kersauson, avec Hervé de Kerprigent, Payen de Leslien et Eudes d'Espinay, écuyers, donne procuration, à Limisso, à Hervé de Nantes, en 1249.

Il portait *de gueules, au fermail d'argent.*

200.

HUON DE COSKAËR.

Dans une procuration semblable se lit le nom d'Huon de Coskaër.

On voit, dans les titres conservés à la Bibliothèque royale, que les seigneurs de cette famille acquirent par un mariage, au xive siècle, la seigneurie de Rosanbo, et en prirent le nom.

Huon de Coskaër portait *écartelé, aux 1 et 4, d'or, à un sanglier effrayé de sable, et, aux 2 et 3, écartelé d'or et d'azur.*

201.

HERVÉ ET GEOFFROY DE BEAUPOIL.

Les noms de Jean du Marhallach et de Geoffroy de Beaupoil, écuyers, se lisent sur un des actes souscrits par la chevalerie bretonne, en 1249, entre les mains d'Hervé, de Nantes.

Un acte du même genre porte le nom d'Hervé de Beaupoil, chevalier, à côté de celui de Guillaume de Sévigné l'aîné.

Les armes de Beaupoil étaient *de gueules, à trois couples de chien d'argent, liées d'azur et posées 2 et 1.*

202.

JEAN DU MARHALLACH.

Jean du Marhallach, dont le nom figure à côté de celui de Geoffroy de Beaupoil, portait *d'or, à trois poteaux ou orceuls de gueules, posés 2 et 1.*

203.

HERVÉ DE SESMAISONS.

Hervé de Sesmaisons, Henri Lelong, chevaliers, et Hamon Lelong, écuyer, d'après une pièce semblable aux précédentes, étaient à Limisso en 1249.

Hervé de Sesmaisons portait *de gueules, à trois tours de maison d'or*.

204.

HENRI ET HAMON LELONG.

Le titre en parchemin où se lisent les noms d'Henri et d'Hamon Lelong porte un sceau sur lequel on reconnaît l'empreinte de leurs armes *d'or, à une quintefeuille de sable.*

205.

OLIVIER DE LA BOURDONNAYE.

A côté du nom de Guillaume de Sévigné (le jeune) figure celui d'Olivier de la Bourdonnaye, chevalier, sur une des procurations passées à Hervé, de Nantes.

Olivier de la Bourdonnaye portait *de gueules*, à trois *bourdons de pèlerin d'argent posés en pal*, 2 et 1.

206.

HERVÉ DE BOISBERTHELOT.

Hervé de Boisberthelot, écuyer, est nommé sur un titre semblable aux précédents.

Il portait *écartelé d'or et de gueules*.

207.

GUILLAUME DE GOURCUFF.

Guillaume de Gourcuff, écuyer, était à Limisso en 1249, comme le prouve un acte en tout pareil à ceux qui précèdent.

Il portait *d'azur, à la croix patée d'argent, chargée d'un croissant de gueules en abîme.*

208.

GUILLAUME HERSART.

Guillaume Hersart, écuyer, était, d'après le même témoignage historique, à Limisso en 1249.

Il portait *d'or, à la herse de sable.*

209.

HENRI DU COUÉDIC.

Henri du Couédic, écuyer, était un des croisés bretons qui donnèrent procuration à Hervé, de Nantes.

Il avait pour armes *d'argent, à une branche de châtaignier à trois feuilles d'azur.*

210.

ROBERT DE COURSON.

Le nom de Robert de Courson se lit avec ceux d'Olivier de Guite, Eudes le Déan et Pierre du Pèlerin, écuyers, sur une pièce du même genre que celles qui précèdent.

Les armes de Robert de Courson étaient *d'or, à trois chouettes de sable, becquées et piétées de gueules, posées 2 et 1.*

211.

HERVÉ DE KERGUÉLEN.

La même source nous fournit les noms d'Hervé de Kerguélen et Raoul Audren, écuyers.

Hervé de Kerguélen portait *d'argent, à trois fasces de gueules, surmontées en chef de quatre mouchetures d'hermines.*

212.

RAOUL AUDREN.

Raoul Audren avait pour armoiries *de gueules, à trois tours d'or.*

213.

GUILLAUME DE VISDELOU.

Guillaume de Visdelou, écuyer, l'un des croisés bretons de 1249, portait *d'argent, à trois têtes de loup de sable arrachées, et lampassées de gueules.*

214.

PIERRE DE BOISPÉAN.

Pierre de Boispéan, dont nous empruntons le nom à la même source, avait pour armes *écartelé, aux 1 et 4, d'argent, semé de fleurs de lis d'azur, et, aux 2 et 3, d'argent, fretté de gueules de six pièces.*

215.

MACÉ LE VICOMTE.

Macé le Vicomte est nommé sur un acte dont la formule est la même que celle des précédents.

Il portait *d'azur, au croissant d'or*.

216.

GEOFFROY DU PLESSIS.

Geoffroy du Plessis, écuyer, portait *d'argent, à une bande de gueules, chargée de trois mâcles d'or, surmontée d'un lion de gueules, armé, couronné et lampassé d'or.*

Son nom se trouve sur un des titres datés de Limisso en 1249.

217.

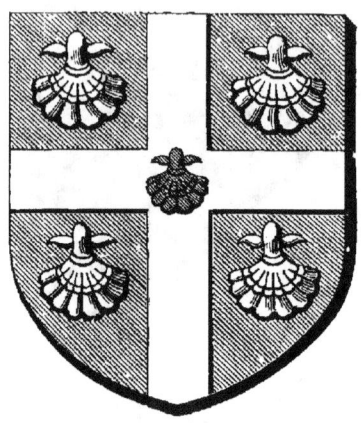

AYMERIC DU VERGER.

Aymeric du Verger partit comme varlet à la suite de son seigneur Alphonse, comte de Poitiers, ainsi que l'attestent deux actes qui portent son nom. Dans l'un, Aymeric du Verger, en présence de Guillaume de Maingot et de G. de Lavau, chevaliers, reconnaît avoir reçu d'Odino Pancia la somme de 30 livres tournois, pour sa part d'un emprunt collectif contracté par quarante-deux chevaliers et varlets, sous la garantie du comte de Poitiers; dans le second, il sert de témoin à Pierre de l'Age, l'un des quarante-deux chevaliers ci-dessus mentionnés, conjointement avec T. de Lantigné, pour une

semblable reconnaissance de la même somme. Aymeric du Verger a signé la première de ces deux obligations *per fidem* de la lettre initiale de son nom.

Ses armes étaient *de sinople, à la croix d'argent, chargée en cœur d'une coquille de sinople et cantonnée de quatre coquilles d'argent.*

218.

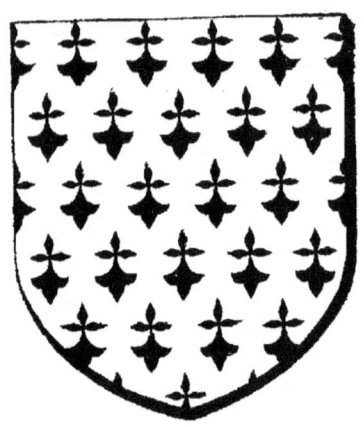

AYMERIC DE SAINTE-HERMINE.

Aymeric de Sainte-Hermine, chevalier de la Saintonge, ayant emprunté au marchand génois Anfreono Nicolaï la somme de 80 livres tournois, Alphonse, comte de Poitiers, son seigneur, consentit à autoriser cet emprunt de sa garantie, comme l'atteste la charte dont nous donnons ici la traduction.

« A tous ceux qui les présentes lettres verront savoir faisons que moi Aymeric de Sainte-Hermine, chevalier, ai touché et reçu en prêt d'Anfreono Nicolaï et ses associés, citoyens et marchands de Gênes, 80 livres tournois, pour me faciliter l'emprunt desquelles noble homme mon

très-cher seigneur Alphonse, comte de Poitiers, a bien voulu se constituer pleige envers lesdits citoyens. Quant à moi, j'ai engagé par clause spéciale audit seigneur comte tous mes biens présents et à venir. En foi de quoi j'ai confirmé les présentes de l'apposition de mon sceL. Fait à Damiette, l'an du Seigneur mil deux cent quarante-neuf, au mois de novembre. »

Aymeric de Sainte-Hermine portait *d'hermines plein.*

219.

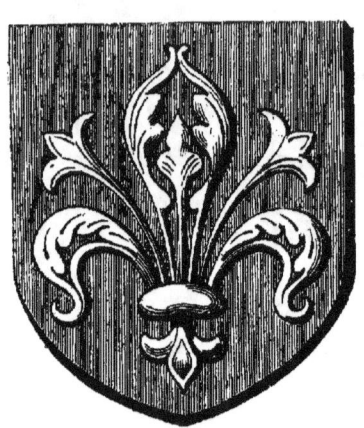

AYMERIC DE RECHIGNEVOISINS.

Par un acte semblable au précédent, et de la même date, Aymeric de Rechignevoisins, écuyer, engage ses biens à Alphonse, comte de Poitiers, en retour de la garantie que ce prince lui a accordée pour un emprunt de 30 livres tournois fait à Anfreono Nicolaï.

Il portait *de gueules, à une fleur de lis d'argent.*

220.

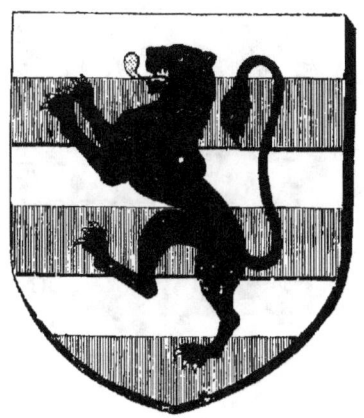

GEOFFROY ET GUILLAUME DE KERSALIOU.

Geoffroy de Kersaliou fut un des croisés bretons qui donnèrent leur procuration, en 1249, à Hervé, de Nantes, pour noliser le navire qui devait les transporter de Limisso à Damiette.

Un titre semblable porte aussi le nom de Guillaume de Kersaliou.

Leurs armes étaient *fascé d'argent et de gueules de six pièces, au lion de sable armé et lampassé d'or sur le tout.*

221.

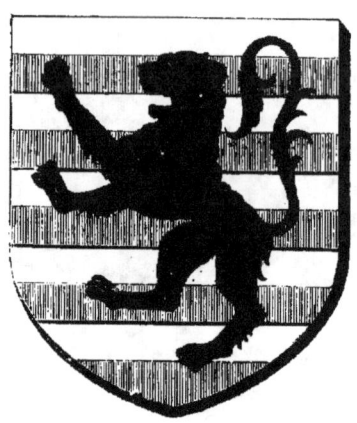

GUILLAUME,
SEIGNEUR DE MORNAY.

Guillaume, seigneur de Mornay, suivit à la croisade le roi saint Louis. Ce fait est constaté par un acte manuscrit sur parchemin, dont voici la traduction.

« Moi Guillaume, seigneur de Mornay, chevalier, fais savoir à tous ceux qui les présentes lettres verront que, comme j'ai reçu en prêt de Joannino de Marna et Lanfrancino Ceba, citoyens de Gênes, 500 livres tournois, à leur rendre à Provins, à la prochaine foire de mai, mon très-cher seigneur l'illustre Louis, roi de France, sur mes prières et mes instances, a promis de payer lui-même la-

dite somme d'argent aux susdits citoyens ou à l'un d'eux, ou à tout porteur des présentes, bien et dûment accrédité par eux, s'il m'arrivait de manquer audit payement à l'époque fixée ci-dessus. Quant à moi, j'ai remis et livré en la main dudit seigneur roi toutes les terres que je possède en quelque lieu que ce soit, ma volonté et mon consentement étant que, si je n'ai pas rendu ladite somme d'argent au terme plus haut désigné, il retienne mesdites terres en sa possession, et en perçoive les fruits et revenus entièrement et sans obstacles, et même s'en prenne à tous mes autres biens meubles et immeubles, jusqu'à ce que ladite dette ait été entièrement acquittée. En foi et pour sûreté de quoi j'ai fait sceller les présentes lettres de mon sceau. Fait au camp près de Damiette, l'an du Seigneur mil deux cent quarante-neuf, au mois d'août. »

Le sceau apposé à cet acte est bien conservé, et porte pour empreinte un lion ; au contre-sceau se voit une espèce de fleur de lis.

Les armes de Guillaume de Mornay étaient en effet *burelé d'argent et de gueules, au lion morné de sable brochant sur le tout.*

222.

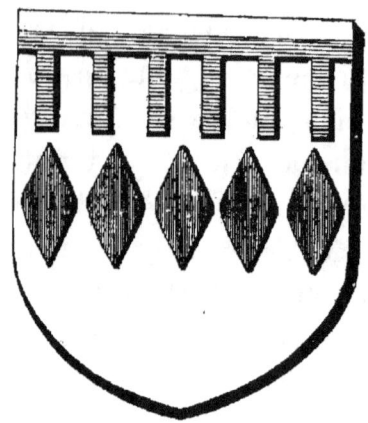

GUILLAUME DE CHAUVIGNY.

Guillaume de Chauvigny était à la croisade en 1249, comme le prouve un acte sur parchemin conservé aux Archives du royaume. On voit dans cet acte que, Guillaume de Chauvigny ayant emprunté 400 livres tournois à des marchands de Florence, le roi saint Louis se porte caution pour lui, en retour de quoi il engage au roi toutes ses terres et biens meubles et immeubles. La date de cette charte est du camp devant Damiette, la veille de Saint-Martin d'hiver, 10 novembre 1249. Le sceau de Guillaume de Chauvigny s'y trouve presque en entier, et laisse voir l'empreinte d'un cavalier dont l'écu est chargé de

fusées avec un lambel. Ce sont là, en effet, les armoiries de Guillaume de Chauvigny, qui portait *d'argent, à cinq fusées de gueules mises en fasce, au lambel de six pendants d'azur.*

223.

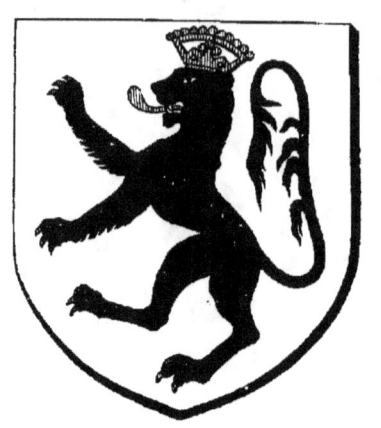

GAILLARD DE PECHPEYROU.

Gaillard de Pechpeyrou fut un des seigneurs du Quercy qui marchèrent, en 1248, à la croisade avec le roi saint Louis. En effet, on conserve un acte manuscrit, sur parchemin, aux termes duquel il se porte pleige et débiteur principal pour une somme de 300 livres tournois, empruntée par Sanchon de Corn et Bertrand de Lentilhac, damoiseaux, à des marchands de Sienne, et remboursable à Paris, dans la maison du Temple, au 1ᵉʳ octobre de l'année suivante, fête de Saint-Remy, par les mains de frère Dordat de Lentilhac, chevalier dudit ordre du Temple. Cet acte est daté du camp près

de Damiette, au mois de septembre 1249, et scellé d'un sceau, en cire jaune, portant l'empreinte d'un lion.

Les armoiries de Gaillard de Pechpeyrou étaient *d'argent, au lion de sable, armé, lampassé et couronné de gueules.*

224.

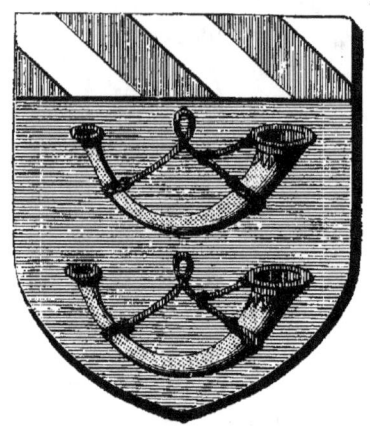

SANCHON DE CORN.

Sanchon de Corn, dont il vient d'être parlé, portait d'azur, à deux cors de chasse d'or, liés, enguichés et virolés de gueules, au chef bandé d'argent et de gueules de six pièces.

225.

BERTRAND DE LENTILHAC.

Bertrand de Lentilhac, dont le nom se lit après celui de Guillaume de Pechpeyrou, portait *de gueules, à la bande d'or*.

226.

GUILLAUME DE COURBON.

Alphonse, comte de Poitiers, se porta garant, pour Guillaume de Courbon et trois autres chevaliers, d'une somme de 300 livres tournois, par eux empruntée à des marchands de Gênes, ainsi qu'il est dit dans un acte manuscrit, sur parchemin, daté de Damiette, au mois de novembre 1249, et scellé d'un sceau qui a pour empreinte *trois fermaux d'or en champ d'azur*, armoiries de Guillaume de Courbon.

227.

AYMERIC ET GUILLAUME DE MONTALEMBERT.

Aymeric de Montalembert, chevalier, est nommé dans un acte daté de Damiette, au mois de novembre 1249, par lequel le comte de Poitiers le cautionne, lui et quatre de ses compagnons d'armes, pour une somme de 300 livres tournois. Guillaume de Montalembert, varlet, et cinq autres, empruntent 270 livres tournois, sous la même garantie, par un acte dont le texte et la date sont les mêmes.

Ils portaient *d'argent, à la croix ancrée de sable.*

320 GALERIES HISTORIQUES

228.

HUGUES GOURJAULT.

Hugues Gourjault avait suivi à la Terre sainte, en 1249, Alphonse, comte de Poitiers, son seigneur. On a retrouvé une quittance donnée par lui, au mois de novembre de cette année, à un marchand italien, de la somme de 25 livres tournois, pour sa part d'un emprunt contracté par quarante-deux chevaliers et écuyers, sous la garantie du comte Alphonse. Dans cet acte figurent comme témoins Pierre de l'Age et Thibaut de Lantigné.

Hugues Gourjault portait *de gueules, au croissant d'argent.*

229.

GUILLAUME SÉGUIER.

Plusieurs chevaliers espagnols avaient pris la croix pour accompagner saint Louis dans son voyage d'outre-mer. Forcés, comme la plupart des croisés, de recourir au crédit des marchands italiens pour se procurer l'argent nécessaire aux frais de leur entreprise, ils s'adressèrent naturellement à Alphonse, comte de Poitiers, de Toulouse et de Barcelone, pour solliciter sa garantie. Les actes d'emprunt et de cautionnement étaient dressés en langue espagnole, par un clerc de cette nation, en présence de deux chevaliers français de la suite du comte

Alphonse. Guillaume Séguier est nommé dans un de ces titres, dont voici la traduction.

« Soit chose connue à tous ceux qui liront la présente charte comment, moi Sanche Arnaud de Sarasse, écuyer, ai reçu de vous **Agapito Gazolo** 40 livres de valeur tournoise, lesquelles vous m'avez prêtées par ordre du seigneur Alphonse, comte de Poitiers ; lesquels deniers je dois rendre et payer à une époque et sous des peines déterminées, et desquels deniers je me tiens pour bien payé de vous. Sont témoins de cela Guillaume Séguier et Arnaud de Bérenger. Et moi Garcia, clerc, j'ai écrit cette charte ; et que mon signe accoutumé fasse foi en témoignage des choses ci-dessus énoncées. Donné à Damiette, le second lundi du mois de novembre de l'an 1249. »

Déjà à la première croisade, en 1096, Séguier Séguier avait suivi la bannière du comte de Toulouse, comme le prouve un passage extrait des cartulaires de l'abbaye de Moissac ; mais les variations successives survenues dans le blason de cette famille n'ont pas permis d'attribuer au chevalier de ce nom des armes certaines, à une époque aussi reculée. Quant à Guillaume, tout en lui donnant les armoiries de la branche à laquelle il appartenait, il a fallu y joindre celles qui sont gravées sur un sceau émané de Pierre de Séguier, vers l'an 1153, et reproduit par D. Vaissète, aux preuves de l'Histoire du Languedoc.

Il portait donc *parti, au premier, de gueules, à la coquille d'argent, et, au second, d'azur, au chevron d'or, accompagné*

de deux étoiles du même en chef, et d'un mouton passant d'argent en pointe.

230.

DALMAS DE BOUILLÉ.

Dalmas de Bouillé fut un des chevaliers qui suivirent à la croisade Alphonse, comte de Poitiers. Comme Guillaume Séguier, il figure en qualité de témoin dans une quittance donnée par un chevalier espagnol à Damiette, le second lundi de novembre 1249, d'une somme de 50 livres tournois à lui prêtée par un marchand italien, sur l'ordre du seigneur Alphonse.

Il portait *de gueules, à la croix ancrée d'argent*.

231.

BERTRAND DE THÉSAN.

Bertrand de Thésan, chevalier languedocien, assista en qualité de témoin, avec Thomas de Varaigne, au payement qui fut fait à D. Diégo Sanchez de Haro, chevalier, de la somme de 50 livres tournois, par ordre d'Alphonse, comte de Poitiers et de Toulouse, le second lundi de novembre 1249.

Bertrand de Thésan portait *écartelé d'or et de gueules*.

232.

HUGUES DE SADE.

Hugues de Sade, écuyer provençal, fut un des témoins qui assistèrent au payement de la somme de 40 livres tournois fait, par ordre d'Alphonse, comte de Poitiers, au chevalier espagnol Sanchez d'Elcoaz.

Il portait *de gueules, à l'étoile à huit rais d'or, chargée d'une aigle éployée de sable, becquée, membrée et diadémée de gueules.*

233.

ASTER OU AUSTOR DE MUN.

Aster ou Austor de Mun figure en qualité de témoin dans un reçu donné par Pedro Martinez de la Goardia, écuyer, de la somme de 45 livres tournois à lui payée par ordre du comte de Poitiers.

Il portait *d'azur, au monde d'or.*

234.

ENGUERRAND BOURNEL.

Enguerrand Bournel était au camp devant Damiette en 1249, comme l'atteste le document dont on donne ici la traduction.

« Moi, Gaucher de Châtillon, fais savoir à tous ceux qui les présentes lettres verront qu'en qualité de fondé de pouvoirs spécial à cet effet, en vertu des lettres de mon cher oncle H., de son vivant comte de Saint-Pol, je me constitue, envers Andrea Grillo et ses associés, citoyens de Gênes, pleige et répondant de la somme de 330 livres empruntée par mes chers seigneurs Raoul de Fakemberg, Enguerrand Bournel, Baud. Floalt et Robert de

Sexaval, écuyers. Et, s'il arrivait par hasard que lesdits seigneurs manquassent au payement de cette somme aux termes par eux fixés, je la payerais audit marchand, en ma qualité ci-dessus désignée, dans l'espace de deux mois après qu'il m'aura averti à cet effet. En foi de quoi j'ai fait sceller les présentes lettres de l'empreinte de mon sceau. Fait au camp devant Damiette, l'an du Seigneur 1249, au mois d'août. »

Enguerrand Bournel portait *d'argent, à un écusson de gueules en cœur, accompagné de huit papegaux de sinople, membrés et accollés de gueules, mis en orle.*

235.

PAYEN GAUTERON.

Payen Gauteron et Olivier de Milon étaient du nombre des chevaliers bretons qui donnèrent leur procuration à Hervé, de Nantes, pour les transporter de Limisso à Damiette, au mois d'avril 1249.

Payen Gauteron portait *d'azur, à six coquilles d'argent, posées 3, 2 et 1.*

236.

ALAIN DE BOISBAUDRY.

Alain de Boisbaudry, chevalier breton, est nommé dans un acte semblable à celui qui précède, avec Guillaume du Breil-Morin, Guillaume de la Boissière et Eudes, dit *le Bègue*.

Alain de Boisbaudry portait *d'or, à deux fasces de sable, chargées, la première de trois, et la seconde de deux besants d'argent*.

237.

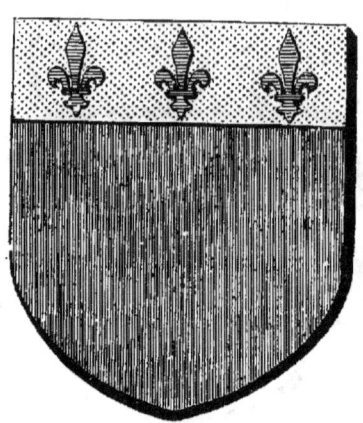

HUGUES DE FONTANGES.

Hugues de Fontanges était un des chevaliers de l'Auvergne qui suivirent à la croisade Alphonse, comte de Poitiers. Voici en quels termes fut donné au marchand génois Boccanegra le reçu d'une somme empruntée par lui et cinq de ses compagnons d'armes.

« A tous ceux qui les présentes lettres verront savoir faisons que nous, Bertrand de Cheminardes, Hugues de Fontanges, Gilles de Flagiac, chevaliers, Guillaume de Linac, Guillaume de Sale et Bernard de Faugères, damoiseaux, reconnaissons avoir touché et reçu d'Anfreono Boccanegra et ses associés, citoyens de Gênes,

chaque chevalier 130 livres tournois, et chaque damoiseau 20 livres de la même monnaie, à raison de certaine convention passée entre nous et notre très-excellent seigneur, l'illustre Alphonse, comte de Poitiers. De laquelle somme nous tenons quittes les susdits citoyens, afin que cela leur serve pour ce que de raison. Fait à Damiette, sous le sceau de moi Bertrand de Cheminardes, ci-dessus nommé, l'an du Seigneur mil deux cent quarante-neuf, au mois de novembre. »

Hugues de Fontanges portait *de gueules, au chef d'or chargé de trois fleurs de lis d'azur.*

238.

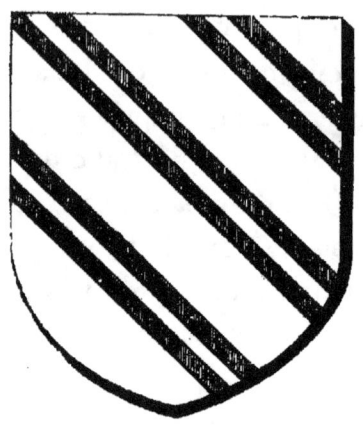

AMBLARD DE PLAS.

Amblard de Plas, chevalier limousin, est nommé, avec Guillaume du Lac, Hugues de Carbonnières, chevaliers, Guillaume de Chassaigne et Bouchard de Bouchard, damoiseaux, dans un acte en tout point semblable au précédent.

Il portait *d'argent, à trois jumelles de gueules en bande.*

239.

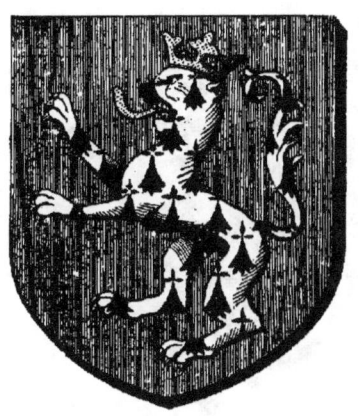

GUY DE CHABANNES.

Guy de Chabannes était à la Terre sainte lorsque Alphonse, comte de Poitiers, lui accorda sa garantie, ainsi qu'à deux de ses compagnons, en prenant hypothèque sur leurs biens, pour un emprunt de 200 livres tournois qu'ils avaient fait collectivement à Manfredo di Coronato et Guittardo Schaffa, dont ils donnèrent reçu par acte sur parchemin, daté d'Acre, au mois de mai 1250.

Guy de Chabannes portait *de gueules, au lion d'hermine, armé, lampassé et couronné d'or.*

240.

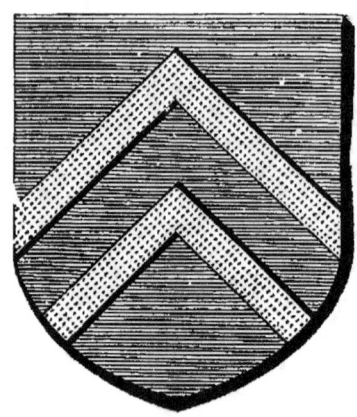

GAUTIER DE SARTIGES.

Gautier de Sartiges, chevalier de l'Auvergne, et trois de ses compagnons, étant à la croisade, empruntèrent à des marchands génois une somme de 170 livres tournois, sous la garantie du comte de Poitiers. L'acte est daté d'Acre, au mois de mai 1250, et scellé des armes de Gautier de Sartiges, qui sont *d'azur, à deux chevrons d'or.*

241.

ROGER DE LA ROCHELAMBERT.

Roger de la Rochelambert, se trouvant à Acre, au mois de mai 1250, emprunta, sous la garantie du comte Alphonse, conjointement avec quatre de ses compagnons d'armes, une somme de 170 livres tournois à Manfredo di Coronato et à son associé.

Il portait *d'argent, au chevron d'azur, au chef de gueules.*

242.

GUILLAUME DE CHAVAGNAC.

Un acte passé à Acre, au mois de mai 1250, porte que Guillaume de Chavagnac, Guillaume de Châteauneuf, Guy de Salvat, chevaliers; Guillaume Vigier et Guillaume Gaudemer, damoiseaux, empruntèrent à des marchands de Gênes 170 livres tournois, sous la garantie du comte Alphonse, qu'ils avaient suivi à la Terre sainte.

Guillaume de Chavagnac portait *de sable, à trois fasces d'argent, surmontées de trois roses du même.*

243.

BERNARD DE DAVID.

Bernard de David était à la croisade en 1249, comme on le voit par une quittance, datée du 11 juin 1250, dans laquelle, tant en son propre nom que comme mandataire de Pierre de Lasteyrie, et cinq autres chevaliers ou damoiseaux, il reconnaît avoir reçu de Leonardo Boccanegra, marchand de Gênes, la somme de 300 livres tournois, à eux prêtée sous la garantie de l'illustre seigneur Alphonse, comte de Poitiers et de Toulouse.

Bernard de David portait *d'or, à trois coquilles de sinople.*

244.

PIERRE DE LASTEYRIE.

Pierre de Lasteyrie, dont il est parlé dans la notice qui précède, portait *de sable, à une aigle d'or.*

245.

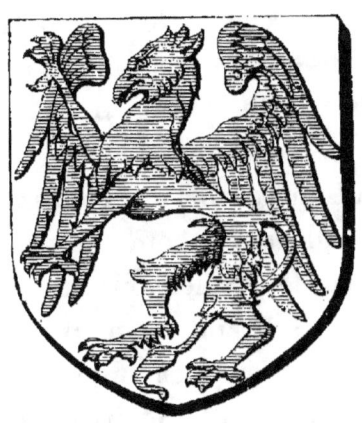

GUILLAUME AMALVIN ET GASBERT DE LUZECH.

Plusieurs chevaliers et damoiseaux, partis pour la croisade, avaient, au mois d'avril 1250, fait avec G. de Montléart, chargé des pouvoirs du comte Alphonse, une convention par laquelle il devait leur faire payer 600 livres tournois, pour fournir aux frais de leur retour en France. Les noms de ces chevaliers sont conservés dans le récépissé de cette somme, qui fut donné par l'un d'eux, en ces termes :

« Sachent tous ceux qui verront les présentes lettres

que nous, Guillaume de Bertrand, Guillaume Amalvin de Luzech, chevaliers; Bertrand de la Garrigue, Vital de la Garde, Bertrand de Las Cases et Caersin de la Roque, damoiseaux, avons reçu et touché d'Agapito di Gazolo, Mafiolo di Strata et leurs associés, citoyens et marchands de Gênes, au compte de notre illustre et cher seigneur Alphonse, comte de Poitiers et de Toulouse, 600 livres tournois, à raison d'une convention faite entre nous et G. de Montléart, au nom dudit seigneur comte, pour notre passage, le dernier jour du mois d'avril dernier. Et moi G. de Bertrand, en mon propre nom et en celui de mes compagnons susnommés, je donne quittance auxdits marchands des 600 livres tournois ci-dessus énoncées. Pour que ceci leur serve comme de droit, j'ai muni les présentes lettres de mon sceau. Fait à Acre, l'an du Seigneur 1250, au mois de juin. »

En même temps que Guillaume Amalvin, se trouvait à cette croisade Gasbert de Luzech, dont le nom se voit dans un autre acte dont la teneur suit.

« Sachent tous ceux qui les présentes lettres verront que nous, G. de Luzech et A. de Valon, chevaliers, avouons et reconnaissons, en notre nom, et aussi au lieu et nom de nobles hommes P. de Saint-Geniez, P. de la Popie, F. de Roset, J. de Feydit, B. de Barat, H. de la Roque, S. de Loret et G. de la Romiguière, qui nous ont constitués leurs mandataires à ce sujet, avoir reçu et touché d'Agapito di Gazolo, agissant pour lui-même et ses associés, 300 livres tournois, que notre illustre seigneur A., comte de Poitiers et de Toulouse, nous a fait prêter, moyennant

l'obligation en forme de nos biens engagés audit seigneur comte, comme il est plus amplement expliqué dans nos lettres particulières ; et desdites 300 livres tenons ledit Agapito pour quitte, et nous pour payés. Fait à Acre, l'an du Seigneur 1250, au mois de juin. »

Guillaume Amalvin et Gasbert de Luzech portaient *d'argent, au griffon d'azur, langué et armé de gueules.*

246.

A. DE VALON.

A. de Valon, qui était à la Terre sainte avec Gasbert de Luzech, comme on vient de le voir, portait *écartelé d'or et de gueules*.

Un échange du 24 août 1261, qui se trouve dans les preuves de la maison de Bessuéjouls, prouve que Hugues de Valon, chevalier, était, à cette époque, commandeur de l'ordre du Temple à Espalion, ce qui donne lieu de présumer qu'il avait pris quelque part aux guerres saintes.

247.

PIERRE DE SAINT-GENIEZ.

Pierre de Saint-Geniez, nommé avec Gasbert de Luzech et A. de Valon, ses compagnons à la croisade, portait *écartelé de gueules, au lion d'or, et d'argent, à trois bandes de gueules*.

248.

RAYMOND ET BERNARD DE LA POPIE.

Bernard de la Popie, chevalier, croisé en 1249, dont le nom se trouve sur le titre de Gasbert de Luzech, portait *d'or, à la bande de gueules.*

Raymond de la Popie est nommé, plus haut, dans le même acte que Rattier de Caussade.

249.

F. DE ROSET.

F. de Roset, l'un des chevaliers croisés qui avaient donné leurs pouvoirs à Gasbert de Luzech, portait *d'azur, au lion d'or*.

250.

J. DE FEYDIT.

J. de Feydit, nommé dans le même acte que les précédents, portait *burelé d'argent et de sinople de dix pièces, chaque pièce d'argent chargée d'une étoile de gueules.*

251.

BERTRAND DE LAS CASES.

Bertrand de Las Cases, l'un des damoiseaux qui avaient accompagné à la Terre sainte Guillaume Amalvin de Luzech, et qui sont nommés dans le même acte que lui, portait *d'or, à la bande d'azur, et une bordure de gueules.*

252.

HUGUES DE GASCQ.

Hugues de Gascq et trois autres chevaliers sont nommés dans un acte par lequel ils reconnaissent avoir emprunté d'un marchand de Gênes une somme de 200 livres tournois, pour laquelle Alphonse, comte de Toulouse et de Poitiers, s'était porté caution en leur faveur. Cet acte est daté d'Acre, au mois de juin 1250.

Hugues de Gascq portait *de gueules, à la bande d'or accompagnée de cinq molettes d'éperon du même, 3 en chef et 2 en pointe.*

253.

GUILLAUME DE BALAGUIER.

Par un acte daté d'Acre, au mois de juin 1250, on voit que Guillaume de Balaguier, Bernard de Saint-Romain, Motet de la Panouse, Hugues de Riergues, Bérenger de Jore, Isarn de la Valette, Bernard de Levezou et Raimond de Severac avaient fait le voyage de la Terre sainte. Dans cet acte, ils reconnaissent avoir emprunté à Domenico di Telia et Marco Ciconia, marchands de Gênes, 300 livres tournois, sous la caution du comte Alphonse.

Guillaume de Balaguier portait *d'or, à trois fasces de gueules.*

254.

MOTET ET RAOUL DE LA PANOUSE.

Dans la notice qui précède, on voit que Motet de la Panouse était à la croisade avec Guillaume de Balaguier. Raoul de la Panouse est nommé dans un acte semblable, par lequel Bernard de Cassaignes, Guillaume de Causac, Dieudonné Bonafos, etc. reconnaissent avoir reçu, à titre de prêt, des mêmes marchands, la somme de 230 livres tournois, sous la garantie de leur seigneur Alphonse, comte de Poitiers. Cet acte est scellé des armes de Bernard de Cassaignes, qui représentent un lion.

Motet et Raoul de la Panouse portaient *d'argent, à six cotices de gueules*.

255.

BERNARD DE LEVEZOU.

Bernard de Levezou, nommé dans le même acte que Guillaume de Balaguier, portait *d'azur, au lion d'argent armé et lampassé de gueules.*

256.

HERVÉ SIOCHAN.

Hervé Siochan est un des croisés bretons qui donnèrent procuration à Hervé, de Nantes, patron du navire *la Pénitence*, au mois d'avril 1249, à Limisso, en Chypre, afin qu'il pourvût à leur traversée jusqu'à Damiette. Son nom se trouve sur le même acte que ceux de Macé le Vicomte et de Geoffroy de Kersaliou, dont il est parlé plus haut[1].

Hervé Siochan portait *de gueules, à quatre pointes de dards posées en sautoir, et passées dans un anneau en abîme, le tout d'or*.

[1] Pages 302 et 309.

257.

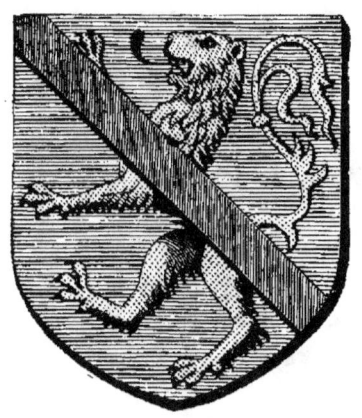

BERNARD DE CASSAIGNES.

Bernard de Cassaignes, dont il a été parlé en même temps que de Raoul de la Panouse, portait *d'azur, au lion d'or armé et lampassé de gueules, à une bande de gueules brochant sur le tout.*

258.

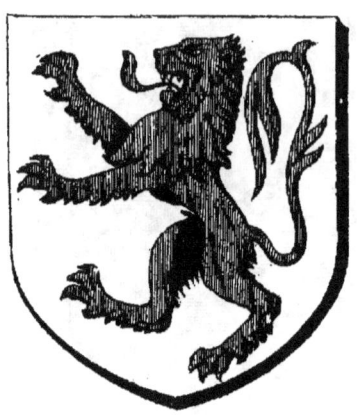

AMALVIN DE PREISSAC.

Amalvin de Preissac suivit à la Terre sainte Alphonse, comte de Poitiers et de Toulouse. On en trouve la preuve dans l'acte par lequel il emprunta à des marchands de Gênes, conjointement avec trois autres chevaliers, la somme de 200 livres tournois, sous la garantie de son seigneur. Cet acte est scellé, sur cire jaune, du sceau d'Amalvin de Preissac, avec l'empreinte de ses armes, qui étaient *d'argent, au lion de gueules*.

259.

BERNARD DE GUISCARD.

Bernard de Guiscard, étant à la croisade, emprunta, conjointement avec trois autres chevaliers, à des marchands de Gênes, la somme de 250 livres tournois, sous la garantie d'Alphonse, comte de Poitiers. Cet acte, comme tous ceux qui précèdent, est daté d'Acre, au mois de juin 1250.

Bernard de Guiscard portait *d'argent, à la bande de gueules.*

260.

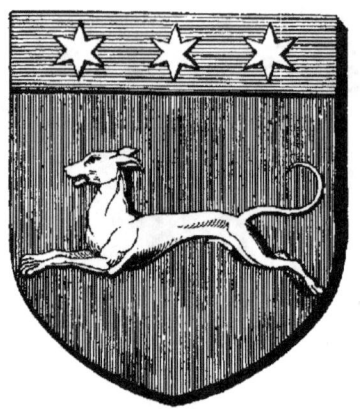

PIERRE D'YZARN.

Parmi les chevaliers du midi de la France qui, se trouvant à la croisade, empruntèrent à des marchands génois, sous la garantie du comte de Poitiers, les sommes nécessaires à leur retour, nous trouvons Pierre d'Yzarn qui, avec quatre de ses compagnons, s'obligea pour 250 livres tournois, par acte daté d'Acre, au mois de juin 1250.

Il portait *de gueules, à un lévrier d'argent, au chef cousu d'azur chargé de trois étoiles aussi d'argent.*

261.

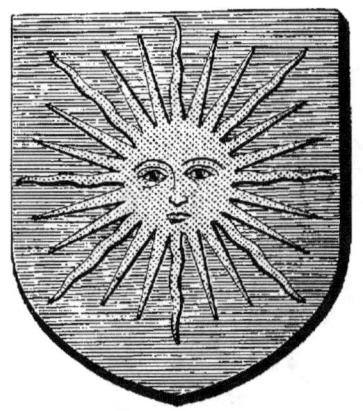

THIBAUT DE SOLAGES.

Thibaut de Solages, avec trois autres damoiseaux comme lui, est nommé à la suite de Dalmas de Vezins et de Bérenger Rogbal, chevaliers, qui empruntèrent 300 livres tournois à des marchands de Gênes, sous la garantie d'Alphonse, comte de Poitiers, leur seigneur. L'acte est daté de la ville d'Acre, au mois de juin 1250.

Thibaut de Solages portait *d'azur, au soleil d'or.*

262.

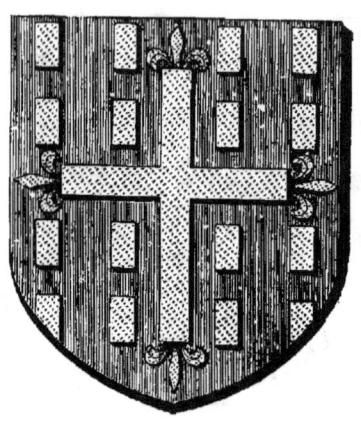

PIERRE DE MOSTUÉJOULS.

Le nom de Pierre de Mostuéjouls, avec ceux de six autres chevaliers de la langue d'oc, se trouve dans une charte par laquelle Alphonse, comte de Poitiers et de Toulouse, garantit un emprunt de 330 livres tournois, fait aux Génois Domenico di Telia et Marco Ciconia, à Acre, au mois de juin 1250.

Les armes de Pierre de Mostuéjouls étaient *de gueules, à la croix fleurdelisée d'or, cantonnée de quatre billettes du même.*

263.

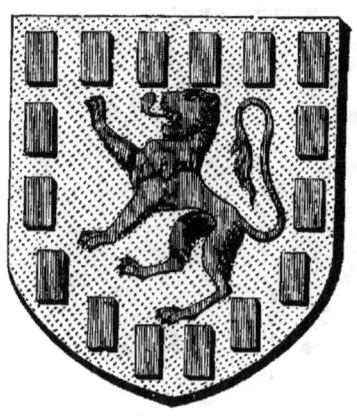

DÉODAT ET ARNAUD DE CAYLUS.

Déodat de Caylus est nommé, avec Hugues de Curières et cinq autres chevaliers, dans un acte portant emprunt de la somme de 400 livres tournois, fait à des marchands de Gênes, sous la garantie du comte Alphonse, à Acre, au mois de juin 1250. Cet acte est scellé des armes de Déodat de Caylus, qui sont *d'or, au lion de gueules, et seize billettes du même en orle*.

Arnaud de Caylus est nommé, avec Guillaume de la Rode, dans un acte semblable à celui dont on vient de parler.

264.

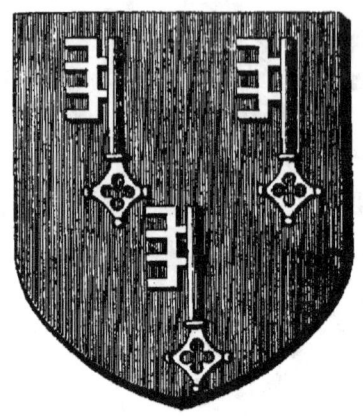

DALMAS DE VEZINS.

Dalmas de Vezins, dont il est parlé plus haut, portait *de gueules, à trois clefs d'argent posées en pal, 2 et 1.*

265.

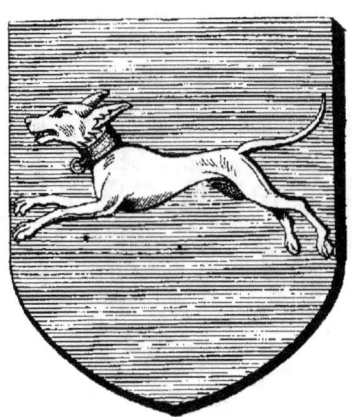

HUGUES ET GIRARD DE CURIÈRES.

Hugues de Curières est nommé dans le même titre que Déodat de Caylus. Le nom de Girard de Curières se trouve, avec celui de Rostain de Bessuéjouls, qui va suivre, dans un acte du même genre que les précédents.

Hugues et Girard de Curières portaient *d'azur, au chien courant d'argent, colleté d'or.*

266.

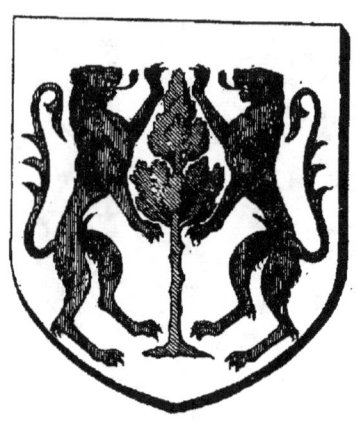

ROSTAIN DE BESSUÉJOULS.

Rostain de Bessuéjouls, avec Girard de Curières, Guillaume d'Adhémar et cinq autres chevaliers ou damoiseaux, emprunta 330 livres tournois dans les mêmes circonstances que les croisés des comtés de Poitiers et de Toulouse mentionnés ci-dessus.

Il portait *d'argent, à deux lions de gueules, affrontés à un arbre de sinople.*

267.

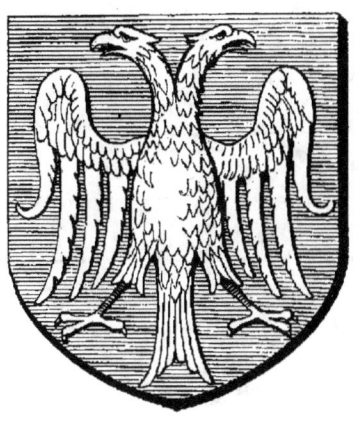

LAURENT DE LA LAURENCIE.

Au mois de juin 1250, Adhémar de Gain, chevalier, emprunta dans la ville d'Acre, à des marchands italiens, tant en son nom qu'en celui de Laurent de la Laurencie et de Guillaume de Bonneval, damoiseaux, la somme de 250 livres tournois, sous la garantie d'Alphonse, comte de Poitiers, son seigneur.

Laurent de la Laurencie portait *d'azur, à l'aigle éployée d'argent*.

268.

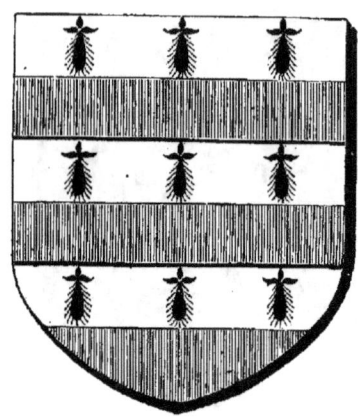

ANDRÉ DE BOISSE.

Par un acte semblable au précédent, André de Boisse, chevalier, au nom de Robert Coustin et de deux autres damoiseaux, emprunta à Simone di Saulo, et sous la même garantie, 200 livres tournois.

Un autre acte sur parchemin, daté du 12 des calendes de juin 1237, et passé devant l'official de Limoges, le siége épiscopal étant vacant, fait mention du même André de Boisse, chevalier croisé, qui, d'après ce témoignage, avait déjà pris part à la désastreuse expédition conduite en la Terre sainte par Thibaut, comte de Champagne

et roi de Navarre, avec le comte de Bar et le duc de Bretagne.

André de Boisse portait *fascé d'argent et de gueules de six pièces, les fasces d'argent chargées chacune de trois mouchetures d'hermine de sable.*

269.

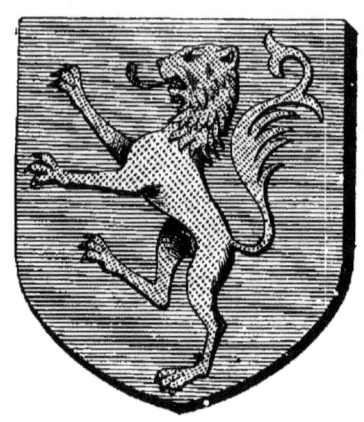

GUILLAUME DE BONNEVAL.

Guillaume de Bonneval, dont il est parlé ci-dessus, en même temps que de Laurent de la Laurencie, portait *d'azur, au lion d'or armé et lampassé de gueules.*

270.

GUILLAUME DE LA RODE.

Guillaume de la Rode, nommé dans le même acte qu'Arnaud de Caylus, portait *de gueules, à la bande d'or*.

271.

ADHÉMAR DE GAIN.

Adhémar de Gain, qui conclut un emprunt pour lui et pour Laurent de la Laurencie et Guillaume de Bonneval, portait *d'azur, à trois bandes d'or.*

272.

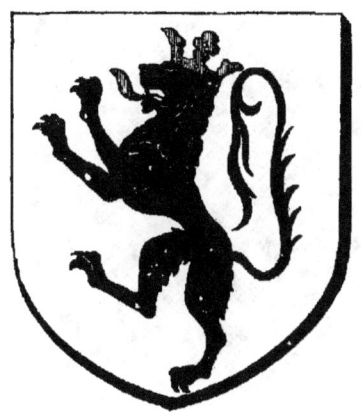

ROBERT DE COUSTIN.

Robert de Coustin, nommé dans le même acte qu'André de Boisse, portait *d'argent, au lion de sable armé, lampassé et couronné de gueules.*

273.

ARNAUD DE GIRONDE.

Arnaud de Gironde était à la croisade en 1250, comme l'atteste le titre qui suit.

« Soit connu à tous que moi, Bertrand de Tournemire, chevalier, ai reçu et touché d'Angelo Squarzafico, marchand de Sienne, tant pour moi que comme mandataire de nobles hommes Raymond de Chaaluz et Arnaud de Gironde, damoiseaux, 230 livres en monnaie de Paris ayant cours, que très-illustre homme notre seigneur Alphonse, frère du roi de France, comte de Poitiers et de Toulouse, nous a fait tenir en prêt; et, pour la restitution de cette somme, qui doit être faite audit seigneur

comte à la Pâque prochaine, nous avons obligé tous nos biens, et avons remis entre les mains dudit comte tout notre fief. Quant auxdites 230 livres délivrées à moi Bertrand par le susdit Squarzafico, tant pour moi que pour ceux qui m'ont donné procuration, je me tiens pour quitte et bien payé, renonçant en même temps, au nom des nobles hommes R. et A., à toute exception de non-payement. En foi de quoi j'ai apposé mon sceau. Fait à Acre, l'an du Seigneur 1250. » Scellé d'un sceau équestre. Au contre-sceau se voit un écusson chargé d'une bande. Légende : *S. secretum meum.*

Arnaud de Gironde portait *d'or, à trois hirondelles de sable, 2 en chef affrontées et 1 déployée en pointe.*

274.

DIEUDONNÉ D'ALBIGNAC.

Dieudonné d'Albignac, chevalier, étant à la croisade, emprunta, conjointement avec six de ses compagnons d'armes, sous la caution du comte Alphonse, la somme de 250 livres tournois à des marchands de Gênes, et en donna quittance à Acre, au mois de juin 1250.

Il portait *d'azur, à trois pommes de pin d'or, au chef du même.*

275.

RAOUL ET GUILLAUME DU AUTHIER.

Raoul du Authier, chevalier limousin, et trois de ses compagnons empruntèrent, à Acre, au mois de mai 1250, à des marchands de Gênes, 200 livres tournois, sous la garantie du comte de Poitiers.

Guillaume du Authier, damoiseau, est nommé avec cinq autres dans un pareil emprunt, fait aux mêmes marchands et à la même date.

Ils portaient *de gueules, à la bande d'argent accompagnée, en chef, d'un lion d'or couronné, et, en pointe, de trois coquilles du même, mal ordonnées.*

276.

GUY, GUICHARD ET BERNARD D'ESCAYRAC.

Nous traduisons les deux actes qui attestent la participation de ces trois chevaliers à la croisade de saint Louis, en 1249.

« Qu'il soit connu à tous ceux qui les présentes lettres verront que nous, Guy d'Escayrac, Seguin de Loppiac, Bertrand du Pouget, chevaliers; Bernard de Castanier, Guichard d'Escayrac et Hugues du Pouget, damoiseaux, avons reçu des mains d'Agapito di Gazolo, citoyen et marchand génois, prêtant, pour lui et ses commettants,

230 livres en bonne monnaie tournoise ; laquelle somme à nous prêtée et par nous remboursable en France, aux prochaines fêtes de Pâques, notre illustre seigneur Alphonse, comte de Poitiers et de Toulouse, nous a fait délivrer, sous sa garantie, par le susdit Agapito, aux termes d'une convention faite entre nous et ledit seigneur comte, par laquelle nous lui engageons tous nos biens. Et je, susnommé G. d'Escayrac, en mon propre nom, et comme fondé de pouvoirs de mes susdits compagnons, reconnais que je suis bien payé desdites 230 livres à moi comptées par les mains dudit Agapito. En foi de quoi j'ai scellé les présentes lettres de mon scel. Fait à Acre, l'an du Seigneur 1250, au mois de juin. »

Le sceau représente un cavalier dont l'écu porte trois bandes. Légende : *S. Guidonis de Escayraco*. Le contre-sceau porte un écu chargé aussi de trois bandes. Légende : *S. secretum Guidonis*.

« Qu'il soit connu, etc. que nous, Aymard de Robert, Dieudonné Barasc, Pons d'Aron, Gilbert d'Aynac, chevaliers ; Pons de Cirac, Bernard de la Garrigue, Pons d'Aron, Gallard de Berauld, Hugues d'Antejac, Bernard d'Escayrac, Bernard de Capleu et Raoul de la Roche, damoiseaux, reconnaissons et avouons avoir reçu et touché, par les mains d'Oberto di Passana, pour lui et ses commettants, 500 livres tournois en bonne monnaie, que l'illustre seigneur Alphonse, comte de Poitiers et de Toulouse, nous a fait prêter, moyennant obligation de tous nos fiefs remis entre les mains dudit seigneur comte, ainsi qu'il est dit dans nos conventions particulières. Et nous

nous tenons pour bien payés auxdits noms de ladite somme. En foi de quoi moi, Aymard de Robert, fondé de pouvoirs spécial par lesdits nobles hommes, ai confirmé les présentes lettres par l'apposition de mon scel. Fait à Acre, l'an du Seigneur 1250, au mois de juin. »

Le sceau porte trois pals sur un fond échiqueté.

Les armes d'Escayrac étaient *d'argent, à trois bandes de gueules.*

277.

BERNARD DE MONTAULT.

Bernard de Montault fit, en 1250, le voyage d'outre-mer, s'étant mis à la solde de son seigneur, Alphonse, comte de Poitiers et de Toulouse, comme grand nombre d'autres chevaliers l'avaient fait à l'égard du roi saint Louis. Le document qui suit, un des plus curieux qui nous aient été offerts, en fournit la preuve.

CHIROGRAPHE.

A B C D E F G H I.

« Sachent tous ceux qui verront la présente page que nous, Sicard Alaman, lieutenant de l'illustre seigneur

Alphonse, comte de Toulouse, dans la comté de Toulouse, avons promis, par convention spéciale et par acte public, au nom dudit seigneur comte, à Bernard de Montault, chevalier, et à ses deux chevaliers, savoir, Guillaume Raymond du Lac et Arnaud de Villeneuve, ainsi qu'à trois sergents de sa suite, savoir, Vital de Ferragut, Bernard d'Aix et Bernard de la Garde, que, lorsqu'ils seront passés outre-mer, nous ferons payer audit Bernard des gages de 12 sous tournois par jour, et 10 sous aux autres chevaliers susdits, et 6 sous auxdits sergents. C'est pourquoi nous signifions à tous que quiconque prouvera, par lettres de quittance ou autrement, avoir payé auxdits chevaliers et sergents étant outre-mer les gages ci-dessus fixés à chacun, mais pas plus, jusqu'au jour de leur retour ou de leur mort, nous ferons rendre à lui, ou à son fondé de pouvoirs certain, la somme qu'il aura donnée, au nom dessusdit, et dans le compte le plus prochain ; sous la réserve cependant des modifications que la volonté dudit seigneur Alphonse, comte de Toulouse, pourrait apporter dans le payement des gages dessusdits.

« Fait à Toulouse, le huitième jour du mois d'avril, sous le règne de Louis, roi de France, ledit seigneur Alphonse étant comte de Toulouse, et Raymond évêque, l'an 1250 de l'incarnation de Notre-Seigneur. A ce assistèrent et furent présents comme témoins requis Raymond de Dalbs et Pons Bérenger, qui étaient du nombre des consuls de Toulouse, et moi, Bernard Aimery, notaire à Toulouse, qui ai écrit cette charte. »

Sur ce titre on trouve la mention qu'il était passé aux mains de Gazolo, marchand génois, chargé des payements du comte de Toulouse [1].

Bernard de Montault portait *losangé d'argent et d'azur*.

[1] Il existe aux Archives du royaume plusieurs titres semblables.

278.

GEOFFROY DE COURTARVEL.

Geoffroy de Courtarvel, au Maine, pour se rendre en Terre sainte, se mit à la solde de Charles, comte d'Anjou, le troisième des frères de saint Louis. L'acte suivant en fait foi.

« Soit connu à tous ceux qui les présentes lettres verront que moi, Geoffroy de Courtarvel, chevalier, ai reçu et touché de Buonofilio di Portufino, marchand de Gênes, 400 livres tournois, qu'il m'a ainsi payées au nom de mon très-cher seigneur Charles, comte d'Anjou, pour complément d'une année de solde, selon les conventions faites entre moi et ledit seigneur comte, re-

lativement au service que je dois faire, moi troisième de chevaliers, dans la Terre sainte. Desquelles 400 livres tournois moi, Geoffroy susnommé, tant en mon propre nom qu'au nom desdits seigneurs mes chevaliers, savoir, Guillaume de Corberie et Pierre Isoré, décharge ledit marchand et le seigneur comte, et me tiens moi et nous pour bien payés. En foi de quoi j'ai scellé les présentes lettres de mon sceau. Fait devant Damiette, l'an du Seigneur 1249, au mois d'octobre. »

Geoffroy de Courtarvel portait *d'azur, au sautoir d'or accompagné de seize losanges du même.*

279.

PIERRE ISORÉ.

Pierre Isoré, mentionné dans la charte donnée par Geoffroy de Courtarvel, portait *d'argent, à deux fasces d'azur*.

280.

ROBERT ET HENRI DE GROUCHY.

Robert et Henri de Grouchy étaient de *l'hôtel le Roi* à la croisade de saint Louis en Égypte, ainsi que le prouve l'acte suivant, dont nous donnons la traduction.

« A tous ceux à qui les présentes lettres parviendront soit connu que nous, Léon de Bélenger, Robert de Grouchy et Henri de Grouchy, chevaliers, avons touché et reçu de Belmustino Larcario et de ses associés, pour notre solde que nous a assignée notre très-cher seigneur Louis, très-illustre roi des Français, lorsqu'il nous a reçus de sa maison, savoir, du premier jour du mois de mai dernier jusqu'au premier jour du mois de décembre, ce

qui fait cent et quatre-vingt-trois jours, à raison de 10 sous tournois par chaque jour, 274 livres et 10 sous tournois. En foi de quoi nous avons donné audit Belmustino nos présentes lettres munies du sceau de moi, Léon susnommé. Fait à Acre, la veille de la fête de saint André, apôtre. »

Robert et Henri de Grouchy portaient *d'or, fretté d'azur.*

281.

CARBONNEL ET GALHARD DE LA ROCHE.

Carbonnel de la Roche, étant à la Terre sainte, assista comme témoin à l'acte par lequel Gonzalvo Noguez, écuyer, donne quittance à Agapito di Gazolo de 40 livres tournois à lui prêtées sur l'ordre du comte Alphonse, le second lundi de novembre 1249.

Galhard de la Roche se trouve nommé, avec Guillaume de Polastron et trois autres chevaliers, dans un acte daté d'Acre, au mois de juin 1250, et portant emprunt à des marchands génois de la somme de 220 livres

tournois, sous la garantie d'Alphonse, comte de Poitiers.

Ils portaient *d'azur, à trois rocs d'échiquier d'or.*

282.

GUILLAUME DE POLASTRON.

Guillaume de Polastron, chevalier de la langue d'oc, nommé dans le même titre que Galhard de la Roche, portait *d'argent, au lion de sable.*

283.

ANDRÉ DE VITRÉ.

On lit, dans l'Histoire de Bretagne, par D. Morice, qu'André, seigneur de Vitré, après avoir pris la croix en 1234, retourna à la Terre sainte en 1248, sous les ordres de son seigneur Pierre Mauclerc, duc de Bretagne, et fut tué à la bataille de la Massoure.

Un chevalier du même nom avait pris part, en 1190, aux travaux de la troisième croisade.

Ces deux seigneurs portaient, selon les sceaux gravés aux Preuves du même ouvrage, *de gueules, au lion contourné d'argent, couronné du même.*

284.

THOMAS DE TAILLEPIED.

On trouve le nom de Thomas de Taillepied parmi ceux des chevaliers et écuyers qui donnèrent procuration à Hervé, bourgeois et armateur de Nantes, pour assurer leur passage de Limisso à Damiette, au mois d'avril 1249. Nous avons retrouvé les armes qu'il portait sur un sceau, parfaitement conservé, de Guillaume de Taillepied, apposé à une charte qu'il octroya en l'année 1252, le second mercredi avant la fête de saint Thomas, apôtre, à l'abbaye de Saint-Sauveur-le-Vicomte, dans les cartulaires de laquelle cette charte a été découverte. Le nom de Thomas de Taillepied est incidemment mentionné dans cet acte.

Il portait *d'azur, au croissant montant d'or accompagné de trois molettes d'éperon du même à six rais, 2 en chef et 1 en pointe.*

285.

GEOFFROY DE MONTBOURCHER.

Geoffroy de Montbourcher est nommé dans le même titre que Guillaume de Goyon[1], avec lequel il donne pouvoir à Hervé, de Nantes, patron du navire *la Pénitence*, d'assurer son passage à Damiette, au mois d'avril 1249.

Il portait *d'or, à trois marmites de gueules.*

[1] Voyez plus haut, page 264.

286.

THOMAS DE BOISGELIN.

Le nom de Thomas de Boisgelin se lit sur une des procurations données à Hervé, de Nantes, par des chevaliers bretons, à Limisso en 1249.

Les armes de Thomas de Boisgelin étaient *de gueules, à une molette d'argent, écartelé d'azur plein.*

287.

GUILLAUME D'ASNIÈRES.

Guillaume d'Asnières, Guillaume de Maingot et trois autres chevaliers, étant à Damiette, au mois de novembre 1249, donnèrent quittance, à des marchands de Gênes, de 300 livres tournois, pour lesquelles Alphonse, comte de Poitiers et de Toulouse, se portait pleige et débiteur principal.

Guillaume d'Asnières portait *d'argent, à trois croissants montants de gueules.*

288.

GUILLAUME DE MAINGOT.

Guillaume de Maingot, nommé dans le même acte que Guillaume d'Asnières, portait *de gueules, fretté de vair*.

289.

ARNAUD DE NOË.

Arnaud de Noë avait pris la croix en 1248 et suivi saint Louis en Égypte. On en voit la preuve dans une lettre qui lui est adressée, ou plutôt dans une espèce de billet à ordre tiré sur lui par des marchands italiens qui avaient prêté de l'argent, sous sa garantie, à un chevalier nommé Roux de Varaigne, tué au passage du Nil. Cette lettre, écrite sur un morceau de papier de coton, l'un des plus anciens que l'on connaisse, est conçue en ces termes :

« A noble homme et seigneur Ar. de Noë, chevalier, en J. C. salut et dévouée obéissance en toutes choses.

Comme Roux de Varaigne, d'heureuse mémoire, ainsi que vous l'aurez appris, est mort au service du seigneur roi, près du fleuve du Nil, avant la paye que l'on faisait aux chevaliers dudit seigneur roi ; ce pourquoi il n'a pu recevoir ce qui lui était dû de sa solde, et qu'en conséquence il n'a pu payer les 60 livres tournois qu'il devait nous rembourser aux dernières fêtes de Pâques, nous avons cru devoir, par les présentes lettres, recourir à vous, comme vous étant constitué répondant et débiteur par corps, en engageant votre foi, afin que vous nous payiez au plus tôt lesdites 60 livres au lieu dudit défunt, pour que votre honneur et l'âme d'un chevalier aussi honnête que le défunt n'aient point le malheur d'encourir en aucune manière le reproche de parjure. Ce q.....

« Donné à Damiette, le trois... » (Le reste manque.)
Arnaud de Noë portait *losangé d'or et de gueules*.

290.

ROUX DE VARAIGNE.

Roux de Varaigne, dont il est parlé dans la lettre adressée à Arnaud de Noë, portait *d'azur, à une croix d'or bordée de sable.*

291.

PIERRE DE L'ESPINE.

Pierre de l'Espine, ayant pris la croix pour passer outre-mer, fit donation au monastère de Froidmont d'une hémine de blé, mesure de Monchy, à prendre en sa grange de l'Espine (près Crèvecœur en Beauvoisis), chaque année à la fête de saint Remy. La charte, datée du mois de juin 1248, se trouve dans le cartulaire de l'abbaye de Froidmont.

Il portait *de gueules, à trois fleurs de lis de vair.*

292.

PIERRE DE POMOLAIN.

Joinville, dans son Histoire de saint Louis, cite Pierre de Pomolain ou *Pontmolin*, comme le nom s'écrivait alors, comme ayant suivi ce monarque à la Terre sainte.

La famille de Pomolain avait ses fiefs situés près de Coulommiers, en Brie, et portait pour armes *d'or, à la fasce de gueules.*

293.

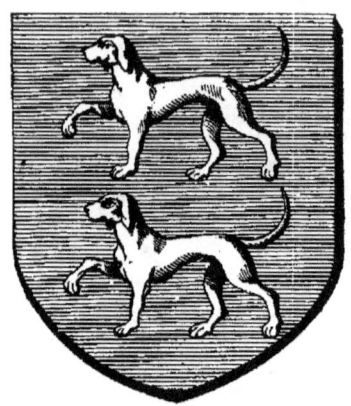

GUILLAUME DE BRACHET.

Guillaume de Brachet et Audoin de Lestranges, en Limousin, avaient accompagné à la Terre sainte le seigneur de Roffignac. On a retrouvé en effet la quittance d'une somme de 250 livres tournois, donnée à un marchand de Gênes par Élie de Roffignac, chevalier, au nom de Renaud de Roffignac, son fils, de Guillaume de Brachet et d'Audoin de Lestranges. Cet acte, daté d'Acre, au mois de juin 1250, est conclu, comme beaucoup d'autres qui précèdent, sous la garantie d'Alphonse, comte de Poitiers.

Guillaume de Brachet portait *d'azur, à deux chiens braques d'argent passants, l'un sur l'autre.*

294.

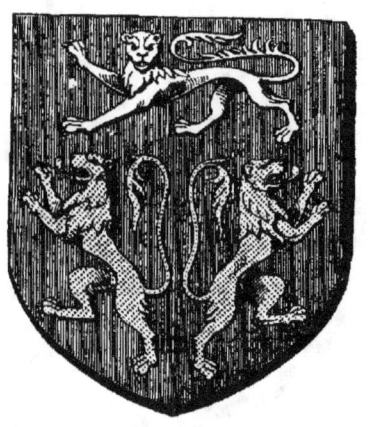

AUDOIN DE LESTRANGES.

Audoin de Lestranges, dont il vient d'être parlé, portait *de gueules, à deux lions adossés d'or et un léopard d'argent en chef.*

295.

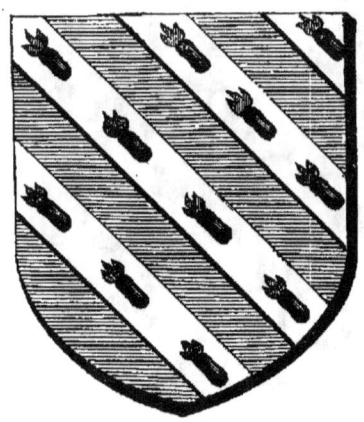

HUGUES DE CARBONNIÈRES.

Hugues de Carbonnières, chevalier limousin, étant à la Terre sainte, au mois de novembre 1249, fit, avec Amblard de Plas et quelques autres chevaliers et damoiseaux, un emprunt dont il a été fait mention plus haut[1], à l'occasion d'Amblard de Plas.

Il portait *bandé d'argent et d'azur de huit pièces, l'argent semé de charbons de sable allumés de gueules.*

[1] Page 334.

296.

HARDUIN DE PÉRUSSE.

Un acte daté d'Acre, au mois de juin 1250, porte qu'Harduin de Pérusse, Renaud de Montagnac, Armand du Bois et Tibaut Chasteignier, chevaliers du Languedoc, empruntèrent à Scipione di Maferio et Castellino di Piliasca, citoyens et marchands de Gênes, 200 livres tournois, moyennant la garantie d'Alphonse, comte de Poitiers.

Harduin de Pérusse portait *de gueules, au pal de vair.*

297.

BERTRAND D'ESPINCHAL.

Bertrand d'Espinchal et quatre autres damoiseaux de l'Auvergne, se trouvant à Acre, au mois de mai 1250, empruntèrent à Manfredo di Coronato et Guittardo Schaffa, marchands de Gênes, 150 livres tournois, sous la garantie du comte de Poitiers.

Bertrand d'Espinchal portait *d'or, au griffon de sable accompagné de trois épis de froment de sinople, 2 en chef et 1 en pointe.*

298.

PAYEN EUZENOU.

Au nombre des procurations données à Hervé, marinier de Nantes, par des croisés de sa nation, il s'en trouve une où se lit le nom de Payen Euzenou avec ceux de trois autres écuyers bretons.

Payen Euzenou portait *écartelé aux 1 et 4 d'azur, et aux 2 et 3 d'argent, à une feuille de houx de sinople posée en pal.*

299.

GUILLAUME DE CADOINE.

Guillaume de Cadoine et plusieurs autres chevaliers du Gévaudan empruntèrent à Manfredo di Coronato, marchand de Gênes, 150 livres tournois, sous la garantie d'Alphonse, comte de Poitiers, par acte passé à Acre, au mois de mai 1250.

Guillaume de Cadoine portait *de gueules, à sept losanges d'or posées 3, 3 et 1.*

300.

GUILLAUME ET GUILLAUME-RAYMOND DE SÉGUR.

Par acte daté d'Acre, au mois de juin 1250, Guillaume de Ségur, chevalier, et Guillaume-Raymond de Ségur, écuyer, se réunissent à plusieurs autres chevaliers ou écuyers de l'Auvergne pour emprunter à Manuele di Becino et Peregrino di Recho, marchands de Gênes, 300 livres tournois, sous la garantie du comte de Poitiers. Cet acte est scellé du sceau de Guillaume de Ségur, portant l'empreinte de ses armes, qui sont *de gueules, au lion d'or, écartelé d'argent plein.*

301.

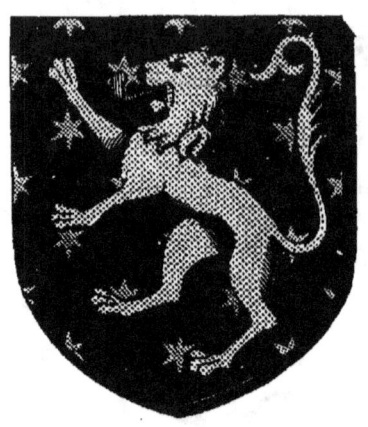

GUILLAUME ET AYMON DE LA ROCHE-AYMON.

Guillaume de la Roche-Aymon, chevalier, et Aymon de la Roche son fils, écuyer, sont nommés dans la cédule d'un emprunt de 200 livres tournois contracté par deux chevaliers et trois écuyers de l'Auvergne envers Manfredo di Coronato, marchand de Gênes, sous la garantie d'Alphonse, comte de Poitiers.

Ils portaient *de sable semé d'étoiles d'or, au lion du même, armé et lampassé de gueules brochant.*

302.

PONS MOTIER.

Pons Motier, Guiscard de Montaigu et Hugues de Varènes, chevaliers de l'Auvergne, empruntèrent au marchand génois Manfredo di Coronato 200 livres tournois, sous la garantie d'Alphonse, comte de Poitiers, par acte passé à Acre au mois de mai 1250. Pons Motier se trouve mentionné à la même époque, dans l'Histoire des grands officiers de la couronne, par le P. Anselme[1], comme le premier aïeul connu du maréchal de la Fayette.

Les armes de Pons Motier étaient *de gueules, à la bande d'or, à la bordure de vair.*

[1] Tome VII, p. 57.

303.

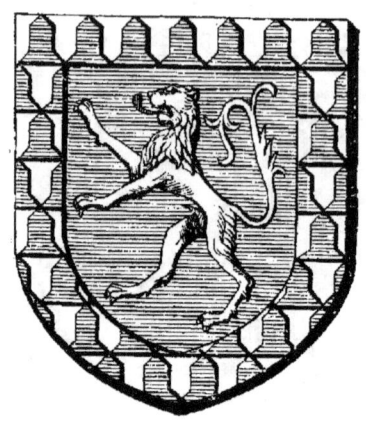

D. DE VERDONNET.

Un des reçus donnés au marchand génois Agapito di Gazolo, par des croisés espagnols à la solde du comte de Poitiers, porte le nom de D. de Verdonnet et d'un autre chevalier du midi de la France, qui assistèrent à cet acte en qualité de témoins.

D. de Verdonnet portait *d'azur, au lion d'argent armé et lampassé de gueules, à la bordure de vair.*

304.

JEAN D'AUDIFFRED.

L'acte dont la traduction suit prouve la présence de Jean d'Audiffred à la croisade de saint Louis.

« Amédée, comte de Savoie et marquis en Italie, à ses amés et féaux Hugues de Montferrand, Jean d'Audiffred, Pons Ducci et Jean de Costa, salut et sincère affection. Comme noble homme et très-cher seigneur Sicard d'Alaman, en qualité d'exécuteur et au nom des autres exécuteurs testamentaires de l'illustre seigneur comte de Toulouse, d'heureuse mémoire, doit payer et rendre, à notre ordre, à Toulouse, une certaine somme d'argent, au payement de laquelle ledit seigneur comte

était tenu envers nous pour le complément de la dot de notre épouse, nous donnons par les présentes pouvoir, à vous ou à celui d'entre vous qu'il vous plaira commettre au nom de tous, de recevoir en notre nom la somme de 1,000 livres de la personne que ledit seigneur Sicard nous indiquera au pays d'outre-mer; et nous vous mandons, sur cette somme, de payer leurs gages à tous nos amés et féaux qui s'entretiennent à nos frais en la Terre sainte pour le service de J. C. et d'avoir soin de nous consigner par écrit tout ce qui sera fait à ce sujet, aux prochains comptes de la Chandeleur. Donné de l'Incarnation l'indiction sixième. »

Aucun document certain n'ayant pu nous faire retrouver les armoiries que portait Jean d'Audiffred en 1250, nous avons cru devoir lui donner un écusson d'argent, comme nous l'avons toujours fait quand il s'agissait d'un chevalier dont les armoiries ne nous étaient point connues.

305.

RENAUD DE VICHY,
GRAND MAITRE DE L'ORDRE DU TEMPLE.

Renaud de Vichy, Champenois de naissance, fut successivement précepteur de France et grand maréchal de l'ordre, et fut élevé à la dignité de grand maître à la place de Guillaume de Sonnac, tué en Égypte à la bataille de la Massoure. Il contribua par ses conseils à déterminer saint Louis, après sa captivité, à demeurer en Terre sainte. Il mourut en 1256.

Il portait *écartelé de l'ordre et de vair de quatre tires.*

306.

BOHÉMOND VI,
PRINCE D'ANTIOCHE.

L'an 1253, Bohémond VI, prince d'Antioche, accompagné de sa mère, sous la tutelle de laquelle il était encore, vint trouver à Joppé le roi saint Louis. « Le roy, dit le sire de Joinville, le reçut honorablement, et fist le roy chevalier le prince d'Antioche, qui n'estoit que de l'âge de seize ans. Mais oncques si sage enfant ne vy de tel eage. Et, quand il fut chevalier, il fist une requeste au roy, c'est à savoir qu'il parlast à luy de quelque chose qu'il vouloit dire en la présence de sa mère, ce qui lui fut octroyé. Et fut sa demande telle et dict : « Sire, il est

« bien vrai que madame ma mère, qui cy est présente,
« me tient en bail, et m'y tiendra encore jusqu'à quatre
« ans. Parquoy elle joist de toutes mes chouses, et n'ay
« puissance encore de rien faire. Toutefois si me semble-
« il qu'elle ne doit laisser mye perdre ne décheoir ma
« terre... car ma cité d'Antioche se pert entre mes mains.
« Pourtant, sire, je vous supplye humblement que le
« luy veuillez remonstrer, et faire tant qu'elle me baille
« deniers et gents, afin que je aille secourir mes gents
« qui sont dedans ma cité, ainsi qu'elle le doit bien
« faire. » Après que le roy eust entendu la demande que
le prince faisoit, il fist et pourchassa tant à sa mère,
qu'elle lui bailla grants deniers. Et s'en alla le prince
d'Antioche en la cité, là où il fist merveilles. Et dès
lors, pour l'honneur du roi, il escartela ses armes, qui
sont vermeilles, avec les armes de France. »

Il portait donc *de gueules à deux léopards d'or, écartelé de France.*

307.

GUILLAUME-RAYMOND DE GROSSOLLES.

Guillaume-Raymond de Grossolles fut un des chevaliers de la langue d'oc qui, se trouvant à la Terre sainte, conclurent un emprunt sous la garantie du comte de Poitiers. Voici le texte de cet acte, dont l'original est écrit sur papier de coton.

« Soit mémoire que moi, Gasp. di Guizedo, fondé de pouvoir de Manuele di Becino, citoyen de Gênes, et de ses associés, d'après une convention de prêt ci-devant faite avec le seigneur Guillaume-Raymond de Grossolles,

damoisel, nominativement désigné dans certaines lettres de commune garantie données par l'illustre seigneur Alphonse, comte de Poitiers et de Toulouse, et à moi livrées par le seigneur Olivier de Termes, j'ai payé et complété audit seigneur Guillaume-Raymond 30 livres tournois, desquelles, et de quinze livres reçues antérieurement par lui, il a confessé se tenir pour content et bien payé. En foi de quoi il a apposé son seing.

Ici se trouve une croix.

« Fait au camp près de Joppé, l'an du Seigneur 1252, au mois de décembre, en présence des seigneurs G. de Pilhan, A. de Vidalhac, chevaliers; G. di Fossia et Op. di Zoalio, témoins appelés. »

Guillaume-Raymond de Grossolles portait *d'or, au lion de gueules naissant d'une rivière d'argent mouvante de la pointe de l'écu, au chef d'azur chargé de trois étoiles d'or.*

308.

GEOFFROY DE PENNE.

Au volume des preuves de l'Histoire de Languedoc, par D. Vaissète, se trouve une charte datée du camp de Joppé, au mois de décembre 1252, par laquelle saint Louis confirme une sentence d'Olivier de Termes, en faveur des chevaliers qui servaient à la Terre sainte pour Alphonse, comte de Toulouse. Dans cette charte sont nommés Geoffroy de Penne, Pierre de Gimel, Bernard de Montault[1], Arnaud de Marquefave, Pierre de Voisins, etc. etc. qui avaient suivi le comte de Poitiers à la Terre sainte.

[1] Mentionné plus haut, p. 379.

Geoffroy de Penne portait *d'or, à trois fasces de sable, au chef d'hermine.*

309.

PIERRE DE GIMEL.

Pierre de Gimel, nommé dans la charte qui précède, portait *burelé d'argent et d'azur, à la bande de gueules brochant sur le tout.*

310.

ARNAUD DE MARQUEFAVE.

Arnaud de Marquefave, cité dans la charte rapportée par D. Vaissète, portait *de gueules, à trois pals d'or*.

311.

PIERRE DE VOISINS.

Pierre de Voisins, nommé dans la même charte, était d'une famille originairement appartenant à l'Ile de France, et transportée, à la suite de Simon de Montfort, dans la sénéchaussée de Carcassonne.

Il portait *de gueules à quatre fusées d'argent rangées en fasce.*

312.

THOMAS BÉRAULT,
GRAND MAITRE DE L'ORDRE DU TEMPLE.

Thomas Bérault succéda, en 1256, au grand maître Renaud de Vichy. Il exerça ces hautes fonctions dans les plus tristes circonstances, tour à tour engagé dans les querelles de son ordre avec celui des Hospitaliers, et témoin des progrès du sultan Bibars-el-Bondoctar, qui, de proche en proche, réduisit les chrétiens de la Palestine à se renfermer dans les murs d'Acre, dernier débris du royaume de Jérusalem.

Le grand maître Thomas Bérault mourut en 1273.

313.

HUGUES DE REVEL,

GRAND MAITRE DE L'ORDRE DE SAINT-JEAN.

Hugues de Revel, d'une illustre maison d'Auvergne, fut élu, en 1249, grand maître après la mort de Guillaume de Châteauneuf. Il acheva ses jours en Palestine, en 1278, au milieu des travaux d'une lutte désespérée contre le terrible sultan Bondoctar.

Il portait les armes de l'ordre.

314.

SICARD,
VICOMTE DE LAUTREC.

On lit dans la Généalogie des vicomtes de Lautrec, par le P. Anselme, que Bertrand, vicomte de Lautrec, dit *l'Ancien*, promit, en 1257, d'aller servir deux ans outre-mer, et que Sicard, vicomte de Lautrec, damoiseau, fit le voyage de la Terre sainte en 1267.

Ils portaient *de gueules, au lion d'or*.

315.

EUDES DE BOURGOGNE,
SIRE DE BOURBON, COMTE DE NEVERS, D'AUXERRE ET DE TONNERRE.

On voit dans l'Histoire de la maison de France, par le P. Anselme, qu'Eudes de Bourgogne, issu d'une branche cadette de la maison ducale, sire de Bourbon, comte de Nevers, d'Auxerre et de Tonnerre, mourut à Acre en 1269.

Il portait *bandé d'or et d'azur de six pièces, à la bordure engrêlée de gueules.*

SEPTIÈME CROISADE.

(1270.)

316.

FERRY DE VERNEUIL,
MARÉCHAL DE FRANCE.

Saint Louis, dans sa seconde croisade, prit à sa solde un certain nombre de chevaliers ayant, selon l'expression de Joinville, *bouche à cour en l'hostel le Roy.* Le naïf et fidèle historien, sans avoir accompagné le roi son maître à cet autre voyage d'outre-mer, ne nous en a pas moins conservé la liste des seigneurs engagés de la sorte sous la bannière royale. En tête de cette liste figurent les grands dignitaires du royaume, parmi lesquels il nomme *li Fouriers de Verneul*, appelé par le P. Anselme Ferry de Verneuil, et compté parmi les maréchaux de France. Nous

n'avons pas voulu qu'il manquât à la réunion des maréchaux qui prirent part à la croisade, quoique ses armes soient demeurées inconnues.

317.

JEAN BRITAUT.

Sur la liste donnée par Joinville des chevaliers de l'hostel le Roy figure Jean Britaut, qui, depuis, s'attacha à la fortune de Charles, comte d'Anjou, et devint grand panetier et connétable de Sicile.

Le P. Anselme donne ses armes : *de gueules, au sautoir d'or*.

318.

RAOUL LE FLAMENC,
SEIGNEUR DE CANY.

Raoul le Flamenc, seigneur de Cany, est aussi sur la liste donnée par Joinville. Il fut depuis maréchal de France. Nous donnons ici le dessin de ses armoiries, bien que les émaux nous soient inconnus.

Il portait *de....* à *dix losanges de....* posées *3, 3, 3* et *1*.

319.

PIERRE DE BLÉMUS.

Pierre de Blémus était d'une famille du Beauvoisis. On lit son nom sur la liste du sire de Joinville.

Il portait *d'argent, à la croix de sable.* Ces armes sont sur un sceau d'Adam de Blémus, en 1360.

320.

ÉRARD, SEIGNEUR DE VALERY,
CONNÉTABLE DE CHAMPAGNE.

Le nom de messire Érard de Valery est inscrit en tête de la liste des chevaliers de l'hostel le Roy. Il était connétable de Champagne et fut plus tard chambrier de France.

Il portait *de gueules, à la croix d'or*.

321.

ROGER, FILS DE RAYMOND TRENCAVEL,

DERNIER VICOMTE DE BÉZIERS ET DE CARCASSONNE.

Raymond Trencavel II, descendant de Bernard Atton, que nous voyons figurer à la première croisade, chassé de ses domaines lors de la guerre des Albigeois, et n'ayant plus d'espoir de les recouvrer, avait, le 7 avril 1247, cédé tous ses États au roi de France, et l'avait accompagné l'année suivante à la Terre sainte. Roger, l'aîné de ses fils et le dernier de sa race, prit la croix en 1269, pour suivre saint Louis à Tunis.

Les armoiries des vicomtes de Béziers avaient changé : ils portaient alors *fascé d'argent et de gueules de six pièces, au chef semé de France.*

322.

JEAN III, JEAN IV, ET RAOUL DE NESLE.

La généalogie des seigneurs de Nesle, rapportée par le P. Anselme, ainsi que la liste des chevaliers de l'hostel le Roy donnée par le sire de Joinville, témoignent que Jean III de Nesle et ses deux fils Jean et Raoul suivirent saint Louis en Afrique, en 1270.

Ils portaient *burelé d'argent et d'azur de dix pièces, brisé d'une bande de gueules brochant sur le tout.*

323.

SIMON DE CLERMONT, II^e DU NOM,
SEIGNEUR DE NÉELLE ET D'AILLY.

On lit dans l'Histoire des grands officiers de la couronne que Simon de Clermont, deuxième du nom, seigneur de Néelle et d'Ailly, alla à Tunis en 1270, avec le roi saint Louis.

Il portait *de gueules, à deux bars adossés d'or, l'écu semé de trèfles du même, brisé d'un lambel de trois pendants d'argent.*

324.

AMAURY DE SAINT-CLER.

Sur la liste des chevaliers de l'hostel le Roy *pour la voie de Thunes* se trouve le nom d'Amaury de Saint-Cler. Ce chevalier était issu d'une branche éteinte de la maison de Chaumont, en Vexin, dont le P. Anselme donne les armes : *fascé d'argent et de gueules de huit pièces, brisé d'une aigle éployée de sable brochant sur le tout.*

325.

JEAN MALET.

Jean Malet est cité par Joinville au nombre des chevaliers de l'hostel le Roy.

L'historien de Normandie, Orderic Vital, nomme à plusieurs reprises Robert Malet, Guillaume Malet et Robert de Grosmesnil, de la même maison, parmi les vassaux de Robert Courteheuse, fils aîné de Guillaume le Conquérant. L'armorial de Bayeux inscrit les noms de ces mêmes chevaliers parmi ceux des guerriers normands qui prirent part à la première croisade ; mais on s'est fait ici une loi de n'emprunter à l'armorial de Bayeux aucun

nom, et de ne lui attribuer d'autorité qu'à l'égard des armoiries.

Jean Malet portait *de gueules, à trois fermaux d'or.*

326.

HUGUES DE VILLERS.

Sur la liste des chevaliers de l'hostel le Roy figure « Hue de Villers ».

Il portait *d'or, à une bande d'azur, à un lambel de gueules.*

327.

JEAN DE PRIE,
SEIGNEUR DE BUZANÇOIS.

Dans l'Histoire des grands officiers de la couronne on voit que Jean de Prie, damoiseau, seigneur de Buzançois, était au royaume de Tunis, outre-mer, en 1270.

Il portait *de gueules, à trois tierce-feuilles d'or.*

328.

ÉTIENNE ET GUILLAUME GRANCHE.

Sur la liste de Joinville sont nommés Étienne et Guillaume Granche, chevaliers de l'hostel le Roy à la croisade de Tunis, en 1270.

Ils portaient *écartelé d'or et de gueules*.

329.

GISBERT I^{er},
SEIGNEUR DE THÉMINES.

D'après l'abbé de Foulhiac, dont nous avons déjà invoqué le témoignage sur les faits de l'histoire de Quercy, Gisbert I^{er}, seigneur de Thémines, après avoir terminé la fondation de Beaulieu, partit à la suite du roi saint Louis pour la croisade, en 1270.

Gisbert II, seigneur de Thémines, fit le partage de ses biens entre ses enfants, en 1300, et se rendit ensuite en Terre sainte.

Géraud de Thémines, second fils de ce dernier, fut chevalier de Saint-Jean-de-Jérusalem, et mourut à

Rhodes en 1345. Pierre de Bonnefons, son écuyer, rapporta son testament fait en l'église de cette ville.

Gisbert de Thémines portait *de gueules, à deux chèvres passantes d'argent.*

330.

GEOFFROY DE ROSTRENEN.

Geoffroy de Rostrenen est cité par D. Morice, dans son Histoire de Bretagne, comme étant allé à la croisade en 1270.

Il portait *d'hermine, à trois fasces de gueules.*

331.

PIERRE DE KERGORLAY.

Pierre de Kergorlay fut du nombre des chevaliers bretons qui allèrent à la croisade en 1270, selon le témoignage de D. Morice et de D. Lobineau. Ce témoignage repose sur un compte que les deux savants bénédictins ont cité parmi leurs pièces justificatives :

« Le lundi, lendemain du dimanche des Rameaux de l'année 1271, le seigneur Pierre de Guergolé doit M livres, empruntées lors de son départ pour Tunis. »

Nous avons aussi le nom de Geoffroy de Kergorlay sur une de ces procurations données en si grand nombre

à Hervé, armateur de Nantes, par des chevaliers bretons, en 1249.

Ils portaient *vairé d'or et de gueules.*

332.

MAURICE DE BRÉON.

Maurice de Bréon était à la croisade en 1270, à la suite d'Alphonse, comte de Toulouse, ainsi qu'il résulte du passage suivant, extrait des registres originaux de ce prince, conservés aux Archives du royaume :

« Alphonse, fils du roi de France, comte de Poitiers et de Toulouse, à son amé et féal connétable d'Auvergne, salut et amitié. Nous vous mandons que vous ayez à requérir ou faire requérir notre noble et féal Louis de Beaujeu, chevalier, d'avertir les créanciers de notre noble et féal Maurice de Bréon, chevalier, qui sont soumis audit Louis, d'avoir égard, en ce qui touche

ledit Maurice, à la teneur du privilége accordé à ceux qui ont pris la croix par mon cher frère le roi de France en cette province; que si, à votre réquisition, il refuse de ce faire, vous ayez à le faire observer comme il est dit. Donné le mercredi avant la fête de saint Jean-Baptiste, l'an du Seigneur 1269. »

Il portait *d'or, à la croix ancrée de sinople.*

333.

GUY DE SEVERAC.

La présence de Guy de Severac à la croisade de 1270 est prouvée par le même registre original du comte Alphonse conservé aux Archives du royaume.

Déjà en 1248 Raymond de Severac, damoiseau, se trouvait à Acre avec Motet de la Panouse, ainsi qu'il résulte du titre qui concerne ce dernier.

Il portait *d'argent, à quatre pals de gueules.*

334.

GILLES DE BOISSAVESNES.

Gilles de Boissavesnes figure au nombre des chevaliers de l'hostel le Roy pour la voie de Thunes.
Il portait *d'or, à la croix dentelée de gueules.*

335.

GUILLAUME DE PATAY.

Guillaume de Patay, en Beauce, inscrit au nombre des chevaliers de l'hostel le Roy, en 1270, portait pour armes, selon d'anciens sceaux, *d'hermine, à un écusson de gueules.*

336.

GILLES DE LA TOURNELLE.

Gilles de la Tournelle, en Picardie, est nommé parmi les chevaliers qui suivirent saint Louis à Tunis comme faisant partie de son hôtel.

Il portait *d'or, à cinq tournelles de sable, posées 2, 2 et 1, et crenelées de trois pièces.*

337.

JEAN DE CHAMBLY.

Jean de Chambly, chevalier du Beauvoisis, avait *bouche à cour en l'hostel le Roi saint Louis* au voyage de Tunis, selon la liste donnée par Joinville.

Il portait *de gueules, à trois coquilles d'or.*

338.

SIMON DE COUTES.

Simon de Coutes, cité par Joinville au nombre des chevaliers de l'hôtel du roi saint Louis à la croisade de 1270, était d'une très-noble famille du Soissonnais dont les sceaux se retrouvent dans les cartulaires de l'abbaye d'Orcamp.

Il portait *d'or, au lion de sable, lampassé et armé de gueules.*

339.

GUILLAUME DE BEAUJEU,

GRAND MAITRE DE L'ORDRE DU TEMPLE.

Guillaume de Beaujeu, commandeur de la Pouille, n'était point à la Terre sainte lorsqu'il fut élu grand maître de l'ordre du Temple, le 13 mai 1273, et il n'arriva que dans le cours de l'année suivante dans la ville d'Acre, reste à peu près unique des établissements chrétiens en Orient. Lorsqu'en 1291 le sultan d'Égypte Kalil-Ascraf vint mettre le siége devant cette place, Guillaume de Beaujeu mérita, par ses talents guerriers et l'ascendant de son caractère, que tout ce qui restait de défenseurs à la Terre sainte se missent sous son com-

mandement. Il justifia cet honneur par ses prodiges d'héroïsme et la glorieuse mort qu'il trouva sous les murs de la ville assiégée.

Il écartelait les armes du Temple de celles de la maison de Beaujeu, qui sont *d'or, au lion de sable, au lambel de cinq pendants de gueules brochant sur le tout.*

340.

NICOLAS LORGUE,
GRAND MAITRE DE L'ORDRE DE SAINT-JEAN.

Nicolas Lorgue fut élu grand maître de l'ordre des Hospitaliers après la mort de Hugues de Revel. Il mourut en 1289, au retour d'un voyage qu'il avait fait en Europe pour solliciter les secours des princes chrétiens en faveur de la Terre sainte.

Il portait *écartelé de l'ordre et d'argent à la fasce de gueules*.

341.

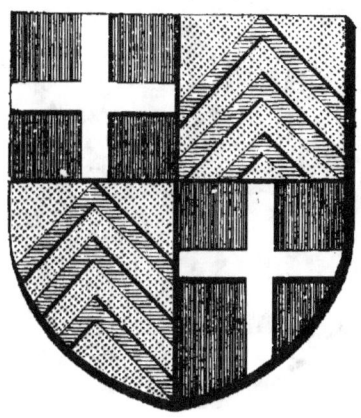

JEAN DE VILLERS,

GRAND MAITRE DE L'ORDRE DE SAINT-JEAN.

Jean de Villers, issu d'une famille distinguée du Beauvoisis, fut élu, en 1289, pour succéder au grand maître Nicolas Lorgue. Forcé, après une lutte désespérée, de quitter la ville d'Acre, dernier refuge de la chrétienté dans la Palestine, il alla, avec son ordre, s'établir à Limisso, sous la protection de Henri II, roi de Chypre. Jean de Villers y mourut vers l'an 1297.

Il portait *écartelé de l'ordre et d'or, à trois chevrons d'azur.*

342.

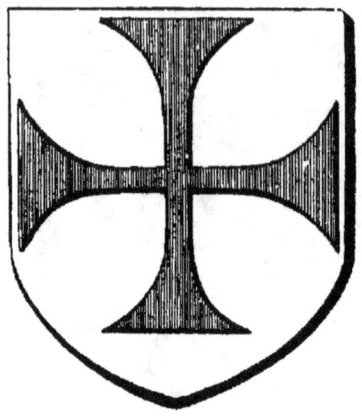

LE MOINE GAUDINI,
GRAND MAITRE DE L'ORDRE DU TEMPLE.

Le moine Gaudini fut proclamé grand maître de l'ordre du Temple sur la brèche même où Guillaume de Beaujeu venait de succomber. Ses exploits lui avaient mérité ce périlleux honneur.

Fidèle à l'exemple de son prédécesseur, Gaudini, retranché avec les siens dans le quartier du Temple, s'y défendit un jour entier contre les Musulmans, maîtres du reste de la ville, et ne consentit à déposer les armes qu'aux conditions les plus honorables. Mais les vainqueurs ayant mal observé la capitulation, les Templiers

soutinrent seuls un nouvel assaut dans une tour ébranlée par la mine, et s'ensevelirent sous ses décombres. Le grand maître et dix de ses chevaliers, échappés au désastre, et seul reste de cinq cents qui avaient combattu pour la défense d'Acre, abandonnèrent cette ville le 20 mai 1291, et, comme les Hospitaliers, établirent à Limisso le siége provisoire de leur ordre. Gaudini mourut vers l'an 1298.

343.

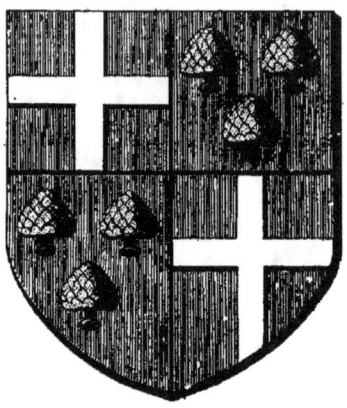

ODON DE PINS,

GRAND MAITRE DE L'ORDRE DE SAINT-JEAN.

Odon de Pins succéda, en 1297, dans un âge avancé, au grand maître Jean de Villers. Il mourut trois ans après, en se rendant à Rome pour les intérêts de son ordre.

Une lettre du roi saint Louis, imprimée dans les preuves de l'Histoire du Languedoc, par D. Vaissète, ordonne à J. de Cranis de fournir à Gausserand de Pins ce qui sera nécessaire pour le passage d'outre-mer. On voit par là qu'un membre de la famille de Pins avait déjà pris part à la croisade de 1248.

Odon de Pins portait *écartelé de la religion et de gueules, à trois pommes de pin d'or, la pointe en haut.*

344.

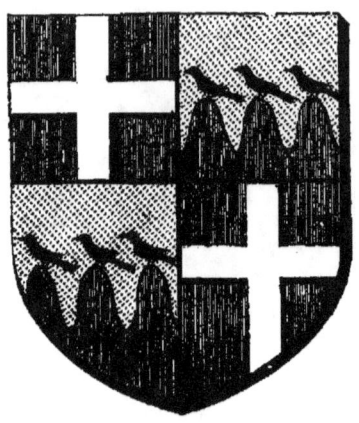

GUILLAUME DE VILLARET,

GRAND MAITRE DE L'ORDRE DE SAINT-JEAN.

Guillaume de Villaret, grand-prieur de Saint-Gilles, n'était point présent dans l'île de Chypre lorsqu'il fut élu pour succéder au grand maître Odon de Pins. La situation dépendante et précaire où se trouvait l'ordre sur les terres du roi de Chypre décida Guillaume de Villaret à lui chercher un établissement permanent et assuré. Il jeta les yeux sur l'île de Rhodes, alors occupée par des Grecs révoltés et des corsaires musulmans; mais ses infirmités ne lui permirent pas d'exécuter ce projet, et il en laissa la gloire à son frère. Il mourut au commencement de l'année 1307.

Guillaume de Villaret portait les armes de l'ordre écartelées d'or, à trois monts de gueules surmontés chacun d'une corneille de sable.

HUITIÈME CROISADE.

(1345.)

345.

JACQUES BRUNIER,
CHANCELIER DU DAUPHINÉ.

L'an 1345, Humbert, dauphin de Viennois, entreprit une croisade pour aller combattre les infidèles en Palestine, et, afin de subvenir aux frais de cette expédition, il engagea au roi de France sa province du Dauphiné. Il partit suivi de la noblesse de cette contrée, et aborda dans l'île de Rhodes, occupée depuis trente-cinq ans par les chevaliers de l'ordre de Saint-Jean-de-Jérusalem. Ce souvenir du vieil esprit des croisades ne fut point couronné par le succès, et Humbert, détrompé de ses illusions, revint en Europe mourir sous l'habit ecclésias-

tique. Une charte qu'il donna à son retour de la croisade est souscrite par les chevaliers qui l'y avaient accompagné. On y lit, entre autres, le nom de Jacques Brunier, chancelier du **Dauphiné**.

Les armes de ce seigneur étaient *d'azur, à la bande d'or, au chef du même.*

346.

JEAN ALEMAN.

Jean Aleman, qui avait suivi le dauphin de Viennois à la Terre sainte et fut présent à l'acte qu'il fit à son retour, portait *de gueules, semé de fleurs de lis d'or, et une bande d'argent brochant sur le tout.*

347.

GUILLAUME DE MORGES.

Le nom de Guillaume de Morges figure au nombre de ceux des chevaliers dauphinois qui avaient accompagné Humbert à la croisade.

Il portait *d'azur, à trois têtes de lion arrachées d'or.*

348.

DIDIER,

SEIGNEUR DE SASSENAGE.

Didier, seigneur de Sassenage, accompagna, en 1345, Humbert, dauphin de Viennois, à la Terre sainte. Son nom figure dans l'acte que fit Humbert à son retour.

Il portait *burelé d'argent et d'azur de dix pièces, au lion de gueules armé, couronné et lampassé d'or brochant sur le tout.*

349.

AYMON ET GUICHARD DE CHISSEY.

Parmi les chevaliers dont les noms se lisent au bas de la charte donnée par Humbert, dauphin de Viennois, à son retour de la croisade, se trouvaient Aymon et Guichard de Chissey, dont les armes sont *parti d'or et de gueules, au lion de sable brochant.*

350.

RAYMOND DE MONTAUBAN,

SEIGNEUR DE MONTMAUR.

Raymond de Montauban, seigneur de Montmaur, était du nombre des chevaliers dauphinois qui suivirent Humbert en Orient et assistèrent à l'acte dont il vient d'être parlé.

Il portait *d'azur, à trois châteaux d'or*.

351.

GEOFFROY DE CLERMONT,
SEIGNEUR DE CHASTE.

Geoffroy de Clermont, seigneur de Chaste, est le dernier des compagnons du dauphin Humbert à la croisade dont nous empruntions le nom à la charte donnée par ce prince à son retour.

Il portait *de gueules, à deux clefs d'argent posées en sautoir.*

352.

PIERRE DE CORNEILLAN,

GRAND MAITRE DE RHODES.

Les chevaliers de l'ordre de Saint-Jean-de-Jérusalem, établis à Rhodes depuis 1310, avaient pris le nom de chevaliers de Rhodes. En 1354, Pierre de Corneillan, de la langue de Provence, succéda au grand maître Dieudonné de Gozon, dont il est parlé dans la première partie de ce volume. Il ne resta que dix-huit mois à la tête de l'ordre, et mourut en 1355.

Il portait les armes de l'ordre *écartelées de gueules, à la bande d'argent chargée de trois corneilles de sable.*

353.

ROGER DE PINS,
GRAND MAITRE DE RHODES.

Roger de Pins, de la famille qui avait déjà donné à l'ordre un grand maître de ce nom, succéda à Pierre de Corneillan. Il se fit remarquer par son zèle à maintenir la discipline, et ses grandes aumônes envers les pauvres. Il mourut le 28 mai 1365.

Il portait *écartelé de l'ordre et de gueules, à trois pommes de pin d'or*.

354.

ROBERT DE JUILLY,
GRAND MAITRE DE RHODES.

Robert de Juilly, grand-prieur de France, ne se trouvait point à Rhodes lorsqu'il fut élu pour succéder à Raymond Bérenger dans le magistère, en 1374. Il ne fut que deux ans à la tête de l'ordre, et mourut au mois d'août 1376.

Vertot, dans son Histoire de Malte, les auteurs de l'Art de vérifier les dates et tous les historiens qui ont parlé de ce grand maître l'ont appelé par erreur Robert de Juliac. On a retrouvé une charte en langue française, de l'an 1370, dans laquelle il est nommé Robert de

Juilly, grand-prieur de France. Cette charte est scellée d'un sceau en cire rouge, portant pour empreinte une croix fleuronnée et un lambel de cinq pendants en chef; et pour légende : *S. Roberti de Julliaco.* Les mêmes armes se voyaient encore, il y a quelques années, à Rhodes, sur le tombeau de Robert de Juilly, dont les Musulmans ont fait une fontaine.

Ce grand maître portait les armes de la religion *écartelées d'argent, à la croix fleuronnée de gueules, au lambel de cinq pendants d'azur en chef.*

355.

JEAN FERNANDÈS DE HÉRÉDIA.

Jean Fernandès de Hérédia, grand-prieur d'Aragon, de Castille et de Saint-Gilles, fut élu grand maître en 1376, tandis qu'il était auprès du pape Grégoire XI, à la cour d'Avignon. En se rendant à Rhodes pour prendre possession de sa dignité, il se laissa entraîner par les Vénitiens au siége de Patras, et de là à leurs combats en Morée. Prisonnier des Turcs, il ne fut rendu à la liberté qu'en 1381; et, après avoir engagé l'ordre dans les tristes débats du grand schisme d'Occident, il mourut à Avignon, au mois de mars 1396.

Il portait *écartelé de la religion et de gueules, à sept tours d'or posées 3, 3 et 1.*

356.

PHILIPPE D'ARTOIS,
COMTE D'EU, CONNÉTABLE DE FRANCE.

L'esprit des croisades s'était réveillé en Europe à la nouvelle des victoires de Bajazet I^{er} et des dangers de l'Occident. Parmi les seigneurs français qui obéirent à cet élan chevaleresque et allèrent combattre à la funeste journée de Nicopolis, se trouvait Philippe d'Artois, comte d'Eu, connétable de France, prince du sang royal, issu du frère de saint Louis, tué à la Massoure. Il resta prisonnier aux mains de l'ennemi, et mourut avant d'avoir pu être racheté.

Il portait *semé de France, au lambel de quatre pendants de gueules, chaque pendant chargé de trois châteaux d'or.*

357.

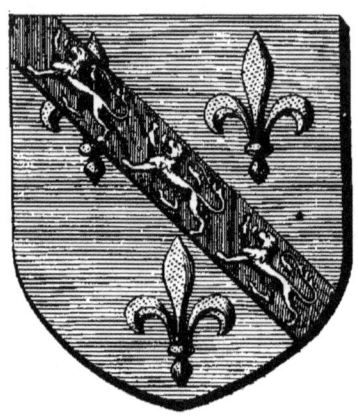

JACQUES DE BOURBON, II.ᵉ DU NOM,
COMTE DE LA MARCHE.

Jacques de Bourbon, deuxième du nom, comte de la Marche, grand chambellan de France, était arrière-petit-fils de Robert, comte de Clermont, le sixième des fils de saint Louis. Il fut un des seigneurs français qui s'empressèrent de suivre Jean-sans-Peur, fils de Philippe le Hardi, duc de Bourgogne, à la croisade contre Bajazet Ier, sultan des Turcs ottomans, et un des prisonniers de la bataille de Nicopolis auxquels Bajazet conserva la vie pour en obtenir une rançon.

Il portait *d'azur, à trois fleurs de lis d'or, à la bande de gueules chargée de trois lionceaux d'argent.*

358.

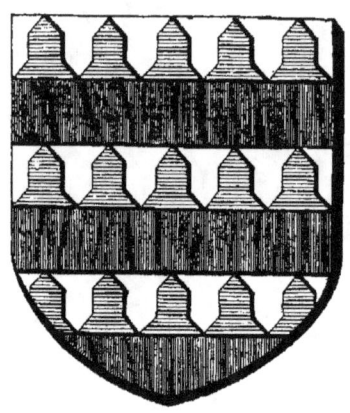

ENGUERRAND VII,
SIRE DE COUCY.

On a cru devoir répéter ici un des plus beaux noms de l'ancienne France, qui commence et termine glorieusement la longue période des croisades. Le dernier des Coucy, le descendant direct de celui qui se distingua à côté de Godefroy de Bouillon, à la prise de Jérusalem, Enguerrand VII, alla combattre à Nicopolis en 1396, et mourir l'année suivante au service de la chrétienté contre les Ottomans.

Il portait, comme tous ses ancêtres, *fascé de vair et de gueules de six pièces.*

359.

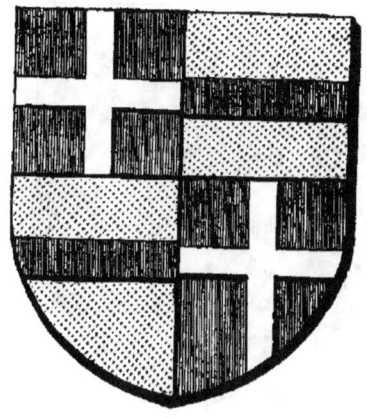

ANTOINE FLUVIAN,
GRAND MAITRE DE RHODES.

Antoine Fluvian, Catalan de naissance et grand-prieur de Chypre, devint, en 1421, le successeur du grand maître Philibert de Naillac, dont il avait été le lieutenant. Il resta à la tête de l'ordre jusqu'en 1437, où, selon l'expression des auteurs de l'Art de vérifier les dates, il mourut « en vrai religieux, comme il avait vécu. »

Il portait *écartelé de l'ordre et d'or, à la fasce de gueules.*

360.

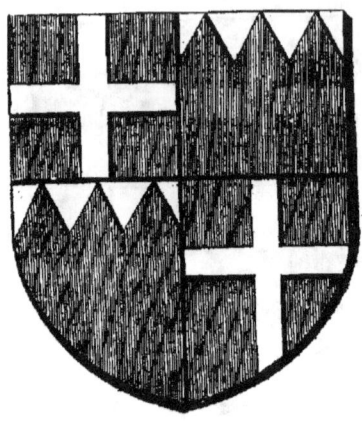

JACQUES DE MILLY,
GRAND MAITRE DE RHODES.

Jacques de Milly, grand-prieur d'Auvergne, fut élu à la dignité de grand maître le 1ᵉʳ juin 1454, tandis qu'il résidait dans son prieuré.

Pendant les sept années qu'il exerça le magistère, Mahomet II, occupé à porter les derniers coups à l'empire grec, après la prise de Constantinople, ne dirigea contre l'ordre que des attaques faibles et partielles.

Jacques de Milly mourut à Rhodes, le 17 août 1461.

Il portait *écartelé de la religion et de gueules, au chef d'argent, emmanché de deux pièces et deux demies.*

361.

PIERRE-RAYMOND ZACOSTA,

GRAND MAITRE DE RHODES.

Pierre-Raymond Zacosta, Castillan de naissance et châtelain d'Emposte, fut élu, en 1461, pour succéder au grand maître Jacques de Milly. Averti par les menaces redoutables de Mahomet II, il s'appliqua à mettre l'île de Rhodes en état de défense, et fit construire le fort Saint-Nicolas, dont les murailles portent encore la représentation de ses armoiries. Il mourut le 21 février 1467 à Rome, où il s'était rendu pour tenir un chapitre général de l'ordre, et fut inhumé avec pompe dans la basilique de Saint-Pierre.

Ses armes étaient *écartelé de la religion et d'or, à deux fasces vivrées de gueules, à la bordure de sable chargée de huit besants d'argent.*

362.

JEAN-BAPTISTE DES URSINS,

GRAND MAITRE DE RHODES.

Jean-Baptiste des Ursins, prieur de Rome et de l'illustre maison des Orsini, fut élu grand maître de Rhodes dans le chapitre tenu, en 1467, sous les yeux du pape Paul II. Durant les neuf années qu'il fut à la tête de l'ordre, les guerres que Mahomet II eut à soutenir contre Venise et la Perse retardèrent l'orage qui devait fondre sur Rhodes pendant le glorieux magistère de Pierre d'Aubusson, son successeur. Jean-Baptiste des Ursins mourut le 8 juin 1476.

Il portait *écartelé de la religion et bandé de six pièces*

d'argent et de gueules, au chef d'or chargé d'une vivre d'azur, surmonté d'un autre chef d'argent chargé d'une rose de gueules.

363.

GUY DE BLANCHEFORT,
GRAND MAITRE DE RHODES.

Guy de Blanchefort, grand-prieur d'Auvergne, neveu du grand maître d'Aubusson et fils de Guy de Blanchefort, sénéchal de Lyon et chambellan de Charles VII, fut élu, en son absence, l'an 1512, pour succéder à Emeric d'Amboise. Il mourut l'année suivante, avant d'avoir pris possession du souverain commandement de l'ordre.

Il portait *écartelé de la religion et d'or, à deux lions passants de gueules.*

364.

PERRIN DU PONT,
GRAND MAITRE DE MALTE.

Les chevaliers de Rhodes, chassés de leur île par les forces de Soliman, avaient obtenu de l'empereur Charles-Quint la cession de l'île de Malte, en 1527, et s'y étaient transportés avec le glorieux chef de l'ordre Villiers de l'Isle-Adam. A la mort de ce grand homme, Perrin du Pont, bailli de Sainte-Euphémie, et d'origine piémontaise, fut élu pour lui succéder. Il unit la marine de l'ordre à celle de Charles-Quint dans la lutte soutenue par ce prince contre Chair-Eddin Barberousse, chef des pirates d'Alger. Perrin du Pont mourut le 12 novembre 1535.

Il portait *écartelé de la religion et d'argent, au sautoir de gueules*.

365.

DIDIER DE SAINT-JAILLE,
GRAND MAITRE DE MALTE.

Didier de Saint-Jaille, prieur de Toulouse, fut élu à la place de Perrin du Pont, et mourut en 1536, avant d'arriver à Malte pour y prendre possession de la dignité de grand maître.

Il portait *écartelé de la religion et d'azur, au jard d'argent becqué et membré de gueules.*

366.

JEAN D'OMÈDES,
GRAND MAITRE DE MALTE.

Jean d'Omèdes, de la langue d'Aragon et bailli de Capse, fut mis à la tête de l'ordre en 1536. Les chevaliers, sous son commandement, repoussèrent victorieusement une descente faite, en 1551, sur les côtes de Malte, par le pacha Siman et le fameux Dragut. Jean d'Omèdes mourut le 6 septembre 1553.

Il portait *écartelé de l'ordre et parti de gueules, à trois châteaux d'or, et d'or, au pin de sinople.*

367.

CLAUDE DE LA SANGLE,
GRAND MAITRE DE MALTE.

Claude de la Sangle, natif du Beauvoisis, de la maison de Montchauvie, près de Beaumont-sur-Oise, était en ambassade à Rome auprès du pape Jules III, lorsqu'il fut choisi pour succéder au grand maître Jean d'Omèdes. Sous son magistère, les galères de la religion disputèrent avec honneur à Dragut l'empire de la Méditerranée. Claude de la Sangle mourut le 17 août 1557, et eut pour successeur le célèbre Jean Parisot de la Valette.

Il portait *écartelé de la religion et d'or, au sautoir de sable, chargé de cinq coquilles d'argent.*

FIN DU TOME VI, 2ᵉ PARTIE.

OBSERVATIONS

RELATIVES À LA PREMIÈRE PARTIE DU SIXIÈME VOLUME.

Depuis qu'a été publiée la première partie de ce volume, on nous a signalé quelques méprises qui nous sont échappées dans la décoration héraldique de la grande salle des Croisades. Les quatre écussons au sujet desquels il y a eu erreur de notre part ont été rétablis à Versailles tels qu'ils doivent être, par la main du dessinateur ; notre seul moyen de rectification est ici un *errata*.

Page 281, n° 64. — On s'est trompé en donnant à Guillaume Raymond pour armoiries, *d'argent, à la croix de gueules chargée de cinq coquilles d'argent;* le blason de ce chevalier était *d'azur, à un croissant versé d'argent.*

Page 282, n° 65. — Les armes de Guillaume de Pierre, seigneur de Ganges, n'étaient pas, comme nous l'avons dit, *écartelé d'argent et de sable,* mais bien *d'azur, à la bande d'or accompagnée, en chef, d'un lion d'or lampassé et armé de gueules.*

Page 383, n° 131. — Guillaume des Barres, à qui nous avons donné pour armoiries *d'azur, au chevron d'or accompagné de trois coquilles du même,* portait *losangé d'or et de gueules.*

Page 470, n° 192. — Olivier de Termes avait pour armoiries *d'argent, au lion de gueules,* comme on le voit dans les preuves de l'Histoire du Languedoc, par D. Vaissète, et c'est par erreur que nous lui avons attribué un écu *d'azur, à trois flammes d'argent.*

TABLE

DES

NOMS DES PRINCES ET SEIGNEURS

DONT LES ARMOIRIES SE TROUVENT DANS LE SIXIÈME VOLUME
DES GALERIES HISTORIQUES DU PALAIS DE VERSAILLES,
I^{re} ET II^e PARTIE.

ROIS DE FRANCE
ET PRINCES DU SANG ROYAL.

	Indication des parties.	Pages.
Louis VII.	I^{re}	119
Philippe-Auguste.	Ibid.	127
Saint Louis.	Ibid.	155
Philippe le Hardi.	Ibid.	166
Alençon (Pierre de France, comte d').	Ibid.	168
Anjou (Charles de France, comte d').	Ibid.	158
Artois (Robert de France, comte d').	Ibid.	156
Artois (Philippe d'), comte d'Eu, connétable de France.	II^e	486
Bourbon (Jacques de), II^e du nom, comte de la Marche.	Ibid.	488
Bourgogne (Eudes I^{er}, duc de).	I^{re}	85
Bourgogne (Hugues III, duc de).	Ibid.	132
Bourgogne (Hugues IV, duc de).	Ibid.	160
Bourgogne (Jean de), surnommé Sans Peur, etc.	Ibid.	171
Bourgogne (Eudes de), sire de Bourbon, comte de Nevers, etc.	II^e	428
Courtenay (Pierre de France, depuis seigneur de).	Ibid.	53
Courtenay (Pierre de), seigneur de Conches.	I^{re}	161
Courtenay (Guillaume de), seigneur d'Yerre.	II^e	263

	Indication des parties.	Pages.
Dreux (Robert de France, comte de)	I^{re}	123
Dreux (Pierre de), dit *Mauclerc*, duc de Bretagne	Ibid.	163
Dreux (Robert de), I^{er} du nom, seigneur de Beu	II^e	262
Nevers (Jean de France, dit *Tristan*, comte de)	I^{re}	167
Poitiers (Alphonse de France, comte de) et de Toulouse	Ibid.	157
Vermandois (Hugues de France, surnommé *le Grand*, comte de)	Ibid.	83

ROIS DE JÉRUSALEM

ET AUTRES PRINCES SOUVERAINS.

	Indication des parties.	Pages.
Godefroy de Bouillon	I^{re}	81
Baudouin I^{er}	Ibid.	99
Baudouin de Rethel, dit *du Bourg*, II^e du nom	Ibid.	191
Foulques d'Anjou	II^e	39
Baudouin III	Ibid.	47
Amaury I^{er}	Ibid.	76
Baudouin IV, dit *le Lépreux*	Ibid.	82
Baudouin V	Ibid.	88
Guy de Lusignan, roi de Chypre	I^{re}	141
Conrad de Montferrat, marquis de Tyr	II^e	89
Jean de Brienne, roi de Jérusalem et empereur de Constantinople	I^{er}	149
Antioche (Bohémond, prince d')	Ibid.	94
Antioche (Bohémond VI, prince d')	II^e	416
Constantinople (Baudouin, comte de Flandre, empereur de)	Ibid.	199
Constantinople (Pierre II, seigneur de Courtenay, empereur de)	I^{re}	151
Allemagne (Conrad III, empereur d')	Ibid.	122
Allemagne (Frédéric Barberousse, empereur d')	Ibid.	128
Allemagne (Frédéric II, empereur d')	Ibid.	153
Angleterre (Richard Cœur-de-Lion, roi d')	Ibid.	130
Hongrie (Marguerite de France, reine de)	Ibid.	138
Hongrie (André, roi de)	Ibid.	148

TABLE.

	Indication des parties.	Pages.
Navarre (Thibaut VI, comte de Champagne, roi de)	Ire	162
Venise (La république de)	Ibid.	143

GRANDS MAITRES DE L'ORDRE DE SAINT-JEAN-DE-JÉRUSALEM.

Gérard de Martigues, maître ou recteur de l'Hôpital	Ire	89
Raymond du Puy, fondateur et premier grand maître de l'ordre	Ibid.	115
Auger de Balben	IIe	73
Gerbert d'Assalyt	Ibid.	74
Castus	Ibid.	78
Joubert de Syrie	Ibid.	79
Roger des Moulins	Ire	375
Garnier de Naplouse	IIe	91
Ermengard Daps	Ibid.	157
Godefroy de Duisson	Ibid.	191
Alphonse de Portugal	Ibid.	194
Geoffroy le Rath	Ibid.	221
Guérin de Montagu	Ire	436
Bertrand de Texis	IIe	244
Guérin	Ibid.	245
Bertrand de Comps	Ibid.	246
Pierre de Villebride	Ibid.	255
Guillaume de Châteauneuf	Ibid.	257
Hugues de Revel	Ibid.	426
Nicolas Lorgue	Ibid.	462
Jean de Villers	Ibid.	463
Odon de Pins	Ibid.	466
Guillaume de Villaret	Ibid.	468
Foulques de Villaret	Ire	169
Hélion de Villeneuve	Ibid.	533
Dieudonné de Gozon	Ibid.	535
Pierre de Corneillan	IIe	481
Roger de Pins	Ibid.	482
Raymond Bérenger	Ire	537

	Indication des parties.	Pages.
Robert de Juilly	II^e	483
Jean Fernandès de Hérédia	Ibid.	485
Philibert de Naillac	I^{re}	170
Antoine Fluvian	II^e	491
Jean de Lastic	I^{re}	539
Jacques de Milly	II^e	492
Pierre-Raymond Zacosta	Ibid.	493
Jean-Baptiste des Ursins	Ibid.	495
Pierre d'Aubusson	I^{re}	176
Émeric d'Amboise	Ibid.	541
Guy de Blanchefort	II^e	497
Fabrice Carette	I^{re}	178
Philippe de Villiers de l'Isle-Adam	Ibid.	180
Perrin du Pont	II^e	498
Didier de Saint-Jaille	Ibid.	500
Jean d'Omèdes	Ibid.	501
Claude de la Sangle	Ibid.	502
Jean Parisot de la Valette	I^{re}	182

GRANDS MAITRES DE L'ORDRE DU TEMPLE.

Hugues de Payens, fondateur et premier grand maître	I^{re}	117
Robert le Bourguignon	II^e	45
Évrard des Barres	Ibid.	56
Bernard de Tramelay	I^{re}	373
Bertrand de Blanquefort	II^e	70
Philippe de Naplouse	Ibid.	77
Odon de Saint-Chamant	Ibid.	80
Arnaud de Toroge	Ibid.	85
Terric	Ibid.	86
Gérard de Riderfort	Ibid.	94
Robert de Sablé	I^{re}	405
Gilbert Horal	II^e	192
Philippe du Plaissiez	Ibid.	193
Guillaume de Chartres	Ibid.	225

TABLE.

	Indication des parties.	Pages.
PIERRE DE MONTAIGU	II^e	242
HERMANN ou ARMAND DE PÉRIGORD	I^{re}	447
GUILLAUME DE SONNAC	II^e	261
RENAUD DE VICHY	Ibid.	415
THOMAS BÉRAULT	Ibid.	425
GUILLAUME DE BEAUJEU	Ibid.	460
LE MOINE GAUDINI	Ibid.	464
JACQUES DE MOLAY	I^{re}	531

GRAND MAITRE DE L'ORDRE TEUTONIQUE.

HENRI DE WALPOT DE PASSENHEIM, premier grand maître	I^{re}	139

SEIGNEURS ET CHEVALIERS.

ABZAC (Jourdain d')	II^e	160
AGOUT (Isnard d')	Ibid.	170
AGRAIN (Eustache d'), connétable du royaume de Jérusalem.	I^{re}	189
ALBIGNAC (Dieudonné d')	II^e	374
ALBON (André d')	Ibid.	121
ALBRET (Amanjeu II, sire d')	I^{re}	210
ALEMAN (Jean)	II^e	475
ALENÇON (Philippe le Grammairien, comte d')	I^{re}	193
ALLONVILLE (Albéric d')	II^e	128
ANCENIS (Chotard d')	Ibid.	20
ANDIGNÉ (Jean d')	Ibid.	152
ANGLE (Raoul DE L')	Ibid.	174
ANGOULÊME (Guillaume Taillefer, comte d')	I^{re}	199
ANTENAISE (Hamelin et Geoffroy d')	II^e	170
ANVIN (Poncet d')	Ibid.	146
APCHON (Arnaud d')	I^{re}	322
ARCIS-SUR-AUBE (Jean, seigneur d')	Ibid.	446
ARDRES (Arnoul, baron d')	Ibid.	229
ASNIÈRES (Guillaume d')	II^e	395
ASPREMONT (Gaubert d')	I^{re}	477
ASTARAC (Amanjeu d')	II^e	84

	Indication des parties.	Pages.
AUBIGNY (Baudouin d')	Iʳᵉ	426
AUBUSSON (Rainaud V, vicomte d')	Ibid.	342
AUDIFFRED (Jean d')	IIᵉ	473
AUDREN (Raoul)	Ibid.	299
AUMALE (Étienne, comte d')	Iʳᵉ	103
AUMONT (Jean Iᵉʳ, sire d')	Ibid.	468
AUNOY (Guillaume d')	Ibid.	420
AURILLAC (Astorg d'), baron d'Aurillac et vicomte de Conros.	Ibid.	499
AUTHIER (Raoul et Guillaume du)	IIᵉ	375
AUVERGNE (Guillaume VII, comte d')	Iʳᵉ	318
AUVERGNE (Guillaume VIII, comte et premier Dauphin d').	Ibid.	344
AUXY (Philippe, sire d')	Ibid.	520
AVESNES (Jacques d')	Ibid.	136
BALAGUIER (Guillaume DE)	IIᵉ	351
BAR (Louis, fils de Thierry Iᵉʳ, comte de)	Iʳᵉ	98
BAR-SUR-SEINE (Milon III, comte de)	Ibid.	440
BARASC (Le seigneur DE)	Iʳᵉ	306
BARRES (Guillaume DES), comte de Rochefort	Ibid.	383
BASTET (Pons DE)	IIᵉ	189
BAUFFREMONT (Hugues et Liébaud DE)	Ibid.	108
BAUGÉ (Ulric DE), seigneur de Bresse	Iʳᵉ	332
BÉARN (Gaston IV, vicomte de)	Ibid.	106
BEAUFFORT, en Artois, (Jean DE)	Ibid.	475
BEAUGENCY (Raoul, seigneur de)	Ibid.	263
BEAUJEU (Humbert DE), seigneur de Montpensier, connétable de France	Ibid.	453
BEAUJEU (Héric DE), maréchal de France	Ibid.	512
BEAUMEZ (Hugues DE)	IIᵉ	216
BEAUMONT (Guillaume DE)	Iʳᵉ	459
BEAUMONT, en Dauphiné (Soffrey DE)	Ibid.	354
BEAUMONT, au Maine, (Geoffroy DE)	IIᵉ	201
BEAUMONT-SUR-OISE (Mathieu III, comte de)	Iʳᵉ	401
BEAUMONT-SUR-VIGENNE (Hugues V, seigneur de)	Ibid.	359
BEAUPOIL (Hervé et Geoffroy DE)	IIᵉ	288
BEAUVAIS (Renaud DE)	Iʳᵉ	278
BEAUVAU (Foulques DE)	IIᵉ	126

TABLE.

	Indication des parties.	Pages.
Beauvilliers (Jodoin de)	II^e	149
Bec-Crespin (Guillaume V, seigneur du), maréchal de France	I^{re}	511
Béraudière (Jean de la)	II^e	156
Berghes (Folcran de)	Ibid.	23
Bermond (Pierre de), baron d'Anduze	I^{re}	419
Berton (Thomas)	II^e	208
Bessuéjouls (Rostain de)	Ibid.	364
Béthune (Adam de)	I^{re}	241
Beynac (Pons et Adhémar de)	II^e	54
Beyviers (Gauthier de)	I^{re}	330
Béziers (Bernard-Atton, vicomte de)	Ibid.	314
Biencourt (Humphroy de)	II^e	154
Biron (Guillaume de)	Ibid.	41
Blémus (Pierre de)	Ibid.	435
Blois (Étienne, surnommé Henri, comte de)	I^{re}	96
Boisbaudry (Alain de)	II^e	331
Boisberthelot (Hervé de)	Ibid.	293
Boisbily (Geoffroy de)	Ibid.	280
Boisgelin (Thomas de)	Ibid.	394
Boispéan (Pierre de)	Ibid.	301
Boissavesnes (Gilles de)	Ibid.	455
Boisse (André de)	Ibid.	367
Bonneval (Guillaume de)	Ibid.	368
Bosredont (Géraud de)	Ibid.	241
Boufflers (Henri, seigneur de)	I^{re}	467
Bouillé (Dalmas de)	II^e	324
Boulogne (Eustache, comte de)	I^{re}	104
Bourbon (Archambaud VI, seigneur de)	Ibid.	125
Bourbon (Archambaud IX, de Dampierre, sire de)	Ibid.	451
Bourdeilles (Hélie de)	Ibid.	474
Bourdonnaye (Olivier de la)	II^e	292
Bourges (Eudes Herpin, vicomte de)	I^{re}	310
Bourgogne (Renaud et Étienne, dit *Tête-Hardie*, comtes de Haute-)	Ibid.	97
Bournel (Enguerrand)	II^e	328

	Indication des parties.	Pages.
BOURNONVILLE (Gérard DE)	Ire	238
BOUSIES (Gauthier, seigneur de)	Ibid.	430
BRABANT (Henri Ier, comte de)	Ibid.	133
BRACHET (Guillaume DE)	IIe	402
BRANCION (Josseran DE)	Ire	483
BRÉBAN (Milon DE), seigneur de Provins	IIe	214
BRÉON (Maurice DE)	Ibid.	452
BRETAGNE (Alain IV, dit *Fergent*, duc de)	Ire	93
BRETEUIL (Gauthier, seigneur de)	Ibid.	297
BRIENNE (André DE), seigneur de Rameru	Ibid.	395
BRIEY (Renaud DE)	IIe	21
BRIORD (Gérard DE)	Ire	329
BRIQUEVILLE (Guillaume DE)	Ibid.	264
BRITAUT (Jean)	IIe	433
BROC (Hervé DE)	Ibid.	130
BROSSE (Roger DE), seigneur de Boussac	Ire	485
BROYES (Hugues, dit Bardoul II, seigneur de)	Ibid.	317
BRUC (Guéthenoc LE)	IIe	172
BRUNIER (Jacques), chancelier du Dauphiné	Ibid.	473
BUAT (Payen et Hugues DE)	Ibid.	150
BUDES (Hervé)	Ibid.	273
BUEIL (G. DE)	Ibid.	143
BULLES (Manassès DE)	Ire	363
BURES (Guillaume DE), seigneur de Tibériade	Ibid.	301
CADOINE (Guillaume DE)	IIe	408
CANTELEU (Eustache DE)	Ire	434
CANY (Raoul le Flamenc, seigneur de)	IIe	434
CAPDEUIL (Pierre et Pons DE)	Ire	259
CARBONNEL DE CANIZY (Guillaume)	Ibid.	286
CARBONNIÈRES (Hugues DE)	IIe	404
CARCASSONNE (Roger, fils de Raymond Trencavel, dernier vicomte de)	Ibid.	437
CARDAILLAC (Le seigneur de)	Ire	305
CARNÉ (Olivier DE)	IIe	274
CASSAIGNES (Bernard DE)	Ibid.	355
CASTELBAJAC (Bernard DE)	Ibid.	124

TABLE.

	Indication des parties.	Pages.
CASTELNAU (Guillaume DE)	Ire	323
CASTILLON (Pierre Ier, vicomte de)	Ibid.	255
CAULAINCOURT (Philippe DE)	IIe	213
CAUMONT (Calo II, seigneur de)	Ire	216
CAUSSADE (Rattier DE)	IIe	276
CAYEUX (Anselme et Eustache DE)	Ire	432
CAYLUS (Déodat et Arnaud DE)	IIe	361
CHABANNAIS (Jourdain IV, sire de) et de Confolent	Ire	290
CHABANNES (Guy DE)	IIe	335
CHABOT (Sebran)	Ire	341
CHÂLON-SUR-SAÔNE (Guy de Thiern, comte de)	Ibid.	219
CHAMBLY (Jean DE)	IIe	458
CHAMPAGNE (Henri Ier, comte de) et de Brie	Ire	124
CHAMPAGNÉ (Juhel DE)	IIe	151
CHAMPCHEVRIER (Pierre DE)	Ibid.	15
CHAMPLITE (Eudes et Guillaume, seigneurs de)	Ire	416
CHANALEILLES (Guillaume DE)	IIe	68
CHARTRES (Hugues du Puiset, vicomte de)	Ibid.	34
CHASTE (Geoffroy de Clermont, seigneur de)	Ibid.	480
CHASTELUS (Artaud DE)	Ibid.	59
CHASTENAY (Jean et Gautier DE)	Ibid.	103
CHÂTEAUBRIANT (Geoffroy V, baron de)	Ire	469
CHÂTEAUDUN (Hugues IV, vicomte de)	IIe	72
CHÂTEAU-GONTIER (Renaud II, seigneur de)	Ibid.	31
CHÂTEAUNEUF DE RANDON (Guérin DE), seigneur d'Apchier	Ire	476
CHÂTELLERAULT (Guillaume de la Rochefoucault, vicomte de)	Ibid.	390
CHÂTILLON (Gaucher Ier DE)	Ibid.	247
CHÂTILLON (Guy DE), comte de Blois	Ibid.	515
CHAUMONT (Hugues DE)	IIe	202
CHAUMONT, en Charolais, (Richard DE)	Ibid.	249
CHAUNAC (Jean DE)	Ibid.	159
CHAUVIGNY (Guillaume DE)	Ibid.	312
CHAVAGNAC (Guillaume DE)	Ibid.	338
CHERISEY (Henri et Renaud DE)	Ibid.	112
CHERIZY (Gérard DE)	Ire	254
CHISSEY (Aymon et Guichard DE)	IIe	478

	Indication des parties.	Pages.
CHOISEUL (Roger DE)	I^{re}	217
CHOURSES (Patri, seigneur de)	II^e	18
CHRÉTIEN (Hervé)	Ibid.	272
CLAIRON (Hugues DE)	Ibid.	114
CLÉMENT (Albéric), seigneur du Mez, maréchal de France.	I^{re}	135
CLÉMENT (Henri), maréchal de France	Ibid.	458
CLERMONT, en Beauvoisis (Raoul, comte de), connétable de France	Ibid.	134
COËTIVY (Prégent II, sire de)	Ibid.	517
COËTLOSQUET (Bertrand DU)	II^e	284
COËTNEMPREN (Raoul DE)	Ibid.	285
COLIGNY (Guerric I^{er}, seigneur de)	I^{re}	343
COMINES (Baudouin DE)	II^e	218
CONFLANS (Eustache, seigneur de)	I^{re}	418
CORN (Sanchon DE)	II^e	316
CORSANT (Archeric, seigneur de)	I^{re}	331
COSKAËR (Huon DE)	II^e	287
COSNAC (Élie DE)	Ibid.	139
COSSÉ (Roland DE)	I^{re}	466
COUCY (Thomas DE)	Ibid.	207
COUCY (Enguerrand VII, sire de)	II^e	490
COUÉDIC (Henri DU)	Ibid.	296
COURBON (Guillaume DE)	Ibid.	318
COURCY (Robert DE)	I^{re}	277
COURSON (Robert DE)	II^e	297
COURTARVEL (Geoffroy DE)	Ibid.	382
COURTENAY (Josselin DE)	I^{re}	109
COUSTIN (Robert DE)	II^e	371
COUTES (Simon DE)	Ibid.	459
CRÉQUY (Gérard, sire de)	I^{re}	220
CRESSONSART (Dreux II, seigneur de)	Ibid.	394
CRÈVECŒUR (Enguerrand, seigneur de)	Ibid.	407
CROIX (Gilles DE)	II^e	156
CROPTE (Hélie DE LA)	Ibid.	158
CUGNAC (B. DE)	Ibid.	161
CURIÈRES (Hugues et Girard DE)	Ibid.	363

TABLE. 517

	Indication des parties.	Pages.
Damas (Robert)	I^{re}	324
Dampierre (Guy II de)	II^e	99
Dampierre (Guillaume de)	Ibid.	209
David (Bernard de)	Ibid.	339
Die (Isarn, comte de)	Ibid.	14
Dienne (Léon, seigneur de)	I^{re}	402
Digoine (Guillaume de)	II^e	205
Dinan (Rivallon de)	Ibid.	36
Dion (Jean de)	Ibid.	236
Dol (Jean, seigneur de)	Ibid.	61
Domène (Hugues de)	Ibid.	62
Dompierre (Ulric de), seigneur de Bassompierre	Ibid.	113
Donzi (Geoffroy II, baron de)	I^{re}	275
Drée (Jean et Guillaume de)	II^e	117
Durfort (Bernard de)	Ibid.	183
Escayrac (Guy, Guichard et Bernard d')	Ibid.	376
Escorailles (Raoul, seigneur d')	I^{re}	249
Escotais (Thibaut des)	II^e	129
Espinay (Colin d')	Ibid.	226
Espinchal (Bertrand d')	Ibid.	406
Espine (Pierre de l')	Ibid.	400
Estaing (Guillaume, seigneur d')	Ibid.	101
Estourmel (Raimbaud Creton, seigneur d')	I^{re}	226
Estouteville (Osmond d')	Ibid.	399
Eu (Henri I^{er}, comte d')	Ibid.	102
Euzenou (Payen)	II^e	407
Faye (Guillaume de la)	Ibid.	234
Féron (Payen)	Ibid.	269
Feydit (J. de)	Ibid.	348
Fezensac (Astanove, comte de)	I^{re}	204
Fiennes (Enguerrand, seigneur de)	Ibid.	433
Flandre (Robert II, comte de)	Ibid.	88
Foix (Roger I^{er}, comte de)	Ibid.	105
Fontaines (Aléaume de)	Ibid.	397
Fontanges (Hugues de)	II^e	332
Forez (Guigues III, comte de)	I^{re}	421

	Indication des parties.	Pages.
Foucaud (Bertrand de)	II^e	175
Foudras (Hugues de)	Ibid.	115
Freslon (Pierre)	Ibid.	275
Frolois (Miles de)	Ibid.	137
Gain (Adhémar de)	Ibid.	370
Gamaches (Hugues de)	Ibid.	25
Gand (Baudouin de), seigneur d'Alost	I^{re}	303
Ganges (Guillaume de Pierre, seigneur de)	Ibid.	282
Garlande (Gilbert, dit *Payen*, de)	I^{re}	209
Gascq (Hugues de)	II^e	350
Gaudechart (Guillaume de)	Ibid.	164
Gauteron (Payen)	Ibid.	330
Gayclip ou Waglip (Geoffroy)	I^{re}	357
Gimel (Pierre de)	II^e	422
Gironde (Arnaud de)	Ibid.	372
Gontaut (Gaston II de), seigneur de Biron	I^{re}	465
Goulaine (Geoffroy de)	II^e	270
Gourcuff (Guillaume de)	Ibid.	294
Gourdon (Géraud, seigneur de)	I^{re}	307
Gourjault (Hugues)	II^e	320
Gournay (Gérard, seigneur de)	I^{re}	304
Goyon (Guillaume de)	II^e	264
Grailly (Jean I^{er}, sire de)	I^{re}	519
Granche (Étienne et Guillaume)	II^e	446
Grandpré (Baudouin de)	I^{re}	316
Grasse (Foulques de)	II^e	29
Grave (Arnaud de)	Ibid.	11
Gray (Garnier, comte de)	I^{re}	203
Grossolles (Guillaume-Raymond de)	II^e	418
Grouchy (Robert et Henri de)	Ibid.	385
Guérin (frère), chevalier de l'ordre de Saint-Jean-de-Jérusalem	Ibid.	92
Guiche (Hugues et Renaud de la)	Ibid.	105
Guines (Manassès, comte de)	I^{re}	273
Guiscard (Bernard de)	II^e	357
Guyenne (Guillaume IX, duc de) et comte de Poitiers	I^{re}	91

TABLE. 519

	Indication des parties.	Pages.
Hainaut (Baudouin II, comte de)	I^{re}	101
Ham (Eudes, seigneur de)	Ibid.	423
Hangest (Florent de)	Ibid.	392
Harcourt (Richard de)	Ibid.	345
Hauteclocque (Guy de)	II^e	230
Hautefort (Golfier de Lastours, dit *le Grand*, seigneur de)	I^{re}	272
Hautpoul (Pierre-Raymond de)	Ibid.	245
Hédouville (Jean de)	II^e	238
Hersart (Guillaume)	Ibid.	295
Hinnisdal (Gilles de)	Ibid.	177
Houdetot (Jean et Colard de)	I^{re}	223
Isle (Adam III, seigneur de l')	Ibid.	385
Isle-Jourdain (Raymond-Bertrand, seigneur de l')	Ibid.	213
Isoré (Pierre)	II^e	384
Jaffa (Gauthier de Brienne, comte de)	I^{re}	490
Jaucourt (Mathieu de)	II^e	132
Joigny (Renaud, comte de)	I^{re}	339
Joinville (Jean, sire de)	Ibid.	164
Jupilles (Raoul et Gauthier de)	Ibid.	525
Kergariou (Guillaume de)	II^e	271
Kergorlay (Pierre de)	Ibid.	450
Kerguélen (Hervé de)	Ibid.	298
Kérouarts (Macé de)	Ibid.	283
Kersaliou (Geoffroy et Guillaume de)	Ibid.	309
Kersauson (Robert)	Ibid.	286
Lamballe (Conan, fils du comte de)	Ibid.	27
Landas (Gilles de)	Ibid.	220
Las-Cases (Bertrand de)	Ibid.	349
Lasteyrie (Pierre de)	Ibid.	340
Laurencie (Laurent de la)	Ibid.	365
Lautrec (Sicard, vicomte de)	Ibid.	427
Laval (Guy, sire de)	I^{re}	243
Leclerc (Guillaume et Humbert)	II^e	135
Lelong (Henri et Hamon)	Ibid.	291
Lentilhac (Bertrand de)	Ibid.	317
Léon (Hervé de)	Ibid.	19

	Indication des parties.	Pages.
LESTRANGES (Audouin DE)	IIe	403
LEVEZOU (Bernard DE)	Ibid.	353
LÉVIS (Guy DE), maréchal de Mirepoix	Ire	497
LEZAY (Girard DE)	IIe	254
LIGNE (Wautier DE)	Ibid.	168
LIMOGES (Guy IV, de Comborn, vicomte de)	Ire	369
LOHÉAC (Riou DE)	IIe	26
LONGUEVAL (Aubert et Baudouin DE)	Ire	524
LORGERIL (Alain DE)	IIe	266
LOS (Thierry et Guillaume DE)	Ibid.	260
LOSTANGES (Guillaume DE)	Ibid.	178
LUBERSAC (Geoffroy, seigneur de)	Ibid.	203
LUSIGNAN ou LEZIGNEM (Hugues VI, sire de)	Ire	108
LUSIGNAN ou LEZIGNEM (Hugues VII, dit *le Brun*, sire de)	Ibid.	365
LUSIGNAN ou LEZIGNEM (Hugues IX, dit *le Brun*, sire de), comte de la Marche	Ibid.	457
LUZECH (Guillaume-Amalvin et Gasbert DE)	IIe	341
LYOBARD (Pierre DE)	Ire	445
LYONNAIS (Guillaume III, comte de) et de Forez	Ibid.	231
LYONS (Macé DE)	Ibid.	526
MAGNAC (Ithier DE)	Ibid.	361
MAILLY (Nicolas, seigneur de)	Ibid.	424
MAILLÉ (Foulques DE)	Ibid.	215
MAINGOT (Guillaume DE)	IIe	396
MALEMORT (Hélie DE)	Ibid.	28
MALET (Jean)	Ibid.	442
MALVOISIN (Robert)	Ire	435
MARHALLACH (Jean DU)	IIe	202
MARLY (Thibaut DE), seigneur de Mondreville	Ire	508
MARQUEFAVE (Arnaud DE)	IIe	423
MARSEILLE (Aycard DE)	Ibid.	32
MARSSANE (Humbert DE)	Ibid.	17
MATHAN (Jean DE)	Ire	280
MAULDE (Robert DE)	IIe	233
MAULÉON (Savary DE)	Ire	443
MAURIENNE (Amédée II, comte de) et de Savoie	Ibid.	121

TABLE.

	Indication des parties.	Pages.
MAYENNE (Juël, seigneur de)	I^{re}	403
MEAUX (Gauthier, vicomte de)	Ibid.	471
MEINGRE (Jean LE), dit *Boucicault*, maréchal de France	Ibid.	174
MELGUEIL (Raymond II, comte de Substantion et de)	Ibid.	327
MELLET (B. DE)	II^e	176
MELLO (Dreux DE), IV^e du nom	I^{re}	137
MELUN (Guillaume I^{er}, dit *le Charpentier*, vicomte de)	Ibid.	218
MELUN (Guillaume III, vicomte de)	Ibid.	501
MENOU (Gervais DE)	II^e	153
MERLE (Foulques DU)	I^{re}	486
MÉRODE (Baudouin DE)	II^e	237
MESSEY (Guillaume DE)	Ibid.	251
MEULENT (Galeran III, comte de)	I^{re}	351
MISNIE (Thierry, seigneur de)	II^e	186
MONACO (Grimaldus, seigneur de)	I^{re}	442
MONCHY (Drogon ou Dreux DE)	Ibid.	299
MONTALEMBERT (Aimery et Guillaume DE)	II^e	319
MONTAULT (Bernard DE)	Ibid.	379
MONTBEL (Philippe, seigneur de)	I^{re}	293
MONTBÉLIARD (Richard, comte de)	Ibid.	413
MONTBOISSIER (Eustache DE)	II^e	49
MONTBOURCHER (Geoffroy DE)	Ibid.	393
MONTCHENU (Claude DE)	I^{re}	289
MONTEIL (Adhémar DE)	Ibid.	110
MONTESQUIOU (Raymond-Aimery, baron de)	Ibid.	387
MONTFORT (Simon III, comte de)	Ibid.	147
MONTFORT-L'AMAURY (Jean, comte de)	Ibid.	455
MONTFORT-SUR-RILLE (Robert, comte de)	Ibid.	325
MONTGOMMERY (Philippe DE)	Ibid.	265
MONTJOYE (Guillaume, baron de)	Ibid.	529
MONTLAUR (Pons et Bernard DE)	Ibid.	228
MONTLÉART (Guillaume DE)	II^e	162
MONTMAUR (Raymond de Montauban, seigneur de)	Ibid.	479
MONTMIRAIL (Renaud, seigneur de)	I^{re}	411
MONTMORENCY (Thibaut DE)	Ibid.	126
MONTMORENCY (Mathieu III, seigneur de)	Ibid.	502

	Indication des parties.	Pages.
Montmorency-Laval (Guy VII, sire de)	I^{re}	505
Montmorin (Hugues II, seigneur de)	Ibid.	348
Montpellier (Guillaume V, seigneur de)	Ibid.	252
Montréal (Maurice DE)	Ibid.	353
Montredon (Éléazar DE)	Ibid.	258
Montreuil-Bellay (Henri, seigneur de)	Ibid.	427
Moreton (Guigues DE)	II^e	119
Moreuil (Bernard III, DE)	I^{re}	428
Morges (Guillaume DE)	II^e	476
Mornay (Guillaume, seigneur de)	Ibid.	310
Mostuéjouls (Pierre DE)	Ibid.	360
Motier (Pons)	Ibid.	411
Motte (Juhel DE LA)	Ibid.	182
Moussaye (Raoul DE LA)	II^e	279
Moustier (Renaud et Herbert DE)	Ibid.	116
Mun (Aster ou Austor DE)	Ibid.	327
Murat (Jean, vicomte de)	I^{re}	321
Nanteuil (Philippe II, seigneur de), du Plaissier, de Pomponne et de Levignen	Ibid.	478
Narbonne (Aimery I^{er}, vicomte de)	II^e	9
Nédonchel (Barthélemy DE)	Ibid.	232
Néelle (Simon de Clermont, II^e du nom, seigneur de) et d'Ailly	Ibid.	440
Nesle (Drogon, seigneur de) et de Falvy	I^{re}	200
Nesle (Jean III, Jean IV et Raoul DE)	II^e	439
Nettancourt (Dreux DE)	Ibid.	110
Nevers (Robert DE), dit le Bourguignon	I^{re}	224
Nevers (Guillaume II, comte de)	Ibid.	308
Noailles (Pierre, seigneur de)	Ibid.	328
Noë (Arnaud DE)	II^e	397
Normandie (Robert III, duc de)	I^{re}	86
Nos (Roland DES)	II^e	281
Noyers (Clérembault, seigneur de)	I^{re}	388
Orange (Raimbaud III, comte d')	Ibid.	202
Orglandes (Foulques D')	II^e	231
Orléans (Folker ou Foulcher D')	I^{re}	295

TABLE. 523

	Indication des parties.	Pages.
Osmond (Jean d')	II⁰	180
Panouse (Motet et Raoul DE LA)	Ibid.	352
Pardaillan (Bernard DE)	Iʳᵉ	521
Patay (Guillaume DE)	II⁰	456
Pechpeyrou (Gaillard DE)	Ibid.	314
Pelet (Raymond)	Iʳᵉ	112
Penne (Geoffroy DE)	II⁰	420
Perche (Rotrou II, comte du)	Iʳᵉ	197
Pérusse (Harduin DE)	II⁰	405
Planche (Geoffroy DE LA)	Ibid.	142
Plas (Amblard DE)	Ibid.	334
Plessis (Laurent DU)	Iʳᵉ	391
Plessis (Geoffroy DU)	II⁰	303
Poix (Hugues Tyrrel, sire de)	Iʳᵉ	370
Polastron (Guillaume DE)	II⁰	389
Polignac (Héracle, comte de)	Iʳᵉ	239
Pomolain (Pierre DE)	II⁰	401
Pons (Renaud DE)	Iʳᵉ	234
Ponthieu (Guy II, comte de)	Ibid.	337
Popie (Raymond et Bernard DE LA)	II⁰	346
Porcelet (Bertrand)	Iʳᵉ	287
Porte (Harduin DE LA)	II⁰	131
Porte, en Dauphiné (Guigues et Herbert DE LA)	Ibid.	165
Pracomtal (Foulques DE)	Ibid.	123
Preissac (Amalvin DE)	Ibid.	356
Pressigny (Renaud DE), maréchal de France	Iʳᵉ	513
Prie (Jean DE), seigneur de Buzançois	II⁰	445
Prunelé (Guillaume DE)	Ibid.	147
Puy (Hugues DU), seigneur de Pereins, etc.	Iʳᵉ	236
Quatrebarbes (Foulques DE)	II⁰	228
Québriac (Jean DE)	Ibid.	278
Quélen (Eudes DE)	Ibid.	277
Raigecourt (Gilles DE)	Ibid.	111
Rancon (Geoffroy DE)	Iʳᵉ	367
Rarécourt (Raussin DE)	II⁰	248
Raymond (Guillaume)	Iʳᵉ	281

524 TABLE.

	Indication des parties.	Pages.
Rechignevoisins (Aimery de)	II^e	219
Reinach (Hesso, seigneur de)	Ibid.	66
Ribaumont (Anselme de)	I^{re}	270
Riencourt (Raoul de)	II^e	122
Rieux (Gilles, sire de)	I^{re}	462
Rigaud (Hugues)	II^e	43
Roche (Othon de la), sire de Ray	I^{re}	431
Roche (Carbonnel et Galhard de la)	II^e	387
Roche-Aymon (Guillaume et Aymon de la)	Ibid.	410
Rochechouart (Aimery IV, vicomte de)	I^{re}	240
Rochefoucauld (Foucauld de la)	II^e	133
Rochefort (Jean de)	I^{re}	516
Rochelambert (Roger de la)	II^e	337
Rochemore (Guérin de)	I^{re}	257
Rode (Guillaume de la)	II^e	369
Rodez (Henri, comte de) et de Carlat	I^{re}	439
Roffignac (Robert de)	II^e	37
Rohan (Alain VII, vicomte de)	Ibid.	106
Ronquerolles (Eudes de)	Ibid.	243
Roset (F. de)	Ibid.	347
Rostrenen (Geoffroy de)	Ibid.	449
Roubaix (Otbert de)	Ibid.	211
Roucy (Henri de), seigneur de Thosny et du Bois	I^{re}	494
Rougé (Olivier de)	II^e	268
Roure (Host du)	I^{re}	222
Roussillon (Gérard, comte de)	Ibid.	250
Roye (Mathieu, I^{er} du nom, seigneur de)	Ibid.	461
Saarbruck (Eustache de)	Ibid.	415
Sabran (Guillaume de)	Ibid.	214
Sade (Hugues de)	II^e	326
Saint-Cler (Amaury de)	Ibid.	441
Sainte-Hermine (Aimery de)	Ibid.	306
Sainte-Maure (Guillaume de)	Ibid.	95
Saint-Geniez (Pierre de)	Ibid.	345
Saint-Georges (Raoul de)	Ibid.	190
Saint-Gilles (Hervé de)	Ibid.	267

	Indication des parties.	Pages.
SAINT-MAARD (Lancelot DE), maréchal de France	I^{re}	510
SAINT-MAURIS en Montagne (Jean III, seigneur de)	Ibid.	527
SAINT-OMER (Hugues DE)	Ibid.	232
SAINT-PERN (Hervé DE)	II^e	282
SAINT-PHALLE (André DE)	Ibid.	250
SAINT-POL (Hugues, comte DE)	I^{re}	268
SAINT-SIMON (Jean I^{er} DE)	Ibid.	389
SAINT-SULPIS (Pernold DE)	Ibid.	333
SAINT-VALERY (Gauthier et Bernard, comtes de)	Ibid.	261
SALIGNAC (Hugues DE)	II^e	33
SALINS (Humbert III, dit le Renforcé, sire de)	I^{re}	334
SALVIAC (Étienne et Pierre DE)	Ibid.	205
SANCERRE (Étienne de Champagne, I^{er} du nom, comte de)	Ibid.	379
SARCUS (Adam DE)	II^e	252
SARGINES (Geoffroy DE)	I^{re}	480
SARTIGES (Gautier DE)	II^e	336
SASSENAGE (Didier, seigneur de)	Ibid.	477
SAULX (Jacques DE)	I^{re}	493
SAVEUSE (Guillaume DE)	II^e	240
SÉGUIER (Guillaume)	Ibid.	321
SÉGUR (Guillaume et Guillaume-Raymond DE)	Ibid.	409
SENLIS (Guy DE), IV^e du nom, seigneur de Chantilly	I^{re}	381
SESMAISONS (Hervé DE)	II^e	290
SÉVERAC (Guy DE)	Ibid.	454
SIOCHAN (Hervé)	Ibid.	354
SOLAGES (Thibaut DE)	Ibid.	359
SORES (Raoul DE), sire d'Estrées, maréchal de France	I^{re}	507
SOURDEVAL (Robert DE)	Ibid.	291
STRATEN (Guillaume DE)	II^e	212
SULLY (Jean DE)	I^{re}	522
TAILLEPIED (Thomas DE)	II^e	284
TALLEYRAND (Boson DE), seigneur de Grignols	I^{re}	463
TANCRÈDE	Ibid.	187
TERMES (Olivier DE)	Ibid.	470
TEYSSIEU (Hugues-Bonafos DE)	Ibid.	492
THÉMINES (Gisbert I^{er}, seigneur de)	II^e	447

	Indication des parties.	Pages.
Thésan (Bertrand de)	II^e	325
Thouars (Herbert II, vicomte de)	I^{re}	312
Tilly (Raoul de)	Ibid.	400
Tocy (Ithier II, seigneur de) et de Puisaye	Ibid.	212
Tonnerre (Renaud, comte de)	Ibid.	372
Torote (Anselme de), seigneur d'Offemont	Ibid.	500
Toulouse (Raymond V, comte de)	Ibid.	87
Tour-d'Auvergne (Le baron de la)	Ibid.	320
Tour-d'Auvergne (Bernard II, seigneur de la)	Ibid.	518
Tour-du-Pin (Albert II, seigneur de la)	II^e	102
Tournebu (Guy, baron de)	I^{re}	523
Tournelle (Gilles de la)	II^e	457
Tournon (Eudes de)	Ibid.	185
Tramecourt (Renaud de)	Ibid.	167
Trasignies (Gilles, dit *Gillion*, seigneur de)	I^{re}	355
Trémoille (Guy, sire de la)	Ibid.	276
Trichâtel (Hugues de), seigneur d'Escouflans	Ibid.	482
Trie (Guillaume de)	Ibid.	347
Turenne (Raymond I^{er}, vicomte de)	Ibid.	113
Valery (Érard, seigneur de), connétable de Champagne	II^e	436
Vallin (Guillaume et Pierre de)	Ibid.	120
Valon (A. de)	Ibid.	344
Vandeuil (Clairambault de)	I^{re}	284
Varaigne (Roux de)	II^e	399
Varennes (Florent de), amiral de France	I^{re}	504
Varennes (Guillaume de)	II^e	58
Vaudémont (Hugues I^{er}, comte de)	I^{re}	349
Vendôme (Geoffroy de Preuilly, comte de)	Ibid.	195
Ventadour (Ébles III, vicomte de)	Ibid.	360
Verdonnet (D. de)	II^e	412
Verger (Aymeric du)	Ibid.	304
Vergy (Hugues, seigneur de)	I^{re}	393
Verneuil (Ferry de), maréchal de France	II^e	431
Versailles (Gilon de)	Ibid.	140
Vezins (Dalmas de)	Ibid.	362
Vicomte (Macé le)	Ibid.	302

TABLE. 527

	Indication des parties.	Pages.
VIENNE (Jean DE), amiral de France	I^{re}	173
VIEUXPONT (Robert DE)	Ibid.	266
VIGNACOURT (Simon DE)	II^e	144
VIGNORY (Gautier DE)	Ibid.	217
VILLEBÉON (Pierre DE), grand chambellan de France	I^{re}	488
VILLEHARDOUIN (Geoffroy DE)	Ibid.	145
VILLENEUVE (Pons DE)	Ibid.	472
VILLERS (Hugues DE)	II^e	444
VIMEUR (François DE)	Ibid.	155
VIRIEU (Guiffray, seigneur de)	Ibid.	64
VISDELOU (Guillaume DE)	Ibid.	300
VITRÉ (André DE)	Ibid.	390
VOISINS (Pierre DE)	Ibid.	424
WAURIN (Hellin DE)	I^{re}	404
YZARN (Pierre D')	II^e	358

FIN DE LA TABLE.